Sophie Taeuber-Arp

Kunstmuseum Solothurn

Variations

Sophie Taeuber-Arp

Arbeiten auf Papier / Works on Paper

Kehrer Verlag Heidelberg

Inhalt / Contents

Sophie Taeuber-Arp gehört zu den wichtigsten Künstlerinnen der Moderne. Ihr Beitrag als Pionierin der konkreten Kunst ist von internationaler Bedeutung und durch Retrospektiven in Europa und Nordamerika seit langem anerkannt. Namentlich erwähnt seien hier allein ihre grössten Einzelausstellungen der letzten zwei Jahrzehnte: 1981 zeigte das Museum of Modern Art, New York, eine Übersichtsausstellung, die 1982 nach Chicago, Houston und Montreal weiterreiste. 1989 widmete das Aargauer Kunsthaus Aarau der Künstlerin eine Zentenarausstellung, die anschliessend in Lugano, Ulm und Bochum zu sehen war. In abgewandelter Form und mit neuem Katalog wurde die Ausstellung noch im gleichen Jahr im Musée d'Art Moderne de la Ville de Paris und 1990 im Musée Cantonal des Beaux-Arts Lausanne gezeigt.

Für eine weitere Vermittlung in Deutschland setzte sich 1993 die Stiftung Hans Arp und Sophie Taeuber-Arp e.V., Rolandseck, ein. Die dortige, zum 50. Todesjahr der Schweizer Künstlerin vorbereitete und gezeigte Ausstellung war anschliessend in Tübingen, München und Schwerin zu sehen.

Die meisten Einzelausstellungen für Sophie Taeuber-Arp legten das Augenmerk auf das Gesamtschaffen der Künstlerin. Unsere Ausstellung *Variations. Sophie Taeuber-Arp: Arbeiten auf Papier* unterscheidet sich von den vorangehenden durch ihre klare Beschränkung auf den Bildträger Papier. Da die Künstlerin diesen in

Sophie Taeuber-Arp ranks among the most important artists of the Modern. Her contribution as a pioneer of Concrete art is of international importance and has long been recognized in retrospectives in Europe and North America. To name only the largest of her solo exhibitions of the last two decades: the Museum of Modern Art, New York, mounted a survey show in 1981 which traveled to Chicago, Houston, and Montreal in 1982; the Aargauer Kunsthaus, Aarau mounted a centennial show in 1989 which then went on to Lugano, Ulm, and Bochum. In a modified form and with a new catalogue, that exhibition was shown later that year in the Musée d'Art Moderne de la Ville de Paris and in 1990 in the Musée Cantonal des Beaux-Arts, Lausanne.

In 1993 the Stiftung Hans Arp und Sophie Taeuber-Arp e.V., in Rolandseck, Germany committed themselves to furthering the artists' recognition. Their exhibition marking the 50th anniversary of the death of the Swiss Taeuber-Arp went on to Tübingen, Munich and Schwerin.

Most solo shows on Sophie Taeuber-Arp have directed their attention to the complete works of the artist. Our exhibition *Variations. Sophie Taeuber-Arp: Works on Paper* differentiates itself from previous ones in its categorical restriction to works on paper. Since the artist produced them throughout her life, sometimes to the exclusion of other media, it is possible, based on the approximately

allen Schaffensphasen, ja zuweilen ausschliesslich verwendet hat, ist es anhand der rund 130 Exponate möglich, die künstlerische Entwicklung lückenlos aufzuzeigen. Für die Ausstellung konnte erstmals eine Vielzahl der ursprünglichen Reihen zusammengetragen werden. Die aus verschiedenen Privat- und Museumssammlungen stammenden Einzelwerke schliessen sich zu kohärenten Gruppen, in denen faszinierende Abläufe und Variationen sichtbar werden. Mit besonderem Interesse haben wir uns dabei dem Umfeld der beiden Blätter aus unserer eigenen Sammlung gewidmet, den *Compositions à cercles et rectangles* und den *Compositions schématiques* der frühen dreissiger Jahre. Aber auch alle weiteren Reihen sind vertreten, unter anderem die grosse Gruppe der *Lignes,* deren Blätter sich in verblüffender Stringenz auseinander entwickeln.

Die Reihen oder Variationen in Taeubers Schaffen zeigen in aller Deutlichkeit das konzeptuelle Denken der Künstlerin. Schon 1970 hat Margit Staber festgestellt, dass die Vorgehensweise der Logik zeitgenössischer Datenverarbeitung gleiche. Nach über dreissig Jahren ist dieser Vergleich schlagender denn je: Taeubers Variationen erinnern an die spielerischen Möglichkeiten, die sich uns mit den Bildprogrammen eines Computers anbieten.

Mein aufrichtiger Dank richtet sich an alle Leihgeberinnen und Leihgeber. Ohne die grosszügige Mithilfe der Stiftung Hans Arp und Sophie Taeuber-Arp e.V., Rolandseck, von der die grösste Zahl der Exponate stammt, wäre die Realisation unserer Ausstellung unmöglich gewesen. Ganz besonders erwähnen möchte ich Frau Walburga Krupp, die uns mit ihrem grossen Fachwissen und Engagement zur Seite stand. Ihr differenzierter Aufsatz über Taeubers Variationen, den sie für diesen Katalog schrieb, behandelt einen der wichtigsten Aspekte des Schaffens. Unser Dank an die Stiftung Hans Arp und Sophie Taeuber-Arp e.V. schliesst auch die tatkräftige Mithilfe von Frau Anna Krems ein. Grössere Werkgruppen verdanken wir zudem der Fondazione Marguerite Arp Locarno und der Graphischen Sammlung des Kunstmuseums Bern. Mein diesbezüglicher Dank richtet sich an Herrn Rainer Hüben rsp. Herrn Dr. Marc Fehlmann. Daneben haben viele weitere Museen im In- und Ausland, aber auch Galerien und Privatsammler ihre fragilen Werke ausgeliehen. Ihnen allen gebührt unser grosser Dank.

Bereits zum dritten Mal arbeitet unser Haus mit dem Kehrer Verlag Heidelberg zusammen. Wiederum liegt dank dem grossen Einsatz aller Mitarbeiterinnen und Mitarbeiter ein wunderbares Buch vor. Für die finanzielle Unterstützung von Ausstellung und Buch danken wir dem Lotteriefonds des Kantons Solothurn, der Cassinelli-Vogel-Stiftung sowie der Stanley Thomas Johnson Stiftung. Last but not least gilt mein Dank unserem eigenen Team, das sich für die Realisation und Betreuung der Ausstellung mit grosser Sorgfalt eingesetzt hat.

130 pieces available, to display her creative progression in its entirety. This show reconstructs for the first time numerous original series. Individual art works, loaned from various museum- and private collections, coalesce in coherent groups in which intriguing distinctions and variations come to light. We have dedicated especial interest to works surrounding the two pieces from our own collection, the *Compositions à cercles et rectangles* and the *Compositions schématiques* from the early 1930's. However, all other groups are represented, among them the large suite *Lignes,* whose images evolve from one another with stunning meticulousness.

These suites or variations in Taeuber's works illustrate with perfect clarity her conceptual approach. As early as 1970 Margit Staber pointed out that this process resembled the logic of contemporary data processing. Now, thirty years later, this comparison is more striking than ever: Taeuber's Variations recall the playful possibilities offered by computer drafting program.

My sincere thanks to all the donors. Without the generous assistance of the Stiftung Hans Arp und Sophie Taeuber-Arp e.V., Rolandseck, from whom the largest number of loans came, the realization of our exhibition would have been impossible. I would like to extend especial thanks to Walburga Krupp for her great knowledge and commitment. Her nuanced essay on Taeuber's Variations for this catalogue treats one of the most important aspects of the works. Our thanks to the Stiftung Hans Arp und Sophie Taeuber-Arp e.V. includes Anna Krems for her active assistance. For the loans of larger groups of works we would like to thank the Fondazione Marguerite Arp, Locarno and the Graphic Collection of the Kunstmuseum Bern. My thanks go to Rainer Hüben and Dr. Marc Fehlmann respectively. Beyond that, many museums here and abroad, but also galleries and private collectors lent their fragile works. They all deserve our great appreciation.

This marks the third time our house has worked with the Kehrer Verlag in Heidelberg. Again thanks to the enormous effort of their staff this wonderful book has been published. For the financial support for the exhibition and this publication thanks go to Lotteriefonds des Kantons Solothurn as well as to the Cassinelli-Vogel-Stiftung and the Stanley Thomas Johnson Stiftung. Last but not least, my thanks to my own team who committed themselves with great diligence to the realization and success of the exhibition.

»Versuchen Sie, versuchen Sie … !«
Variationen einer ›wahren Künstlerin‹
Walburga Krupp

Von Sophie Taeuber-Arp sind nur wenige schriftliche Äusserungen erhalten, von denen keine als eine direkte Interpretation oder Erläuterung des eigenen künstlerischen Œuvres gemeint ist. Und doch kann man bestimmte Passagen der beiden Texte, die sie während ihrer Lehrtätigkeit an der Gewerbeschule der Stadt Zürich 1922 und 1927 veröffentlichte, auch als Aussage von Sophie Taeuber-Arp zu ihrem Selbstverständnis als Künstlerin und zu ihrem Werk lesen. Retrospektiv betrachtet stammt paradoxerweise jedoch die kürzeste und prägnanteste Beschreibung ihres Werkes von Hans Arp, zu einem Zeitpunkt, als er weder sie noch ihr Werk kannte.

»Diese Arbeiten sind Bauten aus Linien, Flächen, Formen, Farben.«[1] Mit diesem Satz beginnt Hans Arp den Katalogbeitrag zu seiner gemeinsamen Ausstellung eigener Arbeiten mit denen des Ehepaars van Rees. Sophie Taeuber besucht diese Ausstellung 1915 in Zürich und lernt dort ihren späteren Ehemann Hans Arp kennen. Sie trifft in ihm einen Gleichgesinnten, der wie sie neue Wege des künstlerischen Ausdrucks gesucht und gefunden hatte. Begabt auch im Umgang mit Worten, kommentiert er im Einführungstext zur Ausstellung die Intentionen seiner neu gefunden Kunst. In seinen Worten und Werken findet sie die Bestätigung ihrer eigenen Bestrebungen.

1922 spricht sie in dem Artikel »Bemerkungen über den Unterricht im ornamentalen Entwerfen«[2] zwar einerseits über Lernziele

»Try, try … !«
Variations of a ›true artist‹
Walburga Krupp

Sophie Taeuber-Arp left little written testimony, and none of it was meant as a direct interpretation or explanation of her own artistic œuvre. Still, certain passages of the two texts she published while instructing at the Applied Art School of the city of Zurich between 1922 and 1927 can be read as a statement by Sophie Taeuber-Arp on how she understood her work and herself as an artist. Seen in retrospect, however, the shortest and most succinct description of her work was made by Hans Arp, paradoxically at a time when he knew neither her nor her work.

»These works are constructions of lines, surfaces, forms, and colors.«[1] With this sentence, Hans Arp began his contribution to the catalogue of a joint exhibition of his own work and that of his friends, the married couple van Rees. Sophie Taeuber visited this exhibition in Zurich in 1915 and got to know her later husband Hans Arp there. She found in him a kindred spirit who, like her, had sought and found new means of artistic expression. Also gifted in using words, his introductory text to the exhibition commented on the intentions of his newly discovered art. In his words and works, she found confirmation of her own strivings.

In 1922, in her article »Remarks on Instruction in Ornamental Design«[2], she spoke about the learning objectives in her instruction, as the title already announces, but at the same time she permitted insight into her concept of the artist. She sees it as comprising a

in ihrem Unterricht, wie dies der Titel bereits ankündigt, zugleich gewährt sie andererseits Einsicht in ihre Vorstellungen vom Begriff des Künstlers. Für sie beinhaltet er ein wahres und aufrichtiges Streben nach Vollkommenheit,[3] welches seinen Ausdruck in den Werken findet.[4] Die praktischen Hinweise, die sie ihrer Leserschaft zur Umsetzung in die Tat gibt, beinhalten bereits fast alle Kernelemente ihres gesamten Werks: Form, Rhythmus, Linie, Farbe. 1927 erscheint dann die »Anleitung zum Unterricht im Zeichnen für textile Berufe«[5], die sie gemeinsam mit ihrer Kollegin Blanche Gauchat geschrieben hat. Zwar gibt Sophie Taeuber-Arp ihre Anweisungen für den Umgang mit Farbe und Formen in Bezug auf textile Materialien, doch scheint sie diese Gedanken auch in ihrem künstlerischen Œuvre umgesetzt zu haben. Die Werkreihen zu ihren grossen Kompositionsthemen »Vertikal-horizontal, Kreis, Rechteck, Quadrat, Linie« und den daraus resultierenden Fragen nach ihrer Relation zueinander und in der Fläche dokumentieren aufs Klarste, wie bewusst sie ihre ›Bauten‹ konstruiert hat, nach Gesetzen, die sie selbst aufgestellt hat.

Nach dem Ende des Zweiten Weltkrieges und seiner Rückkehr in das Haus in Meudon bittet Hans Arp den Basler Hugo Weber um die Erarbeitung des Werkkataloges[6] von Sophie Taeuber-Arp. Weber hat dazu versucht, ihre Arbeiten in thematischen Gruppen zusammenzufassen und zeitlich einzuordnen. Die besondere Schwie-

rigkeit bei dieser Systematisierung lag unter anderem darin, dass Sophie Taeuber-Arp ihre Werke bis auf die letzten Schaffensjahre nur sehr selten datiert oder signiert hatte. So werden die Arbeiten von Weber zu Werkgruppen zusammengefasst, die einen Titel erhalten, der entweder das Hauptmerkmal der Gruppe (wie *Compositions verticales-horizontales*) oder aber ihren kleinsten gemeinsamen Nenner (wie *Paysages*) darstellt. In der chronologischen Ordnung können die Werkgruppen Arbeiten nur eines Jahres (wie *Pompéi*) oder aber solche aus grösseren Zeiträumen (wie *Compositions à espaces multiples*) umfassen. Zudem können einzelne Werkgruppen zeitlich parallel verlaufen. Innerhalb der Werkgruppen erfolgt nun eine nummerische Reihung (1916/1, 1916/2, 1916/3 usw.). Diese Form der Systematisierung erweckt zunächst den Eindruck einer klaren, linearen Werkentwicklung, denn es wird suggeriert, dass die Arbeiten sowohl in temporärem wie thematischem Bezug aufeinander, eine nach der anderen, entstanden sind. Dieser Eindruck wird insofern noch verstärkt, als Weber in seinem Kommentar zum Katalog selbst von »séries«[7] spricht. Man ist dabei leicht geneigt zu vergessen, dass dies ein Ordnungssystem ist, welches dem Werk quasi posthum gegeben wurde, selbst wenn ›innere Bezüge‹ vieler Arbeiten dafür sprechen. Nur anhand der Werkgruppen selbst wird sich entscheiden lassen, ob und nach welchem System Sophie Taeuber-Arp gearbeitet hat.

true and upright striving for perfection,[3] which finds its expression in works.[4] The practical tips she gives her readers for application already contain almost all the core elements of her entire œuvre: form, rhythm, line, color. In 1927, she published her »Manual for Instruction in Drawing for Textile Professions«[5], which she wrote together with her colleague Blanche Gauchat. Sophie Taeuber-Arp gives instructions for dealing with color and forms in connection with textile materials, but she appears to have applied these ideas to her artistic œuvre, as well. The series of works on her major compositional themes »vertical-horizontal, circle, rectangle, square, line« and the resulting questions of their relations to each other and to the surface document extremely clearly how consciously she designed her ›constructions‹ according to laws she set for herself.

After the end of World War Two and his return to the house in Meudon, Hans Arp asked Hugo Weber, of Basel, to develop a catalogue[6] of Sophie Taeuber-Arp's works. To this end, Hugo Weber tried to categorize her works by thematic group and period. One of the special difficulties of this systematization was that, except for her last creative years, Sophie Taeuber-Arp had very seldom dated or signed her work. So Weber arranged the works in groups, assigning titles to the groups on the basis of their primary characteristic (like *Compositions verticales-horizontales*) or of their lowest common denominator (like *Paysages*). In his chronological arrange-

ment, the groups can contain works from a single year (like *Pompéi*) or from longer periods (like *Compositions à espaces multiples*). Beyond that, individual groups of works can run parallel to each other in time. Within each group, he gave the works a numerical order (1916/1, 1916/2, 1916/3, etc.). At first glance, this form of systematization creates the impression of a clear, linear development, for it suggests that the works were created in clear temporal sequence as well as in thematic reference to each other. This impression is underscored in that Weber himself, in his commentary, speaks of »séries«[7]. It is easy to forget that this is a system of order given to the works posthumously, as it were, even if the ›inner relationship‹ between many works makes it plausible. Only a look at the work groups themselves can reveal whether Sophie Taeuber-Arp worked according to a system and, if so, what system that was.

To ease the understanding of terms, let us start with two definitions: In her 1983 doctoral thesis, Katharina Sykora takes the dictionary definition of series as »a sequence, line, or regular placement in proximity (including one after the other or temporal sequence) of objects that belong together«[8] as the starting point for applying the concept to art, which she then describes as follows: »In the case of serial painting ... the artist creates many pictures of the same object, but he conceives them as an ›ensemble‹, ›set‹,

Zum leichteren Verständnis der Begriffe seien zwei Definitionen vorangestellt: Katharina Sykora nimmt in ihrer Dissertation 1983 die lexikalische Definition der Serie als »eine Reihe, Linie oder ein geregeltes Nebeneinanderstehen (auch Hintereinanderstellen, zeitliches Folgen) zusammengehöriger Gegenstände«[8] zum Ausgangspunkt für die Übertragung des Begriffs auf die Kunst, den sie dann so umschreibt: »Im Falle der Serienmalerei ... stellt der Künstler zwar auch viele Bilder desselben Gegenstandes her, er konzipiert sie aber als ›Ensemble‹, ›Set‹, ›Serie‹ ... Für den Künstler, der Serie als künstlerisches Prinzip anwendet, ist die Zusammenschau aller Bilder desselben Gegenstandes jedoch unverzichtbar, denn erst sie gewährt die erschöpfende Präsentation des Dargestellten.«[9] Dieser Definition der Serie sei das Verständnis Sophie Taeuber-Arps vom Begriff der Variation, den sie dem negativ behafteten der Kopie entgegensetzt, zur Seite gestellt: »Einer Kopie fehlt das Wesentliche, das Leben, es sei denn, ein wahrer Künstler habe, angeregt durch den Gegenstand, eine Variation davon gemacht und von seinem Leben wieder in die Arbeit hineingetragen.«[10] Auf diese Begriffe eines methodischen Arbeitens hin sollen die Werke von Sophie Taeuber-Arp untersucht werden.

Das Werkverzeichnis setzt ein mit den *Compositions verticales-horizontales,* die von 1916 bis 1925 und in einer zweiten Phase im Zusammenhang mit dem »Aubette«-Projekt in Strassburg 1927 bis 1928 entstehen. Diese *Kompositionen* bilden 1916 wie selbstverständlich den Beginn des Œuvres von Sophie Taeuber-Arp, ohne jegliche Spur einer Entwicklung über verschiedene Werkphasen von der figurativen Malerei hin zur Abstraktion. Es sind zwar noch einzelne konventionelle Zeichnungen wie etwa die mit dem Motiv der Kapuzinerblüten aus dem Jahr 1910 von ihr erhalten, doch stehen diese im Kontext ihrer überwiegend traditionellen Ausbildung, in der Zeichnen nach der Natur zum Unterricht gehörte. Sie scheint vielmehr geradewegs vom »Blütenkranz ... zum Quadrat«[11] gelangt zu sein, sie »beginnt da, wo die anderen (in ihrer Entwicklung hin zur Abstraktion, Anm. der Verf.) enden.«[12]

Der die Gruppe zusammenfassende Oberbegriff »Vertikal-horizontal« beschreibt die gemeinsame Grundstruktur des Bildaufbaus aller dieser Arbeiten, ein vertikal-horizontales Raster. Aufgebaut wird diese Struktur aus unterschiedlich grossen Rechtecken und Quadraten, die in Relation zueinander treten. Wiederholung, Spiegelung und Symmetrie ermöglichen Varianten. Immer häufiger benutzt sie auch Dreiecke, die sie dann gerne auf den Kopf stellt. Zugleich mit der Strukturierung der Fläche erfolgt aber auch ihre klare Begrenzung. Am deutlichsten sieht man dies noch bei den Farbstiftzeichnungen: Mit Bleistift schreibt sie die mit Farbe auszufüllende Form vor. Gemeinsam erzeugen dann Farbe und Form den Rhythmus.

›series‹ ... But for the artist who applies the series as an artistic principle, viewing all the pictures of the same object together is unrenounceable, for only that ensures the exhaustive presentation of what is depicted.«[9] This definition of the series can be placed beside Sophie Taeuber-Arp's understanding of the concept of variation, which she opposes to the negatively connoted copy: »A copy lacks what is essential – life – unless a true artist, inspired by the object, has made a variation of it and brought some of its life back into the work.«[10] Sophie Taeuber-Arp's works should be examined in the light of these concepts of a methodical approach to work.

The index of works begins with the *Compositions verticales-horizontales,* which were created from 1916 to 1925 and, in a second phase, in connection with the »Aubette« project in Strasbourg from 1927 to 1928. In 1916, these compositions are, as if self-evidently, the beginning of Sophie Taeuber-Arp's œuvre, without any trace of development through various phases of work from figurative painting to abstraction. There are still some individual conventional drawings extant, like the one with the motif of the nasturtiums from 1910, but these stand in the context of her mostly traditional training, which included instruction in drawing from nature. Rather, she appears to have moved straight from »floral wreath ... to square«[11] she »begins where the others end«[12] in their development toward abstraction.

The overarching group-comprising term »Vertical-horizontal« describes the common basic structure of the composition of all these works, a vertical-horizontal grid. This structure is built up from various sizes of rectangles and squares, which enter into relationship with each other. Repetition, mirroring, and symmetry permit variants. Increasingly, she also uses triangles, which she likes to turn upside-down. But the surface is not only structured; it is also clearly bounded. This is seen most clearly in the colored-pencil drawings: Sophie Taeuber-Arp uses a plain graphite pencil to dictate the form to be filled with color. Together, color and form then produce the rhythm.

From 1917 on, Sophie Taeuber-Arp places figurative elements in greatly reduced form, for example riders in *Motif abstrait (chevaliers)* (see plate 7) or boats in *Motif abstrait (bateau-et-drapeau),* and circles in the vertical-horizontal grid. Christian Besson describes this as a »peaceful coexistence of the abstract and the figurative«[13]. The frontal view of the figurative motifs still underscores the two-dimensional flatness of the works. The circles and the upside-down triangles, which, broad and rounded, can mutate into a U shape, relax the stringency of the vertical-horizontal order. The rhythm loosens, balance takes the place of symmetry, and a dancing lightness comes into play. From 1917 on, Sophie Taeuber-Arp studied expressive dance with Rudolf von Laban and Mary Wigman. So it

Ab 1917 setzt sie figurative Elemente in stark reduzierter Form wie zum Beispiel Reiter in *Motif abstrait (chevaliers)* (siehe Tafel 7) oder Boote in *Motif abstrait (bateau-et-drapeau)* und Kreise in das vertikal-horizontale Raster. Christian Besson beschreibt es als eine »friedliche Koexistenz des Abstrakten und Figurativen«[13]. Die figurativen Motive betonen noch die zweidimensionale Flächigkeit der Arbeiten durch ihre frontale Ansicht. Die Kreise, die auf den Kopf gestellten Dreiecke, die breit und abgerundet auch zur U-Form mutieren können, lockern die Strenge der vertikal-horizontalen

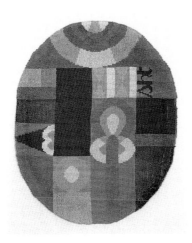

Ordnung. Der Rhythmus wird lockerer, die Balance im Tausch zur Symmetrie und eine tänzerische Leichtigkeit kommen als Komponenten ins Spiel. Von 1917 an studiert sie Ausdruckstanz bei Rudolf von Laban und Mary Wigman. So ist es nicht verwunderlich, dass choreographische Elemente den Rhythmus ihre Arbeiten beeinflussen.

Abb. 1 / Ill. 1 Composition ovale à motifs abstraits, 1916

Ihre vielfältigen Fähigkeiten bestimmen ihre Vorgehensweise. Zahlreiche Vorzeichnungen auf kariertem Papier, das das Raster vorgibt, sind ein erster Schritt. Nichts bleibt wie bei Hans Arp dem Zufall überlassen, jede Komposition wird bis ins Äusserste durchdacht und vorkonstruiert. Jede weitere Fassung auf anderem Papier, eventuell in einer anderen Grösse, in einem anderen Material (Farbstift, Aquarell, Gouache, Öl, textile Gestaltungen, Plastik oder später auch Relief) zeigen ihre Entwicklung und zugleich die Erprobung der benutzten Formen und Farben: Bewähren sie sich, so werden sie zum festen Bestandteil ihres Repertoires, Elementarformen sozusagen, die sie gattungsübergreifend in allen Bereichen anwendet, in denen sie sich künstlerisch artikuliert. In einem Brief an ihre Schwester Erika von 1922 beschreibt Sophie Taeuber-Arp ihre Arbeitsweise so: »Heute habe ich die endgültige Zeichnung für den Teppich für die Lausanner Ausstellung nach Zürich geschickt … für den Teppich-Entwurf ist eine ganze Serie kleiner Aquarelle entstanden, die ich jederzeit leicht in Perlbeutel, Kissen, Teppiche und Wandstoffe umarbeiten kann«[14] (siehe Abb. 1 und 2). Mit dieser Aussage bringt sie den überwiegenden Teil ihre Arbeiten der damaligen Zeit in eine eindeutige Relation zueinander. Die Zeichnungen, Aquarelle und Gouachen entstehen im Hinblick auf ihre Umsetzung in angewandte Kunst. Ihre Sorgfalt in der Ausführung gilt auch für den Entwurf, daher die Vielzahl der Vorstudien. In ih-

Abb. 2 / Ill. 2 Perlbeutel / Bead bag

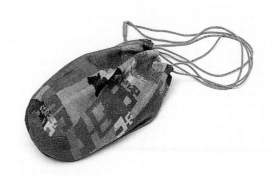

is hardly surprising that choreographic elements influence the rhythm of her works.

Sophie Taeuber-Arp's broad spectrum of abilities determines her method of proceeding. Numerous preliminary sketches on graph paper that provides the grid are a first step. Unlike in Hans Arp's works, nothing is left to chance; every composition is thought through in the greatest detail and pre-constructed. Every additional version on a different paper, sometimes in another format, or in another media (colored pencil, watercolor, gouache, oil, textile designs, sculpture, or later relief) shows her development and at the same time her experimentation with the forms and colors used: If they prove viable, they find a secure place in her repertoire – as elemental forms, so to speak – that she uses, across various genres, in all the areas in which she articulates herself artistically. In a 1922 letter to her sister Erika, Sophie Taeuber-Arp describes her work method: »Today I sent to Zurich the final drawing for the tapestry for the Lausanne exhibition … for the design of the tapestry, I executed a whole series of small watercolors that I can easily and at any time rework into bead bags, pillows, tapestries, and wall fabrics«[14] (see ill. 1 and 2). With this statement, she places the greatest part of her works from that time into clear relation with each other. The drawings, watercolors, and gouaches are created in

view of their transformation into applied art. She takes painstaking care in executing the sketch, as well: thus the large number of preliminary studies. In the latter we find the guidelines for their application, which she published for her instruction at the end of 1922: »Draw a square and try to divide it up in the most natural and simple way … Then, as additional surroundings, divide something more complicated and paint the various fields with two or three clear colors. Try the same with a circle.«[15]

So when Sophie Taeuber-Arp uses the word »series«, she clearly does not mean serial painting in the sense of Katharina Sykora's definition. Here it merely has the meaning of a larger group the

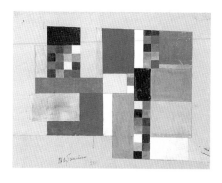

nen finden die Richtlinien ihre Anwendung, die sie Ende 1922 für ihren Unterricht veröffentlicht: »Zeichnen Sie ein Quadrat und versuchen Sie es auf die natürlichste und einfachste Weise aufzuteilen ... Dann teilen Sie als weitere Umgebung etwas komplizierter und bemalen Sie die verschiedenen Felder mit zwei oder drei klaren Farben. Versuchen Sie dasselbe mit einem Kreis.«[15]

Es ist also eindeutig keine Serienmalerei im Sinne von Katharina Sykoras Definition, auch wenn Sophie Taeuber-Arp das Wort Serie benutzt. Es hat hier lediglich die Bedeutung einer grösseren Menge, die zahlenmässig nicht weiter bestimmt wird.

Die Gruppe der mit *Rythmes libres* betitelten Arbeiten scheint frei zu sein von solcher Determination. Sie sind in ihrer Ausführung nicht mehr auf den vorgegebenen Rahmen eines Rasters beschränkt und überschreiten scheinbar den Papierrand. Die vertikal-horizontale Struktur ist zwar noch vorhanden, doch nun ist sie in Bewegung gekommen. Sie scheint zu schwingen, die gerade Linie gibt nach, bewegt sich. Im Fall der *Rythmes verticaux-horizontaux libres* (siehe Abb. 3) und der *Rythmes libres* (siehe Tafel 5) scheinen die Aquarelle sogar im Wind zu flattern: »Schliesslich gibt sie ihr (der Arbeit, Anm. der Verf.) das Verhalten einer im Wind flatternden Fahne.«[16] Bei den *Taches quadrangulaires en couleur* verstärkt sich dieser Eindruck der Mobilität noch. Die ehemals vertikal-ho-

rizontale Struktur ist wie die Randbegrenzung in Auflösung begriffen, die Farbe erfährt nun keine trennende Bestimmung mehr durch den Bleistift. Eine klare Einteilung ist nicht mehr möglich. Zum ersten Mal lässt sie grössere Flächen des Blattes unbemalt, so dass die Taches sich flirrend auf ihm verteilen (*Taches quadrangulaires dispersées,* siehe Tafel 17). Die Farbe wird zum dominierenden Faktor.

In den Jahren 1926 bis 1928 ist Sophie Taeuber-Arp überwiegend mit architektonischer Innengestaltung beschäftigt, was ihren Papierarbeiten, aber auch den Reliefs und Webereien wieder den Status von Studien (siehe Abb. 4 und 5) zuweist. Ihr grösstes und prominentestes Projekt ist die »Aubette« in Strassburg. Gemeinsam mit Hans Arp und Theo van Doesburg gestaltet sie einzelne Räume dieses multifunktionalen Vergnügungskomplexes. In kleinem Massstab erprobt sie wie zu Beginn ihres künstlerischen Schaffens ihre Formen und Farben für die Herausforderung der grossen Wand-

Abb. 3 / III. 3 Rythmes verticaux-horizontaux libres, 1919

Abb. 4 und 5 / III. 4 and 5 Esquisses pour »Aubette«, ca. 1927

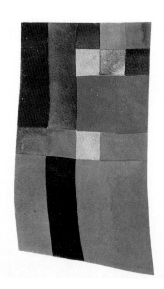

number of which is not specified.

The group of works titled *Rythmes libres* appears to be free of such determination. Their execution is no longer limited to the given framework of a grid and appears to extend beyond the edge of the paper. The vertical-horizontal structure is still present, but now it has come into motion. It seems to swing, and the straight line bends and moves. In the case of *Rythmes verticaux-horizontaux libres* (see ill. 3) and of *Rythmes libres* (see plate 5), the watercolors even seem to flap in the wind: »Finally, they give it (the work) the behavior of a flag waving in the wind.«[16] In *Taches quadrangulaires en couleur,* this impression of mobility is even stronger. The formerly vertical-horizontal structure is in the process of dissolution like the boundaries; and pencil no

longer imposes any separating specification on the color. Clear division is no longer possible. For the first time, she leaves broader surfaces on the paper unpainted, so that the Taches, shimmering, are strewn across it (*Taches quadrangulaires dispersées,* see plate 17). Color becomes the dominant factor.

In the years from 1926 to 1928, Sophie Taeuber-Arp is primarily concerned with interior architecture, which once again gives her works on paper, as well as her reliefs and weavings, the status of studies (see ill. 4 and 5). Her largest and most prominent project is the »Aubette« in Strasbourg. With Hans Arp and Theo van Doesburg, she designs individual rooms of this multipurpose entertainment complex. As at the beginning of her artistic work, she experiments on a small scale with forms and colors for the challenge of the large wall and ceiling surfaces. The tested vertical-horizontal grid and the human being as sole remaining figurative element become her preferred motif. The clearly outlined structure with the elemen-

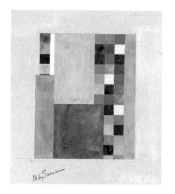

und Deckenflächen. Das bewährte vertikal-horizontale Raster und der Mensch als einzig verbliebenes figuratives Element werden zum bevorzugten Bildmotiv. Die klar gegliederte Struktur mit den Elementarformen Rechteck und Quadrat bietet sich an zur Gestaltung der Wände, Decken und Fenster. Bei letzteren fügt sie weisse Streifen zur Trennung der Farbflächen voneinander in vertikaler, horizontaler oder auch diagonaler Richtung ein (*Composition horizontale-verticale à lignes blanches,* siehe Tafeln 19 und 20). Das Motiv des Menschen hat seit der *Danseuse* von 1917 (siehe Tafel 11), die noch eindeutig als solche zu erkennen war, und über die Phase der Arbeiten zu *Pompéi,* die eine weitere Vereinfachung mit sich brachte, hier nun eine extreme Reduzierung auf langgezogene Rechtecke erfahren. In der *Composition à danseurs* (siehe Tafel 14) sind die Beine noch deutlich vom Rumpf und die Arme vom Kopf durch eine vertikal-horizontale Anordnung der Rechtecke getrennt. Bei der Wandbemalung im Treppenhaus von Professor Heimendinger bildet nur noch ein vertikal angeordnetes Rechteck den Rumpf, die Arme entstehen durch eine horizontal-vertikale Anordnung (siehe Abb. 7). Im Gegensatz zu den noch vielfarbigen Entwurfsskizzen weist die endgültige Ausmalung eine Konzentration auf die Farben Schwarz, Grün, Rot, Grau und Blau auf.

Gleichzeitig entstehen Blätter, auf denen sich Vögel vergnügen, Buchstaben und zu Bögen mutierte Dreiecke die figurativen Momente verkörpern. Die Buchstaben sind einem in Schwingung (siehe Abb. 6) gebrachten, stark aufgelockertem vertikal-horizontalen Raster aufgesetzt, die Vögel (*Compositions à motifs d'oiseaux,* siehe Abb. 8–11), prall und rund, tanzen wie Noten auf und unter den Linien, die von diesem beständigen Auf und Ab schon durchgehangen scheinen. Nur die gebogenen Dreiecke sind noch fest im vertikal-horizontalen Bildaufbau eingepasst. Diese Blätter bilden einen fröhlichen Kontrast zur strengen Reduzierung von Form und Farbe bei der »Aubette«.

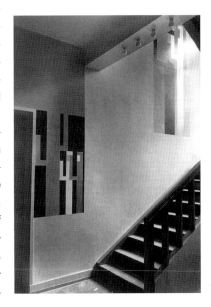

Bis Ende der zwanziger Jahre kann man von einem grossen Teil der Arbeiten auf Papier Sophie Taeuber-Arps behaupten, dass sie im Hinblick auf ihre Umsetzung in ein anderes Medium entstehen, sei es der kunstgewerblichen Art wie Teppiche,

Abb. 6 / Ill. 6 Composition à formes de »S«, 1927 *Abb. 7 / Ill. 7 Wandmalereien / Wall paintings Maison Heimendinger*

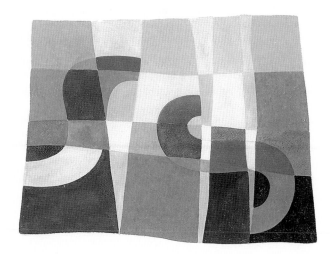

tal forms of rectangle and square suggest themselves to design the walls, ceilings, and windows. With the latter, she inserts white strips to separate the colored surfaces from each other in vertical, horizontal, or diagonal directions (*Composition horizontale-verticale à lignes blanches,* see plates 19 and 20). The motif of the human figure, which was still clearly recognizable in *Danseuse* (1917, see plate 11) and which was further simplified in the phases of work on

Pompéi, has here been extremely reduced to a stretched rectangle. In *Composition à danseurs* (see plate 14), a vertical-horizontal arrangement of the rectangles still clearly separates the legs from the torso and the arms from the head. In the mural in Professor Heimendinger's stairwell, a vertically oriented rectangle is all that indicates the torso, while the arms result through a horizontal-vertical arrangement (see ill. 7). In contrast to the still very colorful preliminary sketches, the final execution of the painting shows a concentration on black, green, red, gray, and blue.

Simultaneously, she is painting works on paper in which birds frolic and letters and triangles, mutated into arcs, embody the figurative aspects. The letters are mounted on an extremely loosened vertical-horizontal grid set vibrating (see ill. 6); the birds (*Compositions à motifs d'oiseaux,* see ill. 8–11), plump and round; they dance like notes on and below the lines, which appear to have gone limp under this constant up and down. Only the curved triangles are still firmly inserted into the vertical-horizontal picture structure. These pictures stand in joyful contrast to the strict reduction of form and color in the »Aubette«.

Until the end of the 1920s, a large part of Sophie Taeuber-Arp's works on paper are created in view of their implementation in another medium, whether as applied art, like tapestries, bead bags, and the like, or, in the context of the »Aubette«-remodeling, as

Perlbeutel und anderes, oder sei es im Kontext der »Aubette«-Umgestaltung als Skizze für die Bemalung der Wände, Decken und Böden. Die Reihe der Blätter zu den jeweiligen Themen ist bedingt durch die Vielzahl der Entwürfe, derer es bedurfte, bis Sophie Taeuber-Arp zufrieden war und die letztendliche Umsetzung in das angestrebte Material anging. Keiner der nicht realisierten Entwürfe galt ihr als verloren, wie der obige Brief an die Schwester zeigt, sondern ging ein in einen grossen Pool, aus dem sie sich bei Bedarf immer wieder bedienen konnte. Daneben entstehen aber auch Arbeiten, die völlig frei zu sein scheinen vom Aspekt einer möglichen Weiterverwertung. Doch auch hier braucht Sophie Taeuber-Arp mehrere Versuche, bis sie zufrieden ist. Sie ist keine Künstlerin des ›ersten, genialischen Wurfs‹: »Ich bin bei Aquarell No. 16 Wenn ich drei hintereinander malen kann geht es beim dritten ganz gut. Es ist sehr schön so zu malen. Allerdings fällt es mir immer noch schwer so schnell zu machen. Leider bin ich sehr oft müde, sonst würde ich viel mehr malen da ich fühle bei sehr grosser Übung finde ich so den notwendigen Weg. Es ist schön wenn sich einem etwas Neues auftut.«[17] Wenn Sophie Taeuber-Arp in diesem Brief an Hans Arp von ihren Malversuchen während eines Kuraufenthalts in den Bergen berichtet und angibt, bereits bei dem 16. Aquarell zu sein, so ist das keine Zählung, die auf serielles Arbeiten verweist. Sie findet auch keine Entsprechung im Werkverzeichnis von Hugo

Weber. Es ist vielmehr anzunehmen, dass Sophie Taeuber-Arp die Ruhe der Kur nutzt, um sich ihrer freien Malerei zu widmen. Auch für diesen Bereich ihrer Kunst gilt der Aspekt des stetigen Übens, der immer neuen Erprobung, um so den richtigen Weg, den Rhythmus des Malens zu finden. Die einzelnen Blätter können gleichwertig nebeneinander stehen und sind nicht wie in der Serienmalerei im Hinblick auf die vielzählige Realisation einer Gesamtidee entstanden.

Am deutlichsten wird dies im Vergleich mit Claude Monet, der mit seinen Serien zur *Kathedrale von Rouen* und den *Heuhaufen* als der Begründer dieser künstlerischen Methode gilt. Sie war ihm das geeignete Mittel, seine jeweiligen Motive im ständigen Wechsel von Licht und Farbe adäquat darzustellen. Das Bild ist nicht mehr ein einmalig existierendes; die Bildidee realisiert sich in den Gliedern der Serie. Jedes Glied trägt in sich den Grundgedan-

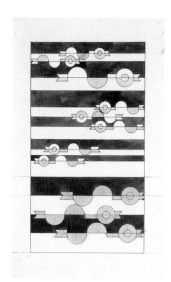

Abb. 9 / III. 9 Composition à motifs d'oiseaux, 1927

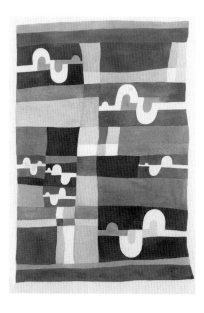

Abb. 8 / III. 8 Composition à motifs d'oiseaux, 1927

sketches for painting the walls, ceilings, and floors. The sequence of pictures on the respective themes is determined by the multiplicity of sketches required until Sophie Taeuber-Arp was content and began the final implementation in the desired material. She did not consider any of the realized sketches to be lost, as the above letter to her sister shows; instead, they entered a large pool from which she could draw as needed. In addition, she creates other works that seem completely free of any thought of possible further implementation. But here, too, Sophie Taeuber-Arp needs several attempts before she is satisfied. She is not an artist of the ›first, brilliant gesture‹: »I am at watercolor No. 16. When I can paint three, one after the other, the third goes very well.

It's wonderful to paint this way. But I still find it very difficult to work so fast. Unfortunately I am tired very often, otherwise I would paint a lot more, since I feel that, with a great deal of practice, I find the necessary way. It is wonderful when something new opens up to one.«[17] When, while taking the cure in the mountains, Sophie Taeuber-Arp reports in this letter to Hans Arp on her painting experiments and says she has already come to the 16th watercolor, this is not a numeration indicating serial work. Nor does it find any correspondence in Hugo Weber's index of works. It is more probable that Sophie Taeuber-Arp uses the tranquillity of the cure to devote herself to free painting. In this area of her art, as well, she constantly practices and experiments to find the right path and the rhythm of painting. The individual pictures can stand beside each other in equality; they were not executed in view of numerous realizations, as is the case in serial painting.

This is revealed most clearly in comparison with Claude Monet, whose *Cathedral of Rouen* and *Haystack* series make him the inventor of this artistic method. It was the most suitable method for him to adequately depict the respective motifs in the constant change of light and color. The picture is no longer something that exists uniquely; its idea is realized in the members of the series. Each member carries the underlying idea of the series: »A series, however, is also divisible; its principle is precisely *not* completion.«[18]

ken der Serie: »Serie ist jedoch auch teilbar, ihr Prinzip ist gerade nicht auf Vollständigkeit ange-legt.«[18]

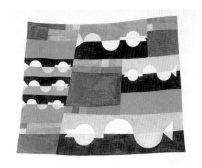

Mit den dreissiger Jahren ändern sich Leben und künstlerisches Schaffen für Sophie Taeuber-Arp. Der Umzug nach Meudon bei Paris, die Aufgabe ihrer Lehrtätigkeit in Zürich und die Entscheidung für ein Leben ganz als Künstlerin bringen wichtige Veränderungen mit sich. Die finanzielle Situation ist zwar nie einfach und auch die politischen Veränderungen in Deutschland verfolgt sie interessiert und besorgt zugleich, doch die weitgehend ungestörte Konzentration auf ihre künstlerische Arbeit führt zu einer verstärkten Produktivität. Im Vergleich dazu sind in den zwanziger Jahren relativ wenige Arbeiten entstanden. Die Anerkennung durch das »Aubette«-Projekt, zumindest unter Künstlerkollegen, bringt ihr weitere Aufträge ein, die ihr im Gegen-satz zu den kunstgewerblichen Aufträgen der zehner und zwanzi-ger Jahre Freude bereiten und den Lebensunterhalt sichern. So schreibt sie 1931: »In den letzten Tagen hatte ich hier noch einen Auftrag zwei Zimmer streichen zu lassen und für ein Zimmer alle Angaben (Möbel usw.) zu machen. Die Farben und Stoffe gaben am meisten zu tun. Aber ich glaube das Zimmer wird sehr schön. Jedenfalls ist solche Arbeit unendlich viel befriedigender als Kunst-gewerbe und wird auch besser bezahlt.«[19] Abgesehen von den je-weiligen Entwurfsplänen finden diese Projekte allerdings keinen direkten Widerhall mehr in ihrem Werk wie es noch bei der »Au-bette« geschehen war. Auch eine erneute Lehrtätigkeit betrach-tet sie skeptisch, wie sie ihrer Schwester schreibt: »Das Gerücht taucht wieder auf, das wir nach Dessau berufen werden sollen und zwar Beide. Es ist mir aber recht wenn es Gerücht bleibt, wir haben jetzt zu leben und ich würde nur ungern wieder unterrichten.«[20] Die Distanz zwischen der Arbeit, mit der sie Geld verdient, und ihrer Kunst ist evident geworden.

Mit dem Entschluss, freie Künstlerin zu sein, geht die Konzentra-tion auf ein nochmals reduziertes Formenvokabular einher: Recht-eck und Kreis in ihrer gegensätzlichen Wertigkeit dominieren ihre Werke. Das Rechteck symbolisiert das starre, statische Element, der Kreis das bewegt dynamische. Die Reduktion der Form bedeu-tet allerdings keinen Verlust an Ausdrucksmöglichkeit für Sophie Taeuber-Arp, sondern nun entwickelt sie mit dem scheinbar mini-malen Vokabular eine ungeheure Vielfalt an Varianten. Sie sucht in immer neuen Konstellationen der Rechtecke und Kreise – rein in

Abb. 10 / Ill. 10 Composition à motifs d'oiseaux, 1927 *Abb. 11 / Ill. 11* Composition à motifs d'oiseaux, 1928

In the 1930s, Sophie Taeuber-Arp's life and artistic creation change. The move to Meudon, near Paris, her resignation from teaching in Zurich, and the decision to devote herself exclusively to a life as an artist entail important changes. Her financial situation is never easy, and she follows the political changes in Germany with interest and concern, but the mostly undisturbed concentration on her artistic work leads to increased productivity. By comparison, she executed relatively few works in the 1920s. The recognition the »Aubette« project earns her, at least among her artist colleagues, leads to more commissions that she enjoys and that earn her a livelihood, in contrast to the applied art commissions of the 1910s and 1920s. Thus, she writes in 1931: »In the last few days, I had another com-mission here to have two rooms painted and to give all the direc-tions for one room (furniture, etc.). The colors and fabrics involved the most work. But I think the room will be very beautiful. At any rate, this kind of work is infinitely more satisfying than handicrafts and is also better paid.«[19] Apart from the respective plan sketches, however, these projects no longer find any direct echo in her work, as was still the case with the »Aubette«. She is also skeptical about renewing her teaching work, as she wrote to her sister: »The rumor is resurfacing that we are to be appointed in Dessau again – both of us. But it's fine with me if it remains a rumor; we have living to do now and I would not happily instruct again.«[20] The distance be-tween the work with which she earns her living, on the one hand, and her art, on the other, has become evident.

Sophie Taeuber-Arp's decision to be a freelance artist is coupled with concentration on a once-more reduced vocabulary of forms: rectangle and circle, in their opposite values, dominate her works. The rectangle symbolizes the rigid, static element; the circle, the dynamic, moving element. The reduction of form, however, does not mean a loss of expressive potential for Sophie Taeuber-Arp; rather, she now develops with this minimal vocab-ulary an immense diversi-ty of variants. In ever new constellations of rectan-gles and circles – held to pure black and white for a positive-negative effect, or combined in a range of col-or variations – she seeks to maintain the balance of powers in the picture, even if that balance seems on first glance to have gone astray.

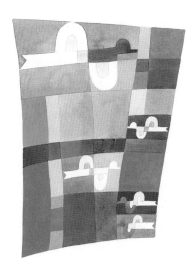

Schwarz und Weiss gehalten als Positiv- und Negativwirkung, oder auch mit verschiedenen Farbvariationen kombiniert – das Gleichgewicht der Mächte auf dem Blatt zu halten, auch wenn es auf den ersten Blick scheinbar aus dem Lot geraten ist.

Bei den *Compositions statiques* ordnet sie schematisch in Anlehnung an das bewährte vertikal-horizontale Raster Kreise und Rechtecke, die sich weiss vom schwarz getuschten Blatt abheben. Farbe benutzt sie selten und sparsam in diesen Kompositionen zur Intensivierung einzelner Formen. So leuchtet das Gelb in der *Composition à rectangles, carrés et carré formé de cercles* (siehe Tafel 34) dem Betrachter plakativ entgegen und betont noch die Grösse der Form. Bei der überwiegenden Zahl dieser Blätter aber ist es der Schwarzweisskontrast zwischen dem Bildgrund und der auf ihm versammelten Formen, der ihr Verhältnis zueinander radikalisiert. Die Formen gewinnen an Autonomie. In zahlreichen Blättern probiert Sophie Taeuber-Arp unterschiedliche Anordnungen aus. Auch hier führt sie die Vorstudien in Bleistift auf kariertem Papier aus, die nun eindeutig Studien sind auf dem Weg zum letztgültigen Entwurf, der in Gouache, Aquarell oder Öl[21] ausgeführt wird. Die ersten Skizzen (siehe Abb. 12–15) sind oft noch aus der freien Hand mit Bleistift auf dem Millimeterpapier, das die Form vorgibt, gezeichnet. Zur endgültigen, absolut akkuraten Ausführung benutzt sie Zirkel und Lineal. Die Rechtecke sind meist horizontal ausgerichtet, manchmal unterteilt in kleinere Rechtecke. Sind sie in verschiedenen Grössen auf einem Blatt angeordnet, dann sind es auch die Kreise. Die Kreise werden auf manchen Blättern so eng nebeneinander gesetzt, dass sie die Form eines Rechtecks bilden. Nie sind die Rechtecke von Kreisen völlig umgeben, immer halten sie den Kontakt zum Rand, sei es oben oder unten. Aber auch die Kreise sind nie von Rechtecken ganz umschlossen, auch sie haben jederzeit die Möglichkeit, aus dem Bild zu rollen. Kreis und Rechteck halten sich so die Waage, um das Gesamtgefüge zu sichern. Oft variiert ein Blatt ein anderes nur um einen Kreis oder um ein Rechteck wie bei *Composition à 22 rectangles et 22 cercles* (siehe Abb. 16) und *Composition à 22 rectangles et 21 cercles* (siehe Tafel 31). Der Gesamteindruck einer unsichtbaren und zugleich kalkulierten Ordnung macht es unmöglich, auf den ersten Blick zu entscheiden, wo die Ordnung durchbrochen wurde. Die Konzentration des Entstehungsprozesses ist hier auch vom Betrachter gefordert. Ein solch bewusstes Sehen, das auch einer gewissen Schulung bedurfte, war nicht immer einfach, wie sie selbst schreibt: »Meine Bilder haben ihr (Frau Hoffmann) sehr gut gefallen. Ich glaube auch, was ich seit den Ferien gemacht habe ist gut geworden. Schiers, der Amerikaner und gestern Giacometti haben mir auch sehr gute Sachen darüber gesagt … Welti war kürzlich hier und sagte boshaft, meine Malerei sei übercalvinistisch. Er hudelt halt.«[22]

Abb. 12 / Ill. 12 Sans titre, ca. 1933

Abb. 13 / Ill. 13 Sans titre, 1930–33

In the *Compositions statiques,* she arranges circles and rectangles schematically in loose reference to the vertical-horizontal grid; their white contrasts with the black-painted sheet. She uses color seldom and sparsely in these compositions, the better to intensify individual forms. Thus, yellow glows at the viewer loudly in *Composition à rectangles, carrés et carré formé de cercles* (see plate 34) and also underscores the largeness of the form. In most of these pictures, however, it is the black-and-white contrast between the picture background and the forms assembled in the foreground that radicalizes their relationship to each other. The forms gain autonomy. In numerous pictures, Sophie Taeuber-Arp tries out various arrangements. Here, too, she carries out preliminary studies in pencil on graph paper; these are unambiguously studies on the way to a finally valid design to be executed in gouache, watercolor, or oil[21]. The first sketches (see ill. 12 – 15) are often still drawn freehand with pencil on millimeter graph paper that regulates the form. For the final, absolutely accurate execution, she used a compass and ruler. The rectangles are usually horizontally oriented, sometimes divided into smaller rectangles. If they are arranged in various sizes in a picture, so are the circles.

Die Variationen der Kreise und Rechtecke auf schwarzem Grund reihen sich wie eine meditative Bilderfolge aneinander. Die konstante Wiederholung der immer gleichen Elemente in ganz unterschiedlicher Anordnung hat für den Betrachter eine beruhigende Wirkung. Hans Arp beschreibt dies wie folgt: »Uns schwebten Meditationstafeln, Mandalas, Wegweiser vor. Unsere Wegweiser sollten in die Weite, in die Tiefe, in die Unendlichkeit zeigen.«[23]

Wiederholung als Instrument künstlerischer Gestaltung lässt die Frage nach Serie und Variation noch einmal virulent werden. Die Serie basiert auf dem Stilmittel der Wiederholung.[24] So hat Alexej von Jawlensky, der seit 1917 mit

dem Ehepaar Arp befreundet war, in seinen 1914 in St. Prex begonnenen *Variationen* immer wieder den Blick aus seinem Fenster festgehalten. Repetition wird sein bevorzugtes Gestaltungsmittel: »Seit den ›Variationen‹ erfüllte sich sein Schaffen in den beständigen Repetitionen der immer gleichen Motive und eines immer einheitlicher werdenden kompositorischen Arrangements der Bildelemente.«[25] Hans Arp und besonders Sophie Taeuber-Arp schätzen die Kunst Alexej von Jawlenskys sehr, wie ihr Brief zu seinem 70. Geburtstag zeigt: »meine frau und ich senden ihnen die herzlichsten wünsche. wir erinnern uns dankbar an die schönen stunden die wir bei ihnen in wollishofen verbracht haben. wir haben seit der zeit oft an sie gedacht. besonders aber möchten wir ihnen sagen wie sehr wir ihre grosse kunst lieben. sie gehören zu den wesentlichsten vorkämpfern der neuen kunst.«[26] In den Arbeiten von Sophie Taeuber-Arp aber haben die Wiederholungen einen anderen Charakter. Sie wiederholt in diesem Sinne kein Motiv; selbst ihre Konzentration auf ein reduziertes Formenvokabular, das scheinbar eine beständige Wiederholung von Rechteck, Quadrat und Kreis suggeriert, ist kein Arbeiten an einer Serie. Sie kreiert vielmehr Variationen, die sich zum Teil deutlich voneinander unterscheiden. Auch die obsessive Arbeitsweise von Jawlensky ist ihr fremd.[27] Was sie mit ihm verbindet, ist die Minimierung der Mittel auf Farbe und Form.

Abb. 14 / III. 14 (Composition schématique à cercles et rectangles multiples), 1930–33

Abb. 15 / III. 15 Sans titre, ca. 1933

The circles in some pictures are placed so close together that they take on the form of a rectangle. The rectangles are never completely surrounded by circles; they always maintain contact with the edge of the paper, either at the top or at the bottom. But nor are the circles ever completely surrounded by rectangles; they, too, always have the possibility of rolling out of the picture. Circle and rectangle thus maintain their balance to secure the overall composition. Often one picture varies another only by one circle or one rectangle, as in *Composition à 22 rectangles et 22 cercles* (see ill. 16) and *Composition à 22 rectangles et 21 cercles* (see plate 31). The overall impression of an invisible and at the same time calculated order makes it impossible to decide at first glance where their order differs. Here, the concentration of the process of creation is also demanded of the viewer. Such conscious seeing, which also requires a certain training, was not always easy, as she writes herself: »My pictures please her (Ms. Hoffmann) very well. I also believe that what I have done since the holidays has turned out well. Schiers, the American, and yesterday Giacometti have also said very good things about it … Welti was here recently and maliciously said that my painting is super-Calvinistic. He is simply being slack.«[22]

The variations of circles and rectangles on a black ground follow upon each other like a meditative sequence of images. The constant repetition of always the same elements in different arrangements

has a calming effect on the viewer. Hans Arp describes it as follows: »We imagined meditation images, mandalas, signposts. Our signposts should show us the way into the distance, the depths, eternity.«[23]

Repetition as an instrument of artistic design lends new life to the question of the series and variation. The series is based on the stylistic means of repetition.[24] Thus, Alexej von Jawlensky, who had been friends with the Arps since 1917, captured the view from his window again and again in his *Variations,* beginning in 1914 in

In den *Compositions dynamiques* ist das nicht sichtbare Ordnungssystem der statischen Kompositionen aufgehoben und einer sichtbaren neuen Ordnung gewichen. Diagonale und gerade Linie werden zu den bildbestimmenden Elementen. Sie ermöglichen den Kreisen die Orientierung und gezielte Positionierung auf dem Blatt; zugleich bringt die Schräglage der Diagonale Bewegung in das Geschehen. Sitzen die Kreise auf ihr, so scheinen sie je nach der Ausrichtung der Diagonale davonzurollen. Schweben sie quasi über ihr, so scheint es, als habe eine Wippbewegung der Diagonalen sie in die Luft geworfen. Diese Kompositionen erwecken den Eindruck einer Momentaufnahme, in der alle Bewegung für einen Augenblick eingefangen ist. Im nächsten Moment wird alles wieder in Bewegung und anders sein. Dreiecke und Rechtecke benutzt Sophie Taeuber-Arp immer weniger. Die *Cercles mouvementés* (siehe Tafel 33) sind ein reines Kreisbild, in dem die Positionierung der Kreise in der Fläche und ihre Farbigkeit die Bildaussage bestimmen. Die Farben werden expressiver, die gedämpften warmen Töne der frühen Jahre sind fast völlig verschwunden. Auch sie durchlaufen wie die Formen unter dem kritischen Auge ihrer Schöpferin den Selektionsprozess über viele Blätter hindurch. Sophie Taeuber-Arp behält an Gestaltungselementen in ihrem künstlerischen Repertoire nur, was sich in allen Konstellationen bewährt: Kreis, Linie, Rot, Blau, Gelb und Grün auf fast immer weissem Grund.

Abb. 16 / Ill. 16 Compositions à 22 rectangles et 22 cercles, 1931

St. Prex. Repetition became his preferred means of design: »Since the ›Variations‹, his work was absorbed in the constant repetition of the same motifs over and over and of an ever more uniform compositional arrangement of the elements of the picture.«[25] Hans Arp and especially Sophie Taeuber-Arp cherished Alexej von Jawlensky's art, as their letter on his 70th birthday testifies: »my wife and I send you our most cordial wishes. we gratefully remember the wonderful hours we have spent with you in wollishofen. since that time we have often thought of you, but we especially want to tell you how much we love your great art. you are among the most essential pioneers of the new art.«[26] But in Sophie Taeuber-Arp's works, the repetitions have a different character. She does not repeat a motif; even her concentration on a reduced vocabulary of forms, which seems to suggest a constant repetition of rectangle, square, and circle, is not work on a series. Rather, she creates variations, some of which differ markedly from each other. Jawlensky's obsessive method of work is also alien to her.[27] What ties her to him is the minimization of means to color and form.

Die Beschreibung ihrer Arbeiten als Bauten aus Farben und Flächen, wie Hans Arp es getan hat,[28] erweist sich besonders treffend bei der Gruppe der *Compositions à espaces*. Schon die Aufteilung des Blattes in Räume kommt dem Begriff des Bauens entgegen. Sie greift auf das vertikal-horizontale Schema zurück, indem sie die Fläche durch dicke Bänder in mindestens vier oder mehr Räume gliedert. Die Geschlossenheit des ehemals strengen Ordnungsgefüges ist aufgebrochen. Die Bänder mutieren zu Diagonalen oder brechen zuweilen abrupt ab. In die einzelnen Räume des Bildbaus setzt sie ihre elementaren Formen: Kreise, die für den Moment des Bildes in ihrer Bewegung innehalten, sowie Rechtecke, Bänder und gerade Linien, die eine gewisse Sicherheit und Stabilität geben. Die Räume bleiben so nicht isoliert nebeneinander stehen, sondern sind über einzelne Bildelemente miteinander verbunden. In *Quatre espaces à cercles rouges roulants* (siehe Tafel 27) ist es die rote, gerade Linie, die die Verbindung erstellt. Bei *Six espaces avec croix* (siehe Tafel 28) sind es Bänder und gerade Linien, die alle Elemente der Räume berühren und zusammenhalten.

Den Höhepunkt ihrer Konzentration auf den Grundbaustein »Kreis«[29] bilden die *Compositions dans un cercle*. Der Kreis rückt nun als einzige Form in das Zentrum der Bildgestaltung. War er in den bisherigen Arbeiten ›nur‹ monochrom ausgemalt, so erhält er nun eine eigene Flächengestaltung mit Halbkreisen, Voluten, Profi-

In the *Compositions dynamiques,* the invisible static compositions' system of order is abolished and makes way for a visible new order. Diagonal and straight line become the elements determining the character of the picture. They allow the circles' orientation and targeted positioning in the picture; at the same time, the skewedness of the diagonal brings movement into what happens. If the circles sit on the diagonal, they appear to roll away in whatever direction the diagonal slants. If they seem to float above it, it appears as if a rocking motion of the diagonal has tossed them into the air. These compositions create the impression of a snapshot in which all motion is captured for an instant. In the next moment, everything will be in motion again and different. Sophie Taeuber-Arp us-

len, die Sophie Taeuber-Arp als Teilstücke ihren Zeichnungen zum Thema Muschel und Staffelung entlehnt (*Composition dans un cercle blanc sur fond bleu* und *Composition dans un cercle à volutes,* siehe Tafeln 60 und 59). Die perfekt gezogene Aussenhaut des Kreises trennt sein farbiges Innenleben vom rechteckigen Blattgrund, der in farbigem Kontrast zum ihm gestaltet ist.

Neben der Reduzierung der gestalterischen Mittel Sophie Taeuber-Arps auf einen Grundstock an Elementarbausteinen, wenn man in der Sprache von Hans Arp bleiben möchte, gibt es in ihrem Werk aber auch immer wieder das Loslösen aus der Strenge der geometrischen, farbigen Formen, das belegt, wie wenig dogmatisch sie selbst ihre Arbeit angeht. So entstehen ab 1934 parallel zu den Kompositionen mit Rechtecken und Kreisen Zeichnungen mit organischen Motiven. Stilisierte Muscheln, Blätter, vegetative Motive allgemein, sowie die gebogene Linie im Gegensatz zu der geraden Linie in den geometrischen Kompositionen sind nun ihr Thema. Wieder exerziert sie über eine ganze Reihe von Blättern die einzelnen Formen durch: Die Muschel, gross und raumgreifend allein auf dem Blatt (*Coquille,* siehe Tafel 58), in einer Ansammlung oder nur noch als Teilstück mit nicht exakt zu definierenden Formen aus gebogenen und/oder geraden Linien; immer geht es um ihre Positionierung und Behauptung in der Fläche. *Coquille* und *Parasols*

(siehe Tafel 48) illustrieren schliesslich den Gedichtband *Muscheln und Schirme* von Hans Arp.[30]

Aus der gebogenen Linie entwickelt sie eine eigene Gruppe, in der sich Formen ohne eigentlich konkreten Inhalt bilden, es können Bögen sein, vielleicht eine Vase, Ansatz für einen Kreis. Sie bleiben vage (*Forme bleue,* siehe Tafel 52), schweben förmlich auf dem Blattgrund, wobei manche sich noch gegenseitig zu stützen scheinen. Der Bewegungslauf ist jedoch eindeutig von oben nach unten.

In der Gruppe der *Echelonnements* (Staffelungen, siehe Tafeln 41–46) hat die obere Kante eines horizontalen Rechtecks eine Wölbung nach aussen erfahren. Die ehemals gerade obere Abschlusslinie ist nun konvex nach oben gebogen. Es gibt sie in verschiedenen Grössen. Sophie Taeuber-Arp staffelt sie nun in unterschiedlichen Kombinationen übereinander. Mal beginnt sie unten mit ganz kleinen, dünnen, die bis zum Ende der Staffelung immer grösser, dicker und bedrohlicher für die Stabilität des Gefüges werden (siehe Tafel 44); ein anderes Mal wechseln sich kleine und grosse Elemente ab. Mal sind es nur drei, dann bis zu acht Formen, die gestaffelt werden. Es ist ein unendliches Spiel, denn bei manchen Zeichnungen ragt am unteren Blattrand eine Form nur halb ins Geschehen und am oberen Rand ist eine fast schon wieder verschwunden. Die *Echelonnements* erinnern an übereinandergestapelte Hüte, die von einem Platz zum anderen gebracht werden müssen. Die Kunst

es triangles and rectangles less and less. The *Cercles mouvementés* (see plate 33) are a pure circle picture in which the positioning of the circles on the surface and their coloration determines the picture's statement. The colors become more expressive, the tempered warm tones of the early years have disappeared almost entirely. Like the forms, they too undergo a process of selection under the critical eye of their creator through a sequence of many pictures. Sophie Taeuber-Arp retains in her artistic repertoire only those elements of design that have proven themselves in every constellation: circle, line, red, blue, yellow, and green on a ground almost always white.

Hans Arp's description of her works as constructions of colors and surfaces[28] proves especially apt in relation to the group of the *Compositions à espaces.* The division of the surface into spaces already meets the concept of constructing halfway. She takes recourse to the vertical-horizontal scheme by using thick bands to subdivide the surface into four or more spaces. The closure of the formerly strict system of order is broken up. The bands mutate to diagonals or, sometimes, break off abruptly. She places her elemental forms in the individual spaces of the picture construction: circles pausing in their motion for the moment of the picture, as well as rectangles, bands, and straight lines that provide a certain security and stability. The spaces thus do not remain isolated be-

side each other, but are tied to each other by means of individual picture elements. In *Quatre espaces à cercles rouges roulants* (see plate 27), the connection is made with a straight red line. In *Six espaces avec croix* (see plate 28), the bands and straight lines touch and hold together all the elements of the spaces.

The climax of her concentration on the basic building block of the circle[29] is the *Compositions dans un cercle.* The circle now moves as the sole form into the center of the picture design. If it was painted in »merely« monochromatically in the earlier works, now it receives its own surface treatment with semicircles, volutes, and profiles, which Sophie Taeuber-Arp borrowed as elements from her drawings on the theme of seashells and of disposing things in echelon (*Composition dans un cercle blanc sur fond bleu* and *Composition dans un cercle à volutes,* see plates 60 and 59). The perfectly drawn outer skin of the circle separates its colorful interior life from the rectangular ground of the paper, whose colors are executed in contrast to it.

Along with the reduction of her design means to a basic stock of elementary building blocks, to stick to Hans Arp's diction, her work also repeatedly exhibits a release from the stringency of the geometrical colored forms, which shows how undogmatically she approached her own work. Thus, from 1934 on, paralleling the com-

liegt darin, die Balance zu halten, damit das sorgsam erreichte Gleichgewicht nicht zerfällt.

Die Serie der *Lignes*-Zeichnungen von 1939 bis 1942 knüpft an die organischen Gestaltungen an. Waren die organischen Blätter zumeist mit schwarzem Farbstift gemalt, so benutzt sie nun farbige Stifte. Als Zeichnung per se schon die direkteste, persönlichste Ausdrucksform betont sie dies noch, in dem sie viele ganz entgegen ihrer bisherigen Gepflogenheit signiert und datiert. Die gebogenen Linien, endlich befreit von ihrer Beschränkung, Innen und Aussen zu trennen, öffnen sich und bemächtigen sich des Blattes. Die Öffnung ermöglicht ihnen, richtungsbezogene Bewegungen im scheinbar unendlichen Raum auszudrücken. Werden die Linien doch einmal begrenzt wie in einigen der *Nœud*-Zeichnungen (siehe Abb. 17), so geschieht dies durch gerade Linien, die wie in einem Labyrinth ein Weitergehen in eine Richtung unmöglich machen. Das scheinbar ungehemmte und fröhliche Ausbreiten auf dem Blatt trügt. In *Mouvement de lignes sur fond chaotique* verweist der grau-schwarz aquarellierte Untergrund auf die Düsternis der Zeit, in der das Werk entsteht. Sophie Taeuber-Arp ist auf der Flucht vor dem Einmarsch der Deutschen in Paris nach Südfrankreich. Die Ungewissheit der Zeit und das Chaos der Lebensumstände spiegeln sich hier. Doch mit der Ankunft in Grasse gibt es

für einige Zeit Sicherheit und Ruhe zum Arbeiten, was in den Zeichnungen zum Ausdruck kommt. So erinnert sich Hans Arp: »Wer ihr in dieser Zeit begegnete, wurde von ihrem inneren Glanz berührt. Sie strahlte und entfaltete sich wie eine Blume vor dem Vergehen … Sie giesst wunderbare Klarheit in ihre Bilder. Inmitten des grossen Leides entstehen blühende Sphären. Aus Tiefen und Höhen steigen und sinken die Strahlen in weiten, farbigen Reigen. Selbstvergessen, trunken zieht sie Linien, weite Schleifen, Bahnen, Kreise, die sich durch Wirklichkeit und Traum schlingen.«[31]

Doch im freien Spiel der Linien bleibt die ordnende Hand ihrer Schöpferin spürbar. Am deutlichsten wird dies bei den *Lignes*-Zeichnungen, in die sie mit geraden Linien geometrische Formen einbaut, die sie zum Teil mit kräftigen Farben flächig ausmalt. Sie selbst schreibt dazu an Max Bill, der ein Blatt von ihr veröffentlichen möchte: »Wie Sie sehen, ist die Zeichnung eine Mischung aus freier Zeichnung und Konstruktion. Sie können sie ebensogut zu den Konstruktionen setzen.«[32] Neben konstruktiven Elementen greift sie auch wieder auf die Möglichkeit der Flächengestaltung mittels der gebogenen Linie zurück (*Lignes d'été* und *Géométrique et ondoyant, plans et lignes,* siehe Tafeln 78 und 72).

Die systematisierte Arbeitsweise vereinfacht ihr Zeichnen: »Die wichtigsten Variablen innerhalb der vorgestellten Auswahl der Linienkonstellationen sind die Mengen gleicher Elemente und ihre

positions with rectangles and squares, she created drawings with organic motifs. Stylized seashells, leaves, vegetative motifs in general, as well as the curving line in contrast to the straight line in the geometric compositions are her theme. Once again, in a whole sequence of pictures, she runs through the individual forms: the seashell, large and laying sole claim to space in the picture (*Coquille*, see plate 58), in a collection, or remaining merely as a fragment with indefinable forms made of curved and/or straight lines; again and again, her interest is their positioning and assertion on the surface. *Coquille* and *Parasols* (see plate 48), finally, illustrate Hans Arp's poetry volume *Seashells and Parasols*.[30]

The curved line develops into its own group, in which forms arise without any real concrete content; they could be arches, perhaps a vase, or the beginning of a circle. They remain vague (*Forme bleue*, see plate 52), seeming to float over the surface of the paper, whereby some seem to be supporting each other. At any rate, the motion is clearly from above to below.

In the group of the *Echelonnements* (echelons, see plates 41–46), the upper edge of a horizontal rectangle has been bulged outward. The formerly straight upper boundary is now bent convexly upward. It occurs in various sizes. Sophie Taeuber-Arp now arranges them in various overlapping combinations. Sometimes she starts at the bottom with tiny, thin ones that, as they approach the end, become

ever larger, fatter, and more threatening to the stability of the arrangement (see plate 44); another time, large and small elements alternate. Sometimes only three forms are arranged, another time as many as eight. It is unending play, for in some drawings a form at the lower edge of the picture protrudes only partly into the event, while another has almost disappeared again at the top. The *Echelonnements* remind us of hats stacked on top of each other that have to be brought from one place to another. The skill lies in maintaining the carefully achieved balance.

The series of *Lignes* drawings, from 1939 to 1942, picks up the organic designs. So far, the organic pictures had been drawn with black pencil; now Sophie uses colored pencils. Drawing is per se the most direct and personal form of expression; she underscores this by signing and dating, in contrast to her earlier custom. The curved lines, finally liberated from their limitation to separating inside and outside, now open up and take over the picture. The opening permits them to express directional movements in apparently endless space. If the lines are again limited, as in some of the *Nœud* drawings (see ill. 17), they are straight lines that make continuing in one direction impossible – as in a labyrinth. The apparently uninhibited and joyful expansion in the picture is deceptive. In *Mouvement de lignes sur fond chaotique,* the gray-black water-

festgelegte Länge, Biegung und Richtung der Bewegung wird in den nachfolgenden Zeichnungen geschickt variiert, bleibt aber in allen Varianten als Bügellinie erkennbar ... Aus diesem ökonomischen Einsatz der Bildelemente resultieren die Regelmässigkeit der Linienführung und die Gesetzmässigkeiten in ihren Bewegungsabläufen.«[33]

Ein solches beinah schablonenhaftes Zeichnen birgt die Möglichkeit fast identischer Blätter. So sind bei *Mouvement de lignes* (siehe Tafel 67) aus dem Kunsthaus Zürich und dem gleichnamigen Blatt der Stiftung Hans Arp und Sophie Taeuber-Arp e.V. (siehe Tafel 66) die Abweichungen nur bei einem intensiven Vergleich der Linienführung zu sehen.

Am Ende ihres Werkes stehen die sogenannten *Dernières constructions géométriques,* fast ausschliesslich Tuschezeichnungen. Gerade Linien, geformt zu überspitzen Dreiecken mit offenen Enden durchbrechen diagonal Kreise; einander überlagernde Kreise, Halbkreise, Rechtecke und gerade Linien bilden durch die Negativ-/Positivwirkung der mit Tusche ausgemalten und der freigelassenen Flächen konstruktive Gestaltungen von höchster Konzentration.

Abschliessend ist festzuhalten, dass das künstlerische Werk von Sophie Taeuber-Arp sich grob in zwei Phasen unterschiedlicher

Bewegungsformen. Konstant bleibt der undefinierbare Raum, in dem die Experimente ausgeführt werden. Als Ergebnis ist die Summe der Spannungen, die das Blatt zum Aktionsfeld machen, festzuhalten. Diese sehr bewusste und präzise Handhabe der Linien wird durch die Standardisierung ihrer Grundelemente erst möglich. Eine gut erhaltene Vorzeichnung der Bügellinien führt die Arbeitsmethode Sophie Taeuber-Arps vor Augen. Auf Transparentpapier erfolgte die grundsätzliche Anordnung der Linien. Die hier

Abb. 17 / Ill. 17 Construction de nœud, 1939

colored background points to the darkness of the time in which the work was created. Sophie Taeuber-Arp is fleeing to southern France before the Germans' entry into Paris. The uncertainty of the time and the chaos of her living situation are reflected here. But with the arrival in Grasse, she has security and peace to work for awhile, and this is manifested in the drawings. Hans Arp recalls: »Those who encountered her at this time were touched by her inner radiance. She glowed and unfolded like a flower before its decay ... She pours wonderful clarity into her pictures. In the midst of great suffering, flowering spheres arise. From depths and heights the rays rise and fall in broad, colorful rondos. Self-forgotten, intoxicated, she draws lines, broad loops, paths, and circles winding between reality and dream.«[31]

But the ordering hand of the creator remains palpable in the free play of the lines. This is clearest in the line drawings into which she inserts geometric forms with straight lines, which she fills in part with bright colors. She writes about this to Max Bill, who wants to publish one of her pictures: »As you see, the drawing is a mixture of free drawing and construction. You can just as easily include it among the constructions.«[32] Along with constructive elements, she also takes recourse again to the possibilities of composing the surface using curved lines (*Lignes d'été* and *Géométrique et ondoyant, plans et lignes,* see plates 78 and 72).

This systematized work method simplifies her drawing: »The most important variables in the choice of line constellations presented are the amounts of identical elements and their forms of movement. The indefinable space in which the experiments are carried out remains constant. The sum of the tensions that make the picture into a field of action must be captured as the result. This very conscious and precise treatment of the lines only becomes possible through the standardization of its basic elements. A well-preserved preliminary drawing of the clothes hanger-shaped lines reveals Sophie Taeuber-Arp's work method. The lengths, curve, and direction of motion determined here are skillfully varied in the succeeding drawings, but remain recognizable as a clothes hanger in all variants ... This economical use of the picture elements results in the consistency of the composition of lines and the regularities in their sequences of motion.«[33]

Such almost stencil-like drawing offers the possibility of almost identical pictures. Thus, the differences between the *Mouvement de lignes* (see plate 67) from the Kunsthaus Zürich and the picture of the same name at the Hans Arp and Sophie Taeuber-Arp Foundation (see plate 66) can be seen only with great attention.

At the end of her œuvre stand the so-called *Dernières constructions géométriques,* almost exclusively ink drawings. Straight lines

Schwerpunkte und somit auch verschiedener Arbeitsmethoden einteilen lässt: Die Jahre bis 1929, in denen ihre Arbeiten grösstenteils im Hinblick auf die Umsetzung in angewandte Kunst entstehen und die Jahre danach, in denen sie frei von diesen Zwängen arbeiten kann. Die Aufgabe ihrer Lehrtätigkeit an der Gewerbeschule in Zürich und der endgültige Umzug nach Meudon 1929 markieren diesen bewussten Bruch in ihrem Leben, dem die Existenz als freie Künstlerin folgt.

In den Jahren zuvor ist die Künstlerin Sophie Taeuber-Arp oft gezwungen, der Lehrerin den Vorrang zu geben. Beginnt sie ihre Lehrtätigkeit 1916 noch mit grossem Enthusiasmus, so ist der alltägliche Kampf des Quadrates gegen den ›Blütenkranz‹ auf Dauer zermürbend. Die eigene künstlerische Arbeit muss hinter der materiellen Grundsicherung durch den Unterricht und den Verkauf kunstgewerblicher Arbeiten zurückstehen. Die notgedrungen zweckgerichtete Orientierung ihrer Arbeiten hin auf eine materielle Verwertbarkeit für eine anspruchsvolle Kundschaft[34] bestimmt den Ursprung ihrer Entstehung und wird manifest in ihrer äusseren Form: Das vertikal-horizontale Raster der frühen Arbeiten, das sie ab 1916 benutzt, erleichtert die Umsetzung am Webstuhl.[35] Selbst der Einsatz figurativer Elemente ist im Hinblick auf diesen Zweck nur folgerichtig. Im Nachhinein lässt sich so die Mehrzahl ihrer frühen Arbeiten in diesen Kontext stellen und neu bewerten. Die ›rei-

henweise‹ Anordnung des Werkverzeichnisses suggeriert eine auch temporäre Abfolge der einzelnen Werke, die nicht zu halten ist. Die serielle Methode wird von ihr in dieser Phase sicher nicht angewandt.

Ihre Emanzipation von der angewandten Kunst, die zugleich der Schritt hin zur freien Kunst bedeutet, ist mit der Aufgabe der Lehrtätigkeit und dem Umzug nach Meudon verbunden.[36] Die neu gewonnene Freiheit eines im Gegensatz zu früher ›zwecklosen‹ Schaffens bedeutet für sie Konzentration der Kräfte, Intensivierung der Studien und Steigerung ihrer Produktivität. Diszipliniert und selbstkritisch löst sie ihre künstlerischen Fragestellungen in der Erprobung aller nur möglichen Antworten auf dem Papier: »Es ist ein Ausscheidungsprozess von Überflüssigem und der Einkreisungsprozess des Wesentlichen, ausgehend von einer klaren Problemstellung mit der Tendenz zur typischen Lösung, die ja immer eine elementare Lösung sein will.«[37] Ihre Zeichensprache präzisiert sie gemäss der eigenen Maxime: »Unterscheiden Sie stets das Wesentliche vom Unwesentlichen.«[38] Dies geschieht mit Blick auf ihr Ziel durch die Rückkehr zu den einfachsten, klarsten Mitteln: Kreis, Rechteck, Linie, Farbe. Sie arbeitet in Werkreihen und erprobt das Spiel der Kräfte im Raum. Wie sie dies macht, mit welch feinen Nuancen, ist erst in der Zusammenschau der Zeichnungen wieder ersichtlich. Die Unterschiede von Blatt zu Blatt sind gerade bei den

shaped into extremely acute triangles with open ends diagonally penetrate circles, and circles overlapping each other, semicircles, rectangles, and straight lines in negative/positive effect with the surfaces left free or painted with ink result in constructivist designs of the highest concentration.

To summarize, Sophie Taeuber-Arp's artistic work can be coarsely divided into two phases with different emphases and thus with different work methods: the years until 1929, in which her works were mostly created with a view to implementing their designs in applied art; and the years after that, when she could work free of these constraints. Abandoning her teaching position at the Applied Art School in Zurich and her final move to Meudon in 1929 mark this conscious turn in her life, which is followed by her existence as a free artist.

In the years before, the artist Sophie Taeuber-Arp was often forced to make way for the teacher. She began teaching in 1916 with great enthusiasm, but the everyday struggle of the square against the »floral wreath« was wearing in the long run. Her own artistic work had to give precedence to securing a basic livelihood by instructing and by selling handicrafts. The necessity to orient her works toward their material utility for an exclusive clientele[34] determines their origin and is manifest in their external form: the verti-

cal-horizontal grid of the early works, which she uses from 1916 on, eases their execution on the loom.[35] Even the use of figurative elements is only logical in view of this purpose. Retrospectively, the majority of her early works can be placed in this context and evaluated anew. The ›serial‹ arrangement of the index of works suggests a temporal sequence of the individual works as well, but this idea cannot be sustained. It is certain that she did not use the serial method in this phase.

Her emancipation from the applied arts, which was also a step toward free art, was tied to giving up her teaching position and to moving to Meudon.[36] The newly-won freedom of a kind of creation that was ›purposeless‹, in contrast to her earlier work, meant a concentration of powers, an intensification of her studies, and an increase in her productivity. Disciplined and self-critical, she solved her artistic questions by trying out every kind of answer on paper: »It is a process of elimination of the superfluous and a process of moving in on the essential, working from a clear posing of the problem with the tendency to a typical solution, which always wants to be an elemental solution.«[37] She makes her language of signs precise in accordance with her own maxim: »Always distinguish between the essential and the inessential.«[38] She does this with an eye to her goal by returning to the simplest, clearest means: circle, rectangle, line, color. She works in groups of works, and she exper-

Compositions schématiques (siehe Tafeln 36–40) nur durch intensives Betrachten aufzuspüren. Das erinnert an die spätere Serie *Homage to the Square* von Josef Albers, in der oft nur minimale Farbnuancen den Unterschied der sich wiederholenden Quadrate ausmachen. Auch hier ist ein bewusstes Sehen gefordert.

Die Frage, ob Sophie Taeuber-Arp als freie Künstlerin in den dreissiger Jahren in Serien gearbeitet hat, kann nicht abschliessend beantwortet werden. Es gibt zwar, wie wir gesehen haben, Hinweise, doch fehlen zwei wichtige Kriterien. In der Serie gibt es weder Hierarchie noch Entwicklung in eine Richtung,[39] was sie zur Unendlichkeit prädestiniert. Sophie Taeuber-Arp aber hat ganz im Gegenteil ihr Arbeiten auf die Suche nach Lösungen von Problemstellungen hin angelegt. Dazu nutzt sie ihr über die Jahre und in vielen Versuchen erworbenes Wissen um die Wertigkeit ihrer Mittel und ihr Gespür für Rhythmus. Als Weg hin zur optimalen Lösung wählt sie die Annäherung an das Ziel über die Variation, wobei sie sich an einen Grundsatz hält, den sie zwar 1922 für ornamentales Entwerfen publiziert hat, der aber doch für ihr ganzes Werk gilt: »Versuchen Sie … versuchen Sie.«[40]

1 Hans Arp, »Diese Arbeiten sind …«, in: *Otto van Rees, Paris, Hans Arp, A. C. van Rees-Dutilh, Paris. Moderne Wandteppiche, Stickereien, Malereien, Zeichnungen,* Ausst.kat. Galerie Tanner, Zürich 1915.

2 Sophie Taeuber-Arp, »Bemerkungen über den Unterricht im ornamentalen Entwerfen«, in: *Korrespondenzblatt des Schweiz. Vereins der Gewerbe- und Hauswirtschaftslehrerinnen,* 14. Jg., Nr. 11/12, Zürich 1922, S. 156–159.

3 Ebenda, S. 156.

4 Sophie Taeuber-Arp definiert in diesem Artikel den Begriff des Künstlers nicht explizit. Sie referiert den Trieb zu verschönern bei primitiven Völkern, den Buschmännern und Indianerfrauen. Vergleiche dazu auch die Erläuterungen von Hans Arp zum Kunstbegriff in: Hans Arp, *Unsern täglichen Traum. Erinnerungen und Dichtungen aus den Jahren 1914–1954,* Zürich: Verlag der Arche, 1955, S. 10–11.

5 S. H. Arp-Taeuber (sic) und Blanche Gauchat, *Anleitung zum Unterricht im Zeichnen für textile Berufe,* hg. von der Gewerbeschule der Stadt Zürich, Zürich 1927.

6 *Sophie Taeuber-Arp,* hg. von Georg Schmidt, Kommentar zum Werkkatalog von Hugo Weber, Basel: Holbein-Verlag, 1948.

7 Ebenda, S. 119.

8 Katharina Sykora, *Das Phänomen des Seriellen in der Kunst: Aspekte einer künstlerischen Methode von Monet bis zur amerikanischen Pop Art,* Würzburg: Königshausen + Neumann, 1983, S. 4.

9 Ebenda, S. 5–6.

10 Sophie Taeuber-Arp 1922 (vgl. Fussnote 2), S. 157.

11 Hans Arp 1955 (vgl. Fussnote 4), S. 73.

12 Christian Besson, »Les compositions verticales-horizontales de Sophie Taeuber«, in: *Sophie Taeuber,* Ausst.kat. Musée d'Art Moderne de la Ville de Paris, Musée Cantonal des Beaux-Arts de Lausanne, 1989/90, S. 38. Das Originalzitat lautet:

iments with the play of forces in space. The way she does this and with what fine nuances is only visible when viewing all the drawings together. The differences from picture to picture, especially in the *Compositions schématiques* (see plates 36–40), can be detected only by concentrated comparison. This recalls Josef Albers' later series *Homage to the Square,* in which often very minimal nuances of color make the difference between the repeating squares. Here, too, conscious seeing is demanded.

The question whether, as a free artist, Sophie Taeuber-Arp worked in series in the 1930s cannot finally be answered. As we have seen, there are indications of this, but two important criteria are lacking. The series has neither hierarchy nor development toward a single goal,[39] which predestines it to endlessness. Sophie Taeuber-Arp, in stark contrast, aimed her works, searching for solutions to problems. To this end, she used the knowledge, gained over years and in many experiments, of the values of her media, and she used her sense of rhythm. As the path to an optimal solution, she chose to approach her goal via variations, whereby she adhered to a principle that she had published in 1922 for ornamental design, but which applies to her entire work: »Try … try.«[40]

1 Hans Arp, »Diese Arbeiten sind …,« in *Otto van Rees, Paris, Hans Arp, A. C. van Rees-Dutilh, Paris. Moderne Wandteppiche, Stickereien, Malereien, Zeichnungen,* exh. cat. (Galerie Tanner, Zurich, 1915).

2 Sophie Taeuber-Arp, »Bemerkungen über den Unterricht im ornamentalen Entwerfen,« in *Korrespondenzblatt des Schweiz. Vereins der Gewerbe- und Hauswirtschaftslehrerinnen,* Vol. 14, no. 11/12 (Zurich, 1922), p. 156–159.

3 Ibid., p. 156.

4 In this article, Sophie Taeuber-Arp does not explicitly define the concept of the artist. She discusses the impulse to beautify among primitive peoples, the Bushmen and American Indian women. Cf. also Hans Arp's remarks on the concept of art in: Hans Arp, *Unsern täglichen Traum. Erinnerungen und Dichtungen aus den Jahren 1914–1954* (Zurich: Verlag der Arche, 1944), p. 10–11.

5 S. H. Arp-Taeuber (sic) and Blanche Gauchat, *Anleitung zum Unterricht im Zeichnen für textile Berufe,* ed. by the Applied Art School of the city of Zurich, (Zurich, 1927).

6 *Sophie Taeuber-Arp,* ed. Georg Schmidt, (Basel: Holbein-Verlag, 1948). Commentary on the works catalogue by Hugo Weber .

7 Ibid., p. 119.

8 Katharina Sykora, *Das Phänomen des Seriellen in der Kunst: Aspekte einer künstlerischen Methode von Monet bis zur amerikanischen Pop Art* (Würzburg: Königshausen + Neumann, 1983), p. 4.

9 Ibid., p. 5–6.

10 Taeuber-Arp, »Bemerkungen,« p. 157.

11 Arp, *Unsern täglichen Traum,* p. 73.

12 Christian Besson, »Les compositions verticales-horizontales de Sophie Taeuber-Arp,« in *Sophie Taeuber-Arp,* exh. cat. (Musée d'Art Moderne de la Ville de Paris,

»… commence là ou les autres terminent.«

13 Ebenda, S. 39. Das Originalzitat lautet: »… coexistence pacifique de l'abstrait et du figuratif …«.

14 Sophie Taeuber, Campfèr 21.9.1922, Brief an die Schwester Erika Schlegel, zit. nach Angela Thomas Jankowski, *Sophie Taeuber-Arp 1889–1943,* Ausst.kat. Museo Comunale Ascona, 1983, S. 38.

15 Sophie Taeuber-Arp 1922 (vgl. Fussnote 2), S. 157–158.

16 Christian Besson 1989/90 (vgl. Fussnote 12), S. 37. Das Originalzitat lautet: »…lui donne en définitive une allure de drapeau flottant au vent.«

17 Brief vom 11.6.1922 von Sophie Taeuber an Hans Arp, Privatbesitz Schweiz.

18 Christoph Heinrich: »Serie – Ordnung und Obsession«, in: *Monets Vermächtnis. Serie – Ordnung und Obsession,* Ausst.kat. Hamburger Kunsthalle, 2001, S. 8.

19 Brief vom 27.4.1931 von Sophie Taeuber-Arp an Frau Maars, Privatbesitz Schweiz.

20 Brief vom Mai 1931 von Sophie Taeuber-Arp an ihre Schwester Erika Schlegel, Privatbesitz Schweiz.

21 Ist das eigentliche künstlerische Medium von Sophie Taeuber-Arp die Zeichnung in Farbstift, Aquarell oder Gouache auf Papier, so ist doch zu beobachten, dass in den dreissiger Jahren deutlich mehr Ölgemälde entstehen als zuvor. Während der Dadazeit hatte sie die Ölmalerei gemeinsam mit Hans Arp abgelehnt, da sie »einer überheblichen, anmassenden Welt anzugehören« schien. In: Hans Arp 1955 (vgl. Fussnote 4), S. 12.

22 Brief vom 16.12.1931 von Sophie Taeuber-Arp an ihre Schwester Erika Schlegel,

Privatbesitz Schweiz.

23 Hans Arp 1955 (vgl. Fussnote 4), S. 19.

24 Christoph Heinrich 2001 (vgl. Fussnote 18), S. 7.

25 Angelika Affentranger-Kirchrath, *Jawlensky. Das andere Gesicht. Begegnungen mit Arp, Hodler, Janco, Klee, Lehmbruck, Richter, Taeuber-Arp,* Ausst.kat. Kunsthaus Zürich, Fondation de l'Hermitage, Lausanne, Wilhelm Lehmbruck Museum, Duisburg, 2000/01, S. 41.

26 Brief vom 22.3.1934 von Hans Arp und Sophie Taeuber-Arp an Alexej von Jawlensky, Stiftung Hans Arp und Sophie Taeuber-Arp e.V., Rolandseck.

27 Christoph Heinrich 2001 (vgl. Fussnote 18), S. 9.

28 Hans Arp 1955 (vgl. Fussnote 4), S. 11.

29 Margit Staber, *Sophie Taeuber-Arp,* Lausanne: Editions Rencontre, 1970, S. 56. Für Margit Staber ist sie »die Künstlerin des Kreises«.

30 Hans Arp, *Muscheln und Schirme,* Zeichnungen von Sophie Taeuber, Meudon, Selbstverlag, 1939.

31 *Hans Arp und Sophie Taeuber-Arp: Zweiklang,* hg. von Ernst Scheidegger, Zürich: Verlag der Arche, 1960, S. 54.

32 Brief vom 20.9.1941 von Sophie Taeuber-Arp an Max Bill, in: Margit Staber 1970 (vgl. Fussnote 29), S. 37. Das Originalzitat lautet: »Comme vous voyez, le dessin est un mélange de dessin libre et de construction, vous pouvez très bien le placer parmi les constructions.«

33 Agnieszka Lulinska, »Im Zeichen der Linie«, in: *Sophie Taeuber-Arp 1889–1943,* Ausst.kat. Stiftung Hans Arp und Sophie Taeuber-Arp e.V., Rolandseck, Kunsthalle

Musée Cantonal des Beaux-Arts de Lausanne, 1989–90), p. 38. The original quotation runs: »… commence là ou les autres terminent.«

13 Ibid., p. 39. The original quotation runs: »… coexistence pacifique de l'abstrait et du figuratif ….«

14 Sophie Taeuber, Campfèr Sept. 21, 1911. Letter to her sister Erika Schlegel, quoted by: Angela Thomas Jankowski, *Sophie Taeuber-Arp 1889–1943,* exh. cat. (Museo Comunale Ascona, 1983), p. 38.

15 Taeuber-Arp, »Bemerkungen,« p. 157–158.

16 Besson, »Les compositions verticales-horizontales,« p. 37. The original quotation runs: »…lui donne en définitive une allure de drapeau flottant au vent.«

17 June 11, 1922 letter from Sophie Taeuber to Hans Arp, private possession, Switzerland.

18 Christoph Heinrich, »Serie – Ordnung und Obsession,« in *Monets Vermächtnis. Serie – Ordnung und Obsession,* exh. cat. (Hamburger Kunsthalle, 2001), p. 8.

19 April 27, 1931 letter from Sophie Taeuber-Arp to Ms. Maars, private possession, Switzerland.

20 May 1931 letter from Sophie Taeuber-Arp to her sister Erika Schlegel, private possession, Switzerland.

21 While Sophie Taeuber-Arp's real artistic medium is the drawing in colored pencil, watercolor, or gouache on paper, we can observe that she executed many more oil paintings in the 1930s than before then. During the Dada period, she and Hans Arp had rejected oil painting because it seemed »to belong to an arrogant, imposing world«. In: Arp, *Unsern täglichen Traum,* p. 12.

22 Dec. 16, 1931 from Sophie Taeuber-Arp to her sister Erika Schlegel, private possession, Switzerland.

23 Arp, *Unsern täglichen Traum,* p. 19.

24 Heinrich, »Serie – Ordnung und Obsession,« p. 7.

25 Angelika Affentranger-Kirchrath, *Jawlensky. Das andere Gesicht. Begegnungen mit Arp, Hodler, Janco, Klee, Lehmbruck, Richter, Taeuber-Arp,* exh. cat. (Kunsthaus Zürich, Fondation de l'Hermitage, Lausanne, Wilhelm Lehmbruck Museum, Duisburg, 2000–01), p. 41.

26 March 22, 1934 letter from Hans Arp and Sophie Taeuber-Arp to Alexej von Jawlensky, Hans Arp and Sophie Taeuber-Arp Foundation, Rolandseck.

27 Heinrich, »Serie – Ordnung und Obsession,« p. 9.

28 Arp, *Unsern täglichen Traum,* p. 11.

29 Margit Staber, *Sophie Taeuber-Arp,* (Lausanne: Editions Rencontre, 1970), p. 56. Margit Staber sees her as »the artist of the circle.«

30 Hans Arp, *Muscheln und Schirme,* drawings by Sophie Taeuber (Meudon: self-published, 1939).

31 *Hans Arp und Sophie Taeuber-Arp: Zweiklang,* ed. Ernst Scheidegger (Zurich: Verlag der Arche, 1960), p. 54.

32 Sept. 20, 1941 letter from Sophie Taeuber-Arp to Max Bill cited in Staber, *Sophie Taeuber-Arp,* p. 37. The original quotation runs: »Comme vous voyez, le dessin est un mélange de dessin libre et de construction, vous pouvez très bien le placer parmi les constructions.«

33 Agnieszka Lulinska, »Im Zeichen der Linie,« in *Sophie Taeuber-Arp 1889–1943,*

Tübingen, Städtische Galerie im Lenbachhaus, München, Staatliches Museum
Schwerin, 1993/94, S. 46.

34 Greta Stroeh, »Sophie Taeuber-Arp, Leben und Werk«, in: *Sophie Taeuber-Arp
zum 100. Geburtstag,* Ausst.kat. Aargauer Kunsthaus, Aarau, Museo Cantonale
d'Arte, Lugano, Museum der Stadt Ulm, Museum Bochum, 1989, S. 38.

35 In der Literatur wird verschiedentlich diskutiert, ob sie das vertikal-horizontale
Raster von der Arbeit am Webstuhl auf Papier übernommen hat. Doch dies ist ange-
sichts der Tatsache, dass viele der Arbeiten gerade für die Umsetzung in den textilen
Bereich entstanden sind, müssig. Es ist eine ungeheure Arbeitserleichterung für den
Entwurf, das vorgegebene Raster zu nutzen und ihn auf Millimeterpapier zu zeichnen.

36 Äusseres Zeichen der Überwindung der angewandten Kunst ist der Webstuhl,
den sie zwar mit nach Meudon nimmt, aber nie auspackt und 1938 verkauft.

37 Margit Staber 1970 (vgl. Fussnote 29), S. 81–83.

38 Sophie Taeuber-Arp 1922 (vgl. Fussnote 2), S. 157.

39 Christoph Heinrich 2001 (vgl. Fussnote 18), S. 7.

40 Sophie Taeuber-Arp 1922 (vgl. Fussnote 2), S. 158.

exh. cat. (Hans Arp and Sophie Taeuber-Arp Foundation, Rolandseck; Kunsthalle
Tübingen; Städtische Galerie im Lenbachhaus, Munich; Staatliches Museum Schwe-
rin, 1993–94), p. 46.

34 Greta Stroeh, »Sophie Taeuber-Arp, Leben und Werk,« in *Sophie Taeuber-Arp
zum 100. Geburtstag,* exh. cat. (Aargauer Kunsthaus, Aarau; Museo Cantonale d'Arte,
Lugano; Museum der Stadt Ulm; Museum Bochum, 1989), p. 38.

35 The literature discusses in various ways whether she transferred the vertical-hor-
izontal grid from the loom to paper. But considering that many of the works were
created precisely to be executed in the textile field, this question is unnecessary. Us-
ing the given grid and drawing it on millimeter graph paper tremendously eases the
work on the sketch.

36 An external sign that she was growing beyond applied art is the loom that
she took along with her to Meudon but never unpacked and finally sold in 1938.

37 Staber, *Sophie Taeuber-Arp,* p. 81–83.

38 Taeuber-Arp, »Bemerkungen,« p. 157.

39 Heinrich, »Serie – Ordnung und Obsession,« p. 7.

40 Taeuber-Arp, »Bemerkungen,« p. 158.

»Mit Hingabe hast Du die Welt betrachtet«
Zur Frage der Wirklichkeit
im Schaffen von Sophie Taeuber-Arp
Christoph Vögele

Mit Hingabe hast Du die Welt betrachtet,
die Erde,
die Muscheln am Strand,
Deine Pinsel,
Deine Farben.

Jean Arp [1]

Sophie Taeuber-Arp gilt als Pionierin der konkreten Kunst. Mit den reinen Mitteln von Farbe, Form und Linie hat sie ihre Hauptwerke geschaffen. Neben einer Vielzahl von gänzlich ungegenständlichen Bildern, Reliefs und Zeichnungen finden sich gleichwohl – in regelmässigen Abständen und auf das gesamte Schaffen verteilt – gegenständliche Einzelmotive, oft musterhaft verwendete, sich wiederholende Stilisierungen von Menschen, Tieren und Dingen, aber auch eigentliche Darstellungen, zumeist (Stadt-)Landschaften. Diese Blätter, oft auf Reisen entstanden, sind aufgrund ihrer rigorosen Stilisierung weit mehr als beiläufige Skizzen. Wenn mit diesem Aufsatz der Blick zum ersten Mal eingehender auf diese Arbeiten der dreissiger und vierziger Jahre gerichtet wird, so im Kontext weiterer gegenständlicher und ungegenständlicher Werke, die Sophie Taeuber-Arp zwischen ihrer Ausbildungszeit, um 1910, und ihrem frühen Tod, 1943, geschaffen hat. Im Zentrum steht dabei die Frage, in welchem Masse gegenständliche und ungegenständliche Werke, die zuweilen nebeneinander entstanden sind, sich gegenseitig befruchtet haben und welche Wirklichkeit sie spiegeln.

Es kann vorausgeschickt werden: Nur wenige Vertreter der frühen Moderne haben Gegenständliches und Ungegenständliches so undogmatisch nebeneinander zugelassen wie Sophie Taeuber-Arp. Ebenso unbekümmert hat allein Paul Klee (1879–1940) sich einmal diesem, einmal dem andern zugewendet, ganz im Wissen

»You beheld the world with devotion«
On the Question of Reality
in the Works of Sophie Taeuber-Arp
Christoph Vögele

You beheld the world with devotion,
the earth,
the mussel on the shore,
your brush,
your paints.

Jean Arp [1]

Sophie Taeuber-Arp is regarded as one of the pioneers of Concrete art. Using merely shape, color, and line she created her principle works. In addition to a multitude of completely nonrepresentational paintings, reliefs, and drawings there are, nevertheless, individual representational motifs spread at regular intervals throughout the body of her work. There are repeated stylizations of people, animals and objects, often used as pattern, but there are also actual representations, principally of city- and landscapes. The rigorous stylization of these sheets, produced often during her travels, make them far more than casual sketches. If this essay is the first thorough examination of these works of the '30s and '40s, then it shall be in the context of other representational and nonrepresentational pieces that Sophie Taeuber-Arp produced between her studies around 1910 and her early death in 1943. The question to which degree representational and nonrepresentational works, produced occasionally concurrently, enriched one another and which reality they reflect remains central.

It can be said at the outset: only a few representatives of the early Moderns permitted the representational to coincide with the nonrepresentational so undogmatically as Sophie Taeuber-Arp. Only Paul Klee (1879–1940) was as unconcerned, dedicating himself once to this, then to that, confident in the knowledge that not form but rather its ›spirit‹ captured the essential. For example, complete-

26

darum, dass nicht die Form, sondern der damit verbundene ›Geist‹ das Wesentliche erfasst. So können bei Klee auch gänzlich ungegenständliche Werke gegenständliche Titel tragen, und oft wird spürbar, dass sich die betreffende Farben- und Formenwelt auf ein gesehenes oder geträumtes Erlebnis, eine Stimmung bezieht, auf eine äussere oder innere Wirklichkeit, die in Klees Bildern und Aquarellen ebenso sanft wie machtvoll evoziert wird. Immer wieder wurde in der Literatur auf die formale Verwandtschaft zwischen den Werken von Taeuber und Klee hingewiesen. Dieser äusseren Übereinstimmung liegt ein vergleichbares Denken in Analogien zugrunde, mit denen beide Gegenständliches auf Ungegenständliches und Ungegenständliches auf Gegenständliches bezogen. Grundsätzliche Themen wie Anziehung und Abstossung, Spannung und Harmonie, Chaos, Ordnung und Gleichgewicht werden sowohl gegenständlich wie ungegenständlich dargestellt. Die Gestaltung kann bei Taeuber und Klee, der Tänzerin, dem Musiker, immer auch als Melodie und Rhythmus verstanden werden, als strukturiertes Ganzes. Dieses kann – bei beider Interesse für Mensch und Kreatur – nicht selten das Zusammenleben in Paarbeziehungen, Gruppen oder Massen reflektieren. Diese inhaltliche Assoziation bezieht sich auf eine vergleichbare Strukturierung der Bildfläche, die von verschiedenen Autoren erwähnt wurde. Margit Staber denkt bereits 1970 bei Taeubers *Taches* von 1920/21 an »die Qua-

dratbilder von Paul Klee, der von ›Flächenaktivität‹ spricht und bei dem sich die Quadrate – sie sind wie bei Sophie Taeubers Fleckenbildern einziges Bildelement – durch die Form- und Farbbewegung dynamisieren.«[2] Taeuber und Klee haben sich persönlich gekannt, und wir wissen von der grossen Wertschätzung, die die Künstlerin dem Schaffen ihres Kollegen entgegengebracht hat. In einem Brief von 1919 an Jean Arp schreibt sie über Klee: »... die lustigen Blüten seiner Seele sind für dieses Leben sehr wörtlich und aus diesem Grund habe ich sie so gern an meinen Wänden. Ich danke Dir für die schöne Besorgung des Aquarells.«[3] Ziehen Staber und Thomas Janzen für einen Vergleich die um 1920 einsetzenden Quadratbilder von Klee heran, verweist Barbara Junod auf dessen Einladungskarte für die grosse Bauhaus-Ausstellung von 1923, die Taeuber besucht hat. Die weitgehend ungegenständliche Darstellung, die Junod unter anderem auf Taeubers Triptychon von 1918 bezieht und unter dem thematischen Gesichtspunkt des Gleichgewichts betrachtet, basiert auf Klees Federzeichnung *Inschrift* desselben Jahres. Wichtiger scheint mir jedoch Junods beiläufiger Hinweis[4] auf Klees Aquarelle aus Tunesien (siehe Abb. 18), die der Künstler kurz nach seiner Rückkehr an der am 30. Mai 1914 eröffneten »Ersten Ausstellung der Neuen Münchener Secession« gezeigt hat.[5] Vieles spricht dafür, dass Sophie Taeuber-Arp, die damals kurz vor dem Abschluss ihrer Ausbildung bei Wilhelm von

Abb. 18 / III. 18 Paul Klee, Motiv aus Hammamet, 1914

ly nonrepresentational works by Klee could bear a representational title. It is often discernible that the relevant color and shape language refers to a seen or dreamed experience or atmosphere, refers to an external or internal reality that in Klee's paintings and watercolors is evoked as gently as it is powerfully. In the literature, repeated reference is made to the formal relationship between the works of Taeuber and Klee. This external equivalence is based on comparable analogous thinking in which both use objects to refer to the nonrepresentational and vice versa. Fundamental themes like attraction and repulsion, tension and harmony, chaos, order and equilibrium are depicted representationally as well as nonrepresentationally. Form for Taeuber and Klee, the dancer and the musician, can always be understood both as melody and rhythm, a structured whole. Not seldom can this reflect coexistence in pairs, groups or masses as both took an interest in humanity, in creatures. This content-oriented association reflects a comparable structuring of the picture surface, as mentioned by various authors. Margit Staber notes as early as 1970 that Taeuber's *Taches* of 1920/21 recall »the square images of Paul Klee, who speaks of ›surface activity‹ and whose squares – like Sophie Taeuber's »Fleckenbilder« they are the only pictorial element – intensify themselves through their shifting color and form.«[2] Taeuber and Klee were acquaintances and we know that the artist held the works of her

colleague in great esteem. In a 1919 letter to Jean Arp Taeuber wrote about Klee: »... the amusing blossoms of his soul are very apt for this life and for this reason I'm so pleased to have them on my walls. Thank you for the lovely purchase of the watercolor.«[3] Whereas Staber and Thomas Janzen refer for comparison to Klee's square images of 1920, Barbara Junod points to the invitation card of the large Bauhaus exhibition of 1923 which Sophie Taeuber-Arp saw. The largely nonrepresentational image that Junod among others relates to Taeuber's triptych of 1918 and which she interpreted in terms of equilibrium, is based on Klee's pen drawing *Inschrift* of the same year. However, more important seems Junod's casual reference[4] to Klee's watercolors from Tunisia (see ill. 18) which he exhibited shortly after his return in the »Erste Ausstellung der Neuen Mün-

Debschitz an den fortschrittlichen Münchner Lehr- und Versuchsateliers für angewandte und freie Kunst stand, diese Ausstellung vor ihrer Abreise im Juli 1914 noch gesehen hat. Bereits Carolyn Lanchner[6] hat in der Einführung zu ihrer Taeuber-Ausstellung im Museum of Modern Art, New York, auf eine frühe Münchner Begegnung mit Klees Schaffen, ab 1912, hingewiesen. Neben der formalen Verwandtschaft stellt sie in ihrem Aufsatz, der seit 1993 in deutscher Übersetzung vorliegt, auch eine vergleichbar undogmatische Haltung fest: »Da sie die Abstraktion nicht als selbstgenügsame Sache ansah, konnte sie, wie Klee, gleichzeitig mit abstrakten und mit gegenständlichen Mitteln arbeiten.«[7] Dieses Nebeneinander zeigt sich in Klees tunesischen Aquarellen als ein Miteinander, sind in diesen doch gegenständliche und ungegenständliche Elemente auf demselben Blatt verbunden, ja können dieselben Einzelformen changierend als Teil einer gegenstandslosen wie einer abbild- oder zeichenhaften Darstellung gelesen werden. Das gegenständliche Ornament, mit dem sich Taeuber seit ihrer Ausbildungszeit beschäftigt hat, trägt dieselbe Zweiseitigkeit in sich, kann sowohl als sinnfreies Muster wie als sinnhafte Metapher verstanden werden. Diese Dualität findet sich vor allem in Taeubers frühen *Motifs abstraits* der Jahre 1916 bis 1925, in denen abstrahierte Menschen, Tiere und Gegenstände in einen Teppich rein geometrischer Elemente ›eingewoben‹ sind. Für eine direkte Be-

einflussung von Taeubers Schaffen wird man sich an Klees Schaffen derselben zehn Jahre halten müssen. Darin finden sich auch Aquarelle, die auf Taeubers *Echelonnements* (Staffelungen) der dreissiger Jahre vorausweisen: Anfang der zwanziger Jahre hat sich Klee in seinen Aquarellen mit formalen und tonalen Staffelungen beschäftigt. Eines der Blätter trägt den bezeichnenden Titel *Kristall-Stufung* (1921), ein zweites, Taeubers Welt wohl noch näher, heisst *Fuge in Rot* (1921, siehe Abb. 19).

Gerade in den zwanziger Jahren öffnet sich die Avantgarde wieder vermehrt für eine gegenständliche Motivwelt, möglicherweise auch unter dem Eindruck der damaligen Tendenz neuer realistischer und klassizistischer Strömungen. »Viele Künstler versuchten, eine Bildsprache zu finden, in welcher sowohl die Regeln einer sichtbaren äusseren Wirklichkeit als auch jene einer bildnerischen, von der dinghaften Welt unabhängigen Realität beachtet wurden.«[8] Allerdings spielt der Bildgegenstand »innerhalb des Bildgefüges keine zentrale Rolle mehr, scheint eher ein Appell an einen Betrachter zu sein, anhand des Wiedererkennens eines Motivs auch die Mittel der Gestaltung zu reflektieren.«[9] Jan Winkelmann hat in seinem Aufsatz zur Avantgarde der zwanziger Jahre darauf hingewiesen, dass Strömungen, die so entgegengesetzte Ziele verfolgten wie Dadaismus und Konstruktivismus, in deren Spannungsfeld Sophie Taeuber-Arp ja lebte und schuf, sich trotz ideologischer Ge-

chener Secession« opening on May 30, 1914.[5] Much speaks for Sophie Taeuber-Arp seeing the show shortly before her departure in July 1914 from Munich after completing her studies under Wilhelm von Debschitz at the progressive Munich Teaching and Experimental Studio for Applied and Fine Arts. In her introduction to the Taeuber exhibition in the Museum of Modern Art, New York, Carolyn Lanchner[6] wrote of contact in Munich with Klee's work as early as 1912. In addition to the formal parallels between their work, she establishes in her essay (translated into German in 1993) a comparable undogmatic approach: »As she did not come to see abstraction as an end in itself, she, like Klee, was able to work simultaneously with abstract and representational means.«[7] This juxtaposition appears in Klee's Tunisian watercolors as a simultaneity. There are, however, representational and nonrepresentational elements bound together in the same sheet. Indeed, these same elements could be read alternately as part of a nonrepresentational image as well as a representational or symbolic one. The representational ornament Taeuber worked with since her studies possesses the same duality; it can be understood as a meaningless pattern or a meaningful metaphor. This duality is particularly evident in Taeuber's early *Motifs abstraits* from 1916 to 1925 in which abstract figures, animals, and objects are woven into a carpet of purely geometric elements. Clearly, Klee's work from those ten years has to

be seen as having had a direct influence on Taeuber's work. In his work there are watercolors that anticipate Taeuber's *Echelonnements* (Gradations) of the '30s. In the early '20s Klee worked with watercolors with formal and tonal gradations. One of the sheets bears the significant title *Kristall-Stufung* (1921), a second, closer to Taeuber's world, is called *Fuge in Rot* (1921, see ill. 19).

During the '20s the Avant-garde, perhaps under the influence of New Realist and classicist trends of that time, was once again increasingly receptive to a representational motif world. »Many artists attempted to find a pictorial language in which both the rules of a visible external reality were observed as well as those of an artistic reality independent of the material world.«[8] However, »within the pictorial structure« the object played »no role anymore, appearing to be rather an appeal to the viewer, based on his recognition of a motif, to reflect on the forms of creation.«[9] Jan Winkelmann indicated in his essay on the Avant-garde of the '20s that streams with such contrasting aims like dadaism and constructivism, indeed those in which Sophie Taeuber-Arp lived and worked, could successfully unite despite this ideological opposition: »Remember the *Internationaler Kongress der Konstruktivisten und Dadisten* in Weimar in 1923. Remember too the complete works of Kurt Schwitters in which constructive as well as dada principles are found, or of Hans Arp who in the tumultuous performances in *Cabaret Voltaire*

gensätze durchaus vereinen konnten: »Man denke an den *Internationalen Kongress der Konstruktivisten und Dadaisten* in Weimar 1923. Man denke auch an das Gesamtwerk von Kurt Schwitters, in dem sich sowohl konstruktive als auch dadaistische Gestaltungsprinzipien finden lassen, oder an Jean Arp, der bei den tumultartigen Aufführungen im *Cabaret Voltaire* in Zürich elementare geometrische Kompositionen präsentierte, die eher einer geistigen Haltung Mondrians entsprachen. Ebenso findet man im Werk von Sophie Taeuber-Arp wie auch im Œuvre Hannah Höchs konstrukti-

vistische *und* dadaistische Ansätze vereint.«[10] Tatsächlich evozieren Hannah Höch (1889–1978) und Kurt Schwitters (1887–1948), mit denen das Ehepaar Arp eng befreundet war, mit ihren kunstvoll gefertigten Collagen aus vorgefundenen Drucksachen wie Werbematerial, Zeitungsausschnitten oder Verpackungen alltägliche Realität ebenso intensiv wie die gleichzeitigen Vertreter der Neuen Sachlichkeit. Statt eines Abbildes brachten sie aber die ›Sache‹ selbst ins Bild und schufen damit eine neue Form von Bild-Wirklichkeit, die ihre Nähe zu erlebter Wirklichkeit gleichwohl nie preisgeben musste.

Zwar findet sich in Taeubers Schaffen nur gelegentlich ein direkter Bezug zur Alltagsrealität, und nach der Ausgestaltung der Strassburger »Aubette«, 1928, werden die gegenständlichen Motive noch seltener. Mit den Collagen der Dadaisten vergleichbar ist in den dreissiger Jahren aber das Additive des Gestaltens. Wie in ihren Duo-Collagen, die sie 1918/19 mit Jean Arp ausführte, setzt sie in zunehmender Verdichtung Einzelformen auf ein Bildgeviert. Dasselbe Vorgehen wendet sie bereits bei manchen Frühwerken an, zumal für die Serie der *Taches*. Diese lapidare Feststellung scheint wenig zum Thema von Gegenständlichkeit und Wirklichkeit beizutragen. Und doch kann das Anordnen der Bildelemente auf dem ›Spielfeld‹ der Bildfläche das erwähnte inhaltliche Interesse für Beziehungen und Konstellationen reflektieren. Aufschlussreich ist

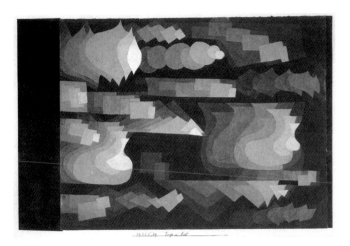

Abb. 19 / Ill. 19 *Paul Klee, Fuge in Rot, 1921*

in Zurich presented elementary geometric compositions which correspond rather to Mondrian's spiritual approach. One finds in the works of Sophie Taeuber-Arp as well as in those of Hannah Höch the approaches of constructivism and dadaism united.«[10] Indeed Hannah Höch (1889 – 1978) and Kurt Schwitters (1887 – 1948), close friends of the Arp couple, evoked daily reality through their artful collages of found printed material, like advertisements, newspaper clippings or packing material, as intensively as their contemporaries, the representatives of the New Objectivity. Instead of a representation they brought the ›object‹ itself into the image thereby creating a new form of pictorial reality that never had to relinquish its proximity to experienced reality.

In fact, only occasionally is there a direct reference to day to day reality in Taeuber's works, and following her decoration of the Strasbourg »Aubette« in 1928 the representational motifs became even rarer. Comparable to the collages of the Dadaists, however, is the additive factor in the '30s. As in her Duo-Collages with Jean Arp in 1918 and 1919, she places individual elements in ever increasing concentration within the picture area. She already uses the same approach in some early works, especially for the *Taches* series. This simple observation appears to contribute little to the discussion of representation and reality. And yet the arrangement of the pictorial elements across the ›playing field‹ of the image can

reflect the above-mentioned integral interest in relationships and constellations. In this regard Greta Stroeh's observation on Taeuber's *Personnages* from 1928 to 1930 is revealing: »The Strasbourg abstractions depict humans in devotional poses, should one see them in the ›Kompositionen von Kreisen mit angewinkelten Armen‹ … as it were from a bird's eye view. … They are the notations of dance movements. Taeuber very quickly frees the sharp-edged forms from the circles and composes genuine choreographies with these elements. Up to 1939 she returns repeatedly to the schematic composition.«[11] If we compare *Café* of 1928 and *Compositions avec cercles-à-bras angulaires en lignes et plans* from 1930 with the *Compositions schématiques* from 1933 (see ill. 20 – 22), both the increasing geometrization as well as the inner parallels are significant. In this light it is possible to imagine the disks of *Cercles mouvementés* (see plate 33) as abstracted heads, as groups of people in motion who interact by turns with one another. These interpretations, however, cannot be confirmed in Sophie Taeuber's letters and writings as she rarely spoke about her own work. And Margit Staber might be right with her statement that »interpretations … are hardly promising« since »Sophie Taeuber put what she had to say in concise form and referred back to lucid design fundamentals.«[12] Rather than giving her own interpretation the author adds texts from three artists, among them Max Bill who knew the artist

diesbezüglich eine Feststellung von Greta Stroeh zu Taeubers *Personnages* zwischen 1928 und 1930: »Stellten die Strassburger Abstraktionen den Menschen noch in hieratischen Posen dar, sieht man ihn in den ›Kompositionen von Kreisen mit angewinkelten Armen‹ ... sozusagen aus der Vogelperspektive. ... Es sind Grundrisse von Tanzbewegungen. Sehr schnell löst Taeuber die eckigen Formen von den Kreisen und komponiert mit diesen Elementen wahre Choreographien. Bis zum Jahr 1939 kommt sie häufig auf die schematisierte Kompositionsform zurück.«[11] Vergleichen wir die Bilder *Café* von 1928 und *Composition avec cercles-à-bras angulaires en lignes et plans* von 1930 mit den *Compositions schématiques* von 1933 (siehe Abb. 20–22), so fallen die zunehmende Geometrisierung und die innere Verwandtschaft sogleich auf. Vor diesem Hintergrund liegt es nahe, sich auch die Kreisscheiben der *Cercles mouvementés* (siehe Tafel 33) als abstrahierte Köpfe vorzustellen, als Gruppe von Menschen in Bewegung, die sich in wechselnder Weise aufeinander beziehen. Solche Interpretationen finden in den Briefen und Schriften Sophie Taeubers, die sich sehr selten über ihre eigene Kunst äusserte, indes keine Bestätigung. Und Margit Staber mag mit ihrer Bemerkung recht behalten, wonach »Interpretationen ... kaum vielversprechend« seien: »Denn Sophie Taeuber hat das, was sie zu sagen hatte, in knappe Form umgesetzt und auf überblickbare Grundverhältnisse der Gestaltung zu-

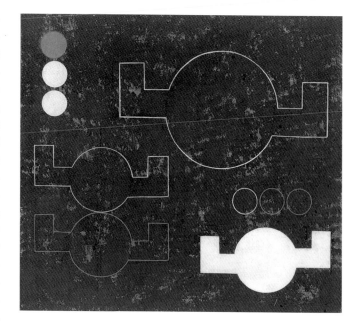

rückgeführt.«[12] Statt einer eigenen Deutung fügt die Autorin Texte von drei Kunstschaffenden an, die wie Max Bill eng mit der Künstlerin und ihrem Schaffen vertraut waren. Bill befasst sich mit einer Fassung der erwähnten *Cercles mouvementés* und der besonderen Bedeutung des Bildraumes: »Es sind nicht nur die Gruppen, die

Abb. 20 / III. 20 Café, 1928 *Abb. 21 / III. 21 Composition avec cercles-à-bras angulaires en lignes et plans, 1930*

and her work well. Bill considered a version of the *Cercles mouvementés* and the special meaning of depicted space: »It is not only the groups that come on stage and move in a chorus, it is also the space which they fill, their proximity to one another and their distance; it is the pure, clean space in which events proceed that accounts for the radiance of the image.«[13]

Directly attendant to the question of space is that of reality, defined primarily in factors of time and space. Art is able not only to

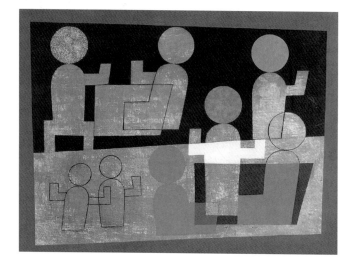

illusionistically suggest space but can in fact occupy it. The one principle of space is applied primarily to 3-dimensional sculptures and objects, the other is found in more traditional, 2-dimensional images presenting an illusionistic ›window‹ on the world. In both cases, however, what is seen can be understood as reality in the sense of »affect« and »effect« even when the relevant terms of reality differ substantially. »Reality«, a term used with great frequency by the spokesmen of the Concretes, can refer to the image as a concrete object which not only remains an object within a real environment but also one whose colors and shapes have an impact on it. In so doing they indirectly recall a concept of image from earlier times when the picture as icon or cult object possessed more than a mere reference function, rather it had intrinsic value. As a result not only the physical but also the spiritual impact of an image acquired greater consideration. The wish to intensify the physical presence of an image led Sophie Taeuber-Arp gradually to reliefs, starting with the 1936 *Reliefs colorés,* which developed logically from the *Compositions schématiques* and the *Cercles mouvementés* of the previous year. Her interest in elements in space is fundamental to the entire body of Sophie Taeuber's work and includes, as proven in many texts, dance – the movement of people in space: »Sophie Taeuber – eine Figur im Raum« (a figure in space) is the telling title of an essay by Gabriele Mahn.[14]

auftreten und sich im Chor bewegen, es ist auch der Raum, den sie füllen, ihre Nähe zueinander und ihre Distanz, es ist der reine, klare Raum, in dem sich das Geschehen abrollt, das die Ausstrahlung des Bildes ausmacht.«[13]

Mit der Frage des Raumes ist jene der Wirklichkeit direkt verbunden, definiert sich diese doch hauptsächlich über zeitliche und räumliche Faktoren. Kunstwerke können den Raum nicht nur illusionistisch suggerieren, sondern ihn tatsächlich besetzen. Kommt das eine Raumprinzip vor allem anhand dreidimensionaler Skulpturen und Objekte zur Anwendung, findet sich das andere bei traditionellen Tafelbildern, die als illusionistische ›Fenster‹ Welt abbilden. Hier wie dort aber kann das Gesehene als Wirklichkeit im Sinne von Wirken und Wirkung verstanden werden, auch wenn sich die betreffenden Begriffe von Wirklichkeit wesentlich unterscheiden. Die von den Wortführern der konkreten Kunst auffallend häufig verwendete Bezeichnung »Wirklichkeit« kann dabei auf das Bild als konkretes Objekt bezogen werden, das sich als Gegenstand in seinem realen Umfeld nicht nur behauptet, sondern mit der Kraft seiner Farben und Formen auf dieses ausstrahlt. Damit greifen sie indirekt auf eine Bildvorstellung der Vorneuzeit zurück, die dem Bild als Ikone oder Kultobjekt keine blosse Verweisfunktion, sondern Eigenwert zumass. Damit wurde nicht nur der physischen, sondern auch der geistigen Wirkung des Bildes wieder grössere

Beachtung geschenkt. Der Wunsch, die materielle Präsenz des Bildes zu steigern, führte bei Sophie Taeuber-Arp sukzessive zum Relief: den ab 1936 enstandenen *Reliefs colorés,* die sich stringent aus den erwähnten *Compositions schématiques* und *Cercles mouvementés* der Vorjahre entwickelt haben. Die Beschäftigung mit Elementen im Raum ist ein Grundzug des gesamten Schaffens von Sophie Taeuber-Arp und schliesst, wie in vielen Texten nachgewiesen wurde, auch den Tanz ein, die Bewegung des Menschen im Raum: »Sophie Taeuber – eine Figur im Raum« heisst der bezeichnende Titel eines Aufsatzes von Gabriele Mahn.[14]

Bewegung hat Taeubers ganzes Leben ausgemacht. Reich ist die Zahl der Reisen und Lebensstationen, nur die letzten waren ihr als Fluchten und Fluchtorte kriegsbedingt aufgezwungen. Während ihrer Reisen fotografierte und zeichnete sie. Neben ihren raren Gouachen aus Italien von 1921 (siehe Abb. 23) und 1925 stammen die frühesten diesbezüglichen Werke aus dem katalonischen Küstenort Cadaqués (siehe Tafeln 24 – 26), wo sich Sophie Taeuber-Arp und Jean Arp mit dem befreundeten Künstlerpaar Théodore und Woty Werner im Sommer 1932 aufhielten. Nach Angaben von Greta Stroeh hat Sophie Taeuber-Arp während des damaligen Spanienaufenthaltes nicht nur das »kubische Cadaqués«, sondern auch »die wuchtige Kathedrale von Gerona« gezeichnet.[15] Bemerkens-

Abb. 22 / Ill. 22 Composition schématique, 1933

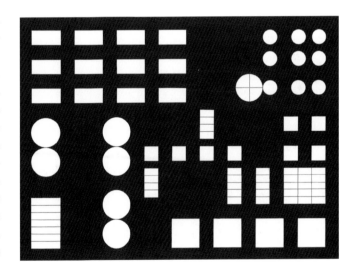

Movement was a determining factor all of Taeuber's life. Of numerous trips and way stations in life, only the last were forced on her as refuge from the war. During her travels she photographed and drew. Aside from her rare gouaches from Italy of 1921 (see ill. 23) and 1925, the earliest pieces from journeys are from the Catalonian coastal town of Cadaqués (see plates 24 – 26) where Sophie Taeuber and Jean Arp summered in 1932 with their artist friends Théodore and Woty Werner. According to Greta Stroeh Sophie Taeuber-Arp drew not only the »cubic Cadaqués« during the Spanish sojourn but also »the massive cathedral of Gerona.«[15] It is worth noting that these representational cityscapes are from the same year as the Concrete *Compositions à cercles et rectangles.* In the »cubic Cadaqués« drawings, a city apparently of building blocks, there is a similar geometric play of individual elements; and it is telling that despite the clear spatial progression of fore-, middle-, and background all the elements – like puzzle pieces – lock into a continuous surface. These rarely shown sheets, impressive in their simple beauty, make possible important insights in Taeuber's pictorial concept. Especially valuable is the comparison of the two vertical formats of the church of Cadaqués which Taeuber drew once only in pencil and once again with watercolor highlights. Whereas in the *Taches* we addressed their additive-synthetic construction, in the case of the colored Cadaqués sheet (see plate 26) a reversed

analytical process as it were is visible: With a few omissions Taeuber reproduced the simple pencil drawing in order to paint in the interior shapes formed within the lines. In so doing she gains from a representational drawing a multitude of nonrepresentational shapes, reversing after a fashion the creative principle in the *Taches quadrangulaires évoquant un groupe de personnages* where she constructed figures from nonrepresentational marks. Colored line drawings appear many years later in the final sheets of the large

wert ist die Tatsache, dass diese gegenständlichen Stadtlandschaften aus demselben Jahr stammen wie die konkreten *Compositions à cercles et rectangles*. Auf den Zeichnungen des »kubischen Cadaqués«, das einer Stadt aus Bauklötzen gleicht, aber findet sich ein ähnliches geometrisches Spiel mit Einzelelementen; und es ist sprechend, dass sich trotz der klaren Raumabfolge von Vorder-, Mittel- und Hintergrund alle Elemente – wie Puzzlesteine – zur durchgehenden Fläche schliessen. Diese kaum gezeigten, in ihrer klaren Schönheit äußerst beeindruckenden Blätter ermöglichen wichtige Einsichten in Taeubers bildnerisches Denken. Dazu verhilft insbesondere der Vergleich der beiden hochformatigen Ansichten der Kirche von Cadaqués, die Taeuber einmal als reine und einmal als aquarellierte Bleistiftzeich-

Abb. 23 / Ill. 23 *Sienne architectures, 1921*

nung ausgeführt hat. War bei den *Taches* die Rede von ihrem additiv-synthetischen Aufbau, wird beim farbigen *Cadaqués*-Blatt (siehe Tafel 26) gleichsam ein umgekehrtes, analytisches Vorgehen sichtbar: Mit wenigen Weglassungen hat Taeuber die reine Bleistiftzeichnung übernommen, um hernach die aus den Umrisslinien sich ergebenden Binnenformen zu kolorieren. Dadurch gewinnt sie über eine gegenständliche Zeichnung eine Vielzahl ungegenständlicher Formen, kehrt sozusagen das Gestaltungsprinzip der *Taches quadrangulaires évoquant un groupe de personnages* um, in denen sie mit ungegenständlichen Flecken Figuren aufgebaut hat. Ausgemalte Linienzeichnungen treten viele Jahre später nochmals auf, in den letzten Blättern des grossen *Lignes*-Zyklus, bei einer Gruppe mit dem Titel *Géometrique et ondoyant, plans et lignes* von 1941 und den berühmten *Lignes d'été* von 1942 (siehe Tafeln 72 und 78). Während Taeuber aber beim *Cadaqués*-Blatt in der gegenständlichen Darstellung ungegenständliche Formen gefunden hat, entdeckt sie nun in den ungegenständlichen Linienzeichnungen Wolken, Herzen, Köpfe und Torsi, die Jean Arps organischen Skulpturen nicht unähnlich sind. Carolyn Lanchner schreibt über eine Farbstiftzeichnung aus der Gruppe der *Lignes d'été*: »Obwohl sie auf den ersten Blick abstrakt wirkt, lässt die Zeichnung bei näherer Betrachtung zwei Torsi erkennen, von denen jeder in seinem eigenen wolkenähnlichen Bereich aus Grau schwebt und die miteinander

Lignes cycle, in a group titled *Geométrique et ondoyant, plans et lignes* of 1941 and in the famous *Lignes d'été* of 1942 (see plates 72 and 78). Where Taeuber found nonrepresentational shapes in a representational image in the Cadaqués piece, she now discovered clouds, hearts, heads and torsos in nonrepresentational line drawings, not unlike Jean Arp's organic sculptures. Carolyn Lanchner wrote of a colored pencil drawing from the *Lignes d'été*: »Although at first glance abstract, the drawing reveals on further examination two torsos, each floating in its own cloudlike area of gray joined only by sinuously intertwined black lines«[16] The encounter of a pair of figures, face to face, appears already a year earlier in 1941 in the group of drawings *Géometrique et ondoyant, plans et lignes.* It can be assumed that the artist reflected as well here on her own relationship with Jean Arp. Finally, within the late works there is a significant series of representational cityscapes reminiscent of the drawings from Cadaqués and of those produced in 1940 in Nérac on their flight from the Occupation. They are almost identical views of a city, river, and landscape. Their minimal differences make them eminently comparable to nonrepresentational variations of the same or earlier years (see ill. 24 – 27).

From nonrepresentational to representational, from representational to nonrepresentational, linking opposites is a trait of Sophie Taeuber-Arp's dialectic approach and work: »When one visualizes

the phases of Sophie Taeuber-Arp an opposition of impacts is recognizable. Indeed, it dominates all her expressions so strongly that one can speak of a very specific creative dialectic.«[17] The »transformation process«[18] between the various arts and art forms as described by Martina Padberg applies as well to Taeuber's interplay between representationalism and nonrepresentionalism. Indeed, the most compelling examples are two pieces from 1941 (see plate 76) and 1942 (see plate 75) titled *Château folie,* a reference to the house in Grasse where the Arp couple lived from December 1940 to August 1942 on their flight from the advancing German Occupation. Although the earlier drawing is bound completely to Concrete art and the latter to representationalism, they quickly reveal their formal ties. Lines and forms cross at acute angles echoing the tangle of tree branches in front of their house. Also the other representational sheets of that time – a terraced landscape with trees and the view over a half-shaded courtyard – are viewed with an ›abstract eye‹. Given her artistic approach in using simple geometric shapes, the artist is immediately struck by geometric principles in her natural surroundings. Whether this visual heightening process is the path from art to nature or from nature to art is, in its constant shifting, difficult to determine. In light of Sophie Taeuber-Arp's tremendously undogmatic approach it is not important. It is indicative that she never deemed the indeed very consistent develop-

nur durch gewunden-verflochtene Linien verbunden sind.«[16] Das Zusammentreffen eines sich zugewendeten Figurenpaares zeigt sich schon im Vorjahr 1941, in der bereits erwähnten Zeichnungsgruppe *Géometrique et ondoyant, plans et lignes.* Und es darf angenommen werden, dass die Künstlerin auch hier ihre eigene Partnerschaft mit Jean Arp reflektiert hat. Innerhalb des Spätwerks ist schliesslich eine Reihe von gegenständlichen Stadtlandschaften bemerkenswert, die stilistisch an die Zeichnungen aus Cadaqués erinnern und 1940 auf der Flucht in Nérac entstanden sind. Dabei handelt es sich um fast identische Sichten auf Stadt, Fluss und Landschaft. In ihren minimalen Veränderungen von Blatt zu Blatt sind sie durchaus vergleichbar mit den ungegenständlichen Variationen derselben oder früherer Jahre (siehe Abb. 24 – 27).

Vom Ungegenständlichen zum Gegenständlichen, vom Gegenständlichen zum Ungegenständlichen: Das Verbinden von Gegensätzen ist ein Grundzug von Sophie Taeuber-Arps dialektischem Denken und Schaffen: »Wenn man sich die Phasen von Sophie Taeuber-Arp vergegenwärtigt, so ist ein Gegenspiel von Wirkungskräften erkennbar, ja es beherrscht alle ihre Äusserungen so stark, dass man von einer ganz bestimmten bildnerischen Dialektik sprechen kann.«[17] Der von Martina Padberg beschriebene »Transformationsprozess«[18] zwischen den verschiedenen Künsten und Kunstgattungen trifft bei Taeuber auch auf das Wechselspiel zwischen

Gegenständlichkeit und Ungegenständlichkeit zu. Das wohl schlagendste Beispiel hierfür sind zwei Blätter der Jahre 1941 (siehe Tafel 76) und 1942 (siehe Tafel 75) mit dem Titel *Château folie,* der sich auf das Haus in Grasse bezieht, in dem das Ehepaar Arp auf seiner Flucht vor den deutschen Besatzungstruppen von Dezember 1940 bis August 1942 lebte. Obwohl die frühere Zeichnung ganz der konkreten Kunst, die spätere aber der Gegenständlichkeit verpflichtet ist, zeigt sich schnell ihre formale Verwandtschaft. Die in spitzen Winkeln sich kreuzenden Linien und Formen gleichen dem Astgewirr der Bäume vor ihrem Haus. Auch die weiteren gegenständlichen Blätter derselben Zeit – eine terrassierte Landschaft mit Bäumen und die Ansicht eines halb beschatteten Hofes – sind mit ›abstraktem Auge‹ gesehen. Mit ihrer künstlerischen Prägung im Umgang mit reinen Formen fallen der Künstlerin auch in ihrer natürlichen Umgebung geometrische Prinzipien sogleich auf. Ob bei diesem visuellen Verdichtungsprozess der Weg von der Kunst zur Natur oder von der Natur zur Kunst führt, ist beim steten Wechsel kaum zu entscheiden und beim ungemein freien undogmatischen Denken Sophie Taeuber-Arps wohl auch nicht wichtig. Dafür spricht auch die Tatsache, dass sie die durchaus konsequenten Schritte in ihrem Schaffen nie als Fortschritte erachtete: Es sei ihr, schreibt sie in einem Brief von 1919 an eine Freundin, »nicht möglich an einen Fortschritt zu glauben, ich glaube nur an die Veränderung, die na-

ments in her work as progress. As she wrote in a 1919 letter to a friend: it is »not possible to believe in progress, I believe only in change which is an inevitability of Nature and which we, when we recognize it, mustn't hinder.«[19] The spirit of her work, clearly more restrained than Klee's, is what remains in importance. In only a few sheets like *Ombres pénétrant spectre de couleurs vives* of 1939 (see plate 64) or *Mouvement de lignes sur fond chaotique* of 1940 (see plate 70), which treated the looming threat of war, does the politically interested and informed artist find direct expression for her inner and external reality. In other works of that time though, like the colorfully sparkling *Taches quadrangulaires,* which were made, according to Hugo Weber »in a time of constant sadness«[20], or the enchantingly beautiful *Lignes d'été* from 1942, she appears to consciously seek an alternate world, another reality.

If this essay opens with the question of reality in Sophie Taeuber-Arp's work, then it must consequently close with the question of the ›other‹. Beyond the substantive, sensory present of an external world, the reality of a spiritual world imaginable through art becomes interesting: »We imagined meditation images, mandalas, signposts. Our signposts should show us the way into the distance, the depths, eternity«[21] reads the oft quoted comment by Jean Arp on their early years of work together in Zurich. The early

moderns, coined by the esoteric tendencies of the preceding Jugendstil, found in the nonrepresentational or abstract vocabulary of form an ideal medium for the depiction of the spiritual. Numerous artists of the modern may have found stimulus or confirmation in Worringer's famous 1908 Bern dissertation, published in Munich, »Abstraktion und Einfühlung«. His theory held that »all transcendental art aims at the denaturalization of the organic.«[22] Worringer »sees in the abstract art of the primitive, but also implicitly in that of modern man, an expression of the transcendental world view.« Seeing Worringer's text »not only applies to the past, but also to the situation of the avant-garde at present«, »the Brücke artists, the circle around Kandinsky in Munich …, the Stuttgart circle around Hölzel …, but also the Dadaists in Zurich feel« especially addressed. Sophie Taeuber mentioned the book »numerous times in her letters of March 8 – 10, 1919. On March 9 she wrote to Jean Arp from the Sanatorium Altein in Arosa that she ›finished reading Worringer with great enthusiasm.‹«[23] Barbara Junod and Christian Besson referred in their research not only to Worringer's importance, but also to the curriculum of the design academies of the time. Indeed the approach that was taught at the Munich Teaching and Experimental Studio for Applied and Fine Arts founded by Hermann Obrist and Wilhelm von Debschitz can be linked to the esoteric spirit of the Jugendstil. In contrast to Worringer though the

turnotwendig ist und die wir, wo wir sie erkennen, nicht hindern dürfen.«[19] Von Bedeutung bleibt der ›Geist‹, der – zwar verhaltener als bei Klee – aus ihren Werken spricht. Nur bei wenigen Blättern wie *Ombres pénétrant spectre de couleurs vives* von 1939 (siehe Tafel 64) oder *Mouvement de lignes sur fond chaotique* von 1940 (siehe Tafel 70), die die damalige Kriegsbedrohung verarbeiten, findet die politisch interessierte und informierte Künstlerin zu einem direkten Ausdruck ihrer inneren und äusseren Wirklichkeit. In anderen Werken wiederum, wie den farbsprühenden *Taches quadrangulaires,* die nach einer Bemerkung von Hugo Weber »in einer Zeit ständiger Traurigkeit«[20] entstanden sind, oder den berückend schönen *Lignes d'été* aus dem Kriegsjahr 1942, scheint sie bewusst eine Gegenwelt zu suchen, eine andere Wirklichkeit.

Stellt dieser Aufsatz die Frage nach der Wirklichkeit in Sophie Taeuber-Arps Schaffen, so muss er konsequent mit der Frage nach dem ›anderen‹ schliessen. Neben der materiellen, sinnlichen Gegenwart einer äusseren Welt interessiert nun die Wirklichkeit einer geistigen Welt, wie sie durch die Kunst vorstellbar wird: »Uns schwebten Meditationstafeln, Mandalas, Wegweiser vor. Unsere Wegweiser sollten in die Weite, in die Tiefe, in die Unendlichkeit zeigen«,[21] heisst eine vielzitierte Aussage Jean Arps über die ersten Zürcher Schaffensjahre mit Sophie Taeuber-Arp. Die frühe Moderne, von

den esoterischen Tendenzen des vorangehenden Jugendstils geprägt, fand im gegenstandslosen oder abstrakten Formvokabular ein ideales Mittel für die Darstellung des Numinosen. Viele Künstler der Moderne mögen von Wilhelm Worringers berühmter, 1908 in München publizierter Berner Dissertation »Abstraktion und Einfühlung« angeregt oder bestätigt worden sein, wurde darin doch die These vertreten, dass »alle transzendentale Kunst … auf eine Entorganisierung des Organischen« hinausgehe.[22] Worringer »sieht in der abstrakten Kunst des primitiven, implizit aber auch des modernen Menschen, einen Ausdruck transzendentalen Weltempfindens.« Da sich Worringers Text »nicht nur auf die Vergangenheit, sondern auch auf die gegenwärtige Situation der künstlerischen Avantgarde übertragen liess«, »fühlten sich die *Brücke*-Künstler, der Kreis um Kandinsky in München …, der Stuttgarter Hölzel-Kreis …, aber auch die Dadaisten in Zürich« in besonderer Weise angesprochen. Sophie Taeuber-Arp erwähnt das Buch »mehrmals in ihren Briefen vom 8. bis 10. März 1919. Am 9. März schreibt sie Hans Arp aus dem Sanatorium Altein in Arosa, … dass sie ›mit viel Begeisterung den Worringer fertig gelesen‹ habe.«[23] Barbara Junod und Christian Besson haben in ihren Untersuchungen nicht nur auf die Bedeutung Worringers, sondern auch auf die Lehrinhalte der damaligen Kunstgewerbeschulen hingewiesen. Tatsächlich kann das Gedankengut, das an den von Hermann Obrist und Wilhelm

Abb. 24 / Ill. 24 *Vue de Nérac, 1940* *Abb. 25 / Ill. 25* *Vue de Nérac, 1940*

importance of Nature as a source for inspiration remains uncontested. And Sophie Taeuber-Arp, who actually took up Worringer's book enthusiastically, was disturbed in the end by the one-sidedness of his theories. Barbara Junod quoted the artist from a letter that »Arp's enormous productivity has indeed ›something very lively‹, not life denying, which according to Worringer determines all abstract art.«[24] Taeuber's discomfort with Worringer's dogma is

more than understandable in light of the central themes of a new »transcendental art« which she and Arp dealt with intensively. There are two gouaches from 1917 which Taeuber herself set in broad gold frames to underscore the effect of the stillness and containment of the pieces: these »meditation images, mandalas, signposts«. While the first gouache, *Vertical, horizontal, carré, rectangulaire* (1917, see plate 6) has a strong vertical-horizontal orien-

von Debschitz begründeten Münchner Lehr- und Versuchsateliers vermittelt wurde, auf den esoterischen Geist des Jugendstils bezogen werden. Im Unterschied zu Worringer aber bleibt an dieser Schule die Bedeutung der Natur als Inspirationsquelle unbestritten. Und Sophie Taeuber-Arp, die Worringers Buch eigentlich mit Begeisterung aufnahm, störte sich letztlich an der Einseitigkeit seiner Thesen. In einem diesbezüglichen von Junod zitierten Brief stellt die Künstlerin fest, dass »Arps grosse Produktionskraft doch ›etwas sehr Lebendiges‹ habe, nichts Lebensverneinendes, das laut Worringer aller abstrakten Kunst eigen sein soll.«[24] Taeubers Unbehagen gegenüber Worringers Dogma wird angesichts der zentralen Thematik einer neuen »transzendentalen Kunst«, mit der sie und Arp sich damals intensiv beschäftigten, mehr als verständlich: Von 1917 stammen zwei Gouachen, die Taeuber selbst mit breiten Blattgoldrahmen versehen hat, um die Stille und Geschlossenheit der Blätter, ihre Wirkung als »Meditationstafeln, Mandalas, Wegweiser« zu unterstreichen. Während die erste Gouache, *Vertical, horizontal, carré, rectangulaire* (1917, siehe Tafel 6), einer streng vertikal-horizontalen Ordnung folgt, dehnen sich in der zweiten mit dem Titel *Formes élémentaires. Composition verticale-horizontale* (1917, siehe Tafel 12) organische Formen in rechteckigen Feldern. Ob Worringer diese zweite, bewegtere Arbeit wohl in ihrem Wesen als »transzendentale Kunst« erkannt hätte? Manche dieser frühen,

in ihrer ruhigen Strahlkraft berührenden Werke erinnern an farbige Kirchenfenster, und wir wissen, welche Faszination das Ehepaar Arp bei der Betrachtung gotischer Glasmalerei empfand. Besondere Erwähnung findet bei Arp das Strassburger Münster, mit »dem Wunder seines Fensterwerkes«: »Ich will tausend und ein Gedicht über diese Kirchenfenster schreiben.«[25] Taeuber hat sich selbst verschiedentlich mit Glasmalerei beschäftigt, entsprechende Entwürfe stammen vor allem aus der Zeit um 1926 – 28 (siehe Tafeln 19, 20 und 21), sind also kurz vor oder während der Ausgestaltung der Strassburger »Aubette« entstanden und waren teilweise auch für dieses Grossprojekt bestimmt.

Dem religiösen Geist der Gotik kommen die oben erwähnten frühen Gouachen jedoch viel näher. In ihrem Entstehungsjahr 1917 lebte Alexej von Jawlensky (1864–1941) – nach einem mehrjährigen kriegsbedingten Aufenthalt in St. Prex am Genfersee – für ein halbes Jahr in Zürich, bevor er sich ab April 1918 in Ascona niederliess. Seine damalige Zürcher Begegnung mit Jean Arp und Sophie Taeuber-Arp ist nachgewiesen, ebenso der Besuch einer Ausstellung von Arp.[26] »In diese Zeit fällt auch der Beginn der Werkreihe ›Mystische Köpfe‹, die parallel zu weiteren Arbeiten der Variationen entsteht.«[27] In seinen damaligen *Variationen über ein landschaftliches Thema,* etwa der *Variation: Von Frühling, Glück und Sonne,* die 1917 in Zürich entsteht (siehe Abb. 28), findet sich, wenn auch

Abb. 26 / Ill. 26 Vue de Nérac, 1940 *Abb. 27 / Ill. 27* Vue de Nérac, 1940

tation, organic forms stretch within rectangular fields in the second, titled *Formes élémentaires. Composition verticale-horizontale* (1917, see plate 12). Would Worringer have acknowledged the essence of this second, more dynamic piece as »transcendental art«? In some of these early works their calm radiance is reminiscent of stained glass church windows, and we know how fascinated the Arp couple was with gothic glass painting. Arp found special men-

tion for the Strasbourg cathedral with its »miracle of windows«: »I want to write a thousand and one poems on these church windows.«[25] Taeuber herself worked with glass painting at various times, designs for which came primarily from 1926 – 28 (see plates 19, 20 and 21) They were, therefore, designed either shortly before or during the creation of the Strasbourg »Aubette« and were in part designed for this project.

malerischer, derselbe additiv-abstrakte Aufbau wie bei Taeubers Gouachen. Die Künstlerin muss Jawlenskys Werkentwicklung über lange Zeit mit grossem Interesse verfolgt haben, denn noch 1934 bedankt sich dieser bei seinem Freund Kandinsky für die Übermittlung eines betreffenden Kompliments: »Sicher, es freut mich zu hören, dass meine Bilder, obwohl ich diesbezüglich aus der Schweiz nichts gehört habe, Frau Arp gefallen.«[28] Im Bereich der ›geistigen‹ Kunst der damaligen Jahre darf neben Klee und Jawlensky

der Name von Johannes Itten (1888–1967), der in der Kunstgeschichte vor allem als Bauhaus-Lehrer bekannt ist, nicht fehlen. Bislang hat allein Junod die erstaunliche Ähnlichkeit einiger Frühwerke bemerkt. Verblüffend ist der Vergleich mit dem 1915 datierten Bild *Horizontal-Vertikal* (siehe Abb. 29), das Taeubers frühesten Werken desselben (!) Titels um ein

Jahr vorausgeht. Das selten frühe konkrete Bild kann mit Ittens Ausbildung bei Eugène Gilliard (1861–1921) an der Ecole des Beaux-Arts in Genf, 1912/13, erklärt werden, »dessen von ihm selbst entwickelte Methode des Zeichen- und Malunterrichts – ›Les cahiers rythmiques‹ – auf Itten grossen Eindruck ausübt. Gilliards Kontrastübungen mit den Formelementen Quadrat, Kreis, Dreieck bilden die Basis für Ittens ungegenständliche Malerei der Jahre 1915–1919.«[29] Itten besuchte bei Gilliard einen Kurs zum Ornamententwurf. Wie bei Taeuber steht das frühe Auftreten einer gegenstandslosen Formenwelt in direktem Zusammenhang mit einer fortschrittlichen Ausbildung im Bereich der angewandten Kunst. Dass Taeuber Ittens Bild *Horizontal-Vertikal* noch 1915 gesehen haben könnte, ist unwahrscheinlich. Allerdings mögen Ittens Werke, die 1918 in einer »Sturm«-Ausstellung der Zürcher »Dada«-Galerie ausgestellt waren, Taeubers eigene ungegenständliche Kunst bestärkt haben. Als die Künstlerin 1923 die Bauhaus-Ausstellung in Weimar besucht, hat Itten seinen Wirkungsort gerade verlassen. Noch aber können die Exponate seiner Schülerinnen und Schüler, horizontal-vertikale Teppichentwürfe von Ida Kerkovius (1879–1970) und vergleichbare Glasfensterentwürfe von Peter Keler (1898–1982) vom Geist ihres Lehrers gezeugt haben.[30]

Die transzendentale Wirklichkeit, die Sophie Taeuber-Arp in ihren Werken ohne jegliche esoterische Überspannung mit der phy-

Abb. 28 / Ill. 28 A. von Jawlensky, Variation: Von Frühling, Glück und Sonne, 1917

Abb. 29 / Ill. 29 Johannes Itten, Horizontal-Vertikal, 1915

However, the above-mentioned early gouaches are much closer to the religious spirit of Gothic. In 1917, the year they were made, Alexej von Jawlensky (1864–1941) spent six months in Zurich after many years in St. Prex in the Lake of Geneva as a result of the war, before moving to Ascona in April 1918. His contact with Jean Arp and Sophie Taeuber-Arp in Zurich as well as his attendance of an exhibition by Arp has been confirmed.[26] »This is when the ›Mystische Köpfe‹ (Mystical heads) series began, running parallel to additional works of the Variations.«[27] In his *Variationen über ein landschaftliches Thema,* for instance the *Variation: Von Frühling, Glück und Sonne,* done in 1917 in Zurich (see ill. 28), there is the same, if somewhat more painterly, additive-abstract construction as in Taeuber's gouaches. The artist must have followed Jawlensky's work with great interest for quite some time, because in 1934 he thanked his friend Kandinsky for passing along a compliment on his works: »Surely it's a pleasure to hear that my paintings, although I have heard nothing regarding them from Switzerland, please Frau Arp.«[28] Regarding the ›spiritual‹ art of that time one must not forget, in addition to Klee and Jawlensky, the name of Johannes Itten (1888–1967), known in art history primarily as a Bauhaus teacher. Till now only Junod has written on the remarkable similarities between certain early works. Particularly amazing is to compare Itten's painting *Horizontal-Vertikal* dated 1915 (see ill.

29) with Taeuber's earliest works of the same title (!) which it precedes by a year. This rare early Concrete image can be explained by Itten's education under Eugène Gilliard (1861–1921) at the Ecole des Beaux-Arts in Geneva in 1912–1913: »His personally developed method of teaching drawing and painting – ›Les cahiers rythmiques‹ – made a great impression on Itten. Gilliard's contrast exercises with the basic shapes of square, circle, and triangle form the basis of Itten's nonrepresentational painting from 1915–1919.«[29] Itten took a course in ornament design from Gilliard. Like Taeuber the early appearance of a nonrepresentational language is in direct relation to a progressive education in the applied arts. That Taeuber could have seen Itten's painting *Horizonal-Vertikal* as early as 1915 is unlikely. However, it could be that Itten's

sisch-visuellen Wirkung ihrer Kunst zum Ausdruck brachte, wurde von verschiedenen Autorinnen und Autoren thematisiert. Tatsächlich waren Sophie Taeuber-Arp und Jean Arp früh mit spirituellem Gedankengut in Kontakt gekommen; im Falle des Theosophen-Paars Aor (eigentlich René) und Ischa Schwaller, die sie 1921 im Engadin besuchten, wissen wir allerdings, dass vor allem Sophie Taeuber-Arp die betreffenden Diskussionen über Göttliches und Okkultisches mehr erlitten als genossen hat.[31] Über die Beziehung der Künstlerin zu spirituellen Fragen, unter anderem zum Buddhismus, hat sich vor allem Gabriele Mahn geäussert. Von den *Compositions dans un cercle* ausgehend, sieht sie formale Verbindungen zur taoistischen Symbolwelt und den Gegensätzen von Yin und Yang: »›Im Grunde war sie ein religiöser Mensch …, auf nicht konfessionelle Weise‹, meint Michel Seuphor und spricht von einer meditativen, buddhistischen Seite ihrer Persönlichkeit. Als sie Arp kennenlernt, beschäftigt er sich mit dem Zen-Buddhismus und den Lehren des Lao-Tse, und es ist anzunehmen, das sie sein Interesse teilt.«[32] Auch in Taeubers Spätwerk, bei den *Lignes* (1939 – 42) wie den *Dernières constructions géométriques* (1942), fällt das stete Umkreisen auf. Ob wir das dabei gesuchte Zentrum meditativ nennen wollen, ist letztlich von der individuellen Empfänglichkeit des Schauenden abhängig. Nachgewiesen und vielfach beschrieben ist dagegen Taeubers Liebe zur Natur und zum »Naturnotwendigen«[33], ihr unermüdlicher Einsatz für »eine natürliche Lösung«.[34] Wir dürfen schliesslich auch annehmen, dass Sophie Taeuber-Arp Natürliches und Geistiges im Sinne des Pantheismus miteinander in Verbindung brachte. In ihrer »Welt besteht«, wie Jean Arp einen berührenden Text über seine früh verstorbene Frau beendet, »Oben und Unten, Helligkeit und Dunkelheit, Ewigkeit und Vergänglichkeit in vollendetem Gleichgewicht. So schloss sich der Kreis.«[35]

1 Aus: Hans Arp, »Tu étais claire et calme«, in: *abstrakt/konkret,* Bulletin der Galerie des Eaux-Vives, Nr. 6, Zürich 1945. Zit. nach Margit Staber, *Sophie Taeuber-Arp,* Lausanne: Editions Rencontre, 1970, S. 22f. – Dort ist das mehrstrophige Gedicht integral abgedruckt.

2 Margit Staber, ebenda, S. 66. – Einen detaillierten formalen Vergleich zwischen Taeuber und Klee unternimmt Thomas Janzen, der auf Paul Klees Bauhaus-Vorlesungen von 1921/22 und die darin definierten Begriffe von »Komposition« und »Struktur« eingeht: Thomas Janzen, »Struktur, Komposition, Figur. Zu einigen frühen Arbeiten von Sophie Taeuber-Arp«, in: *Sophie Taeuber-Arp, 1889 – 1943,* Ausst.kat. Stiftung Hans Arp und Sophie Taeuber-Arp e.V., Rolandseck, Kunsthalle Tübingen, Städtische Galerie im Lenbachhaus, München, Staatliches Museum Schwerin, 1993/94, S. 31 – 39.

3 Sophie Taeuber-Arp, zit. bei Barbara Junod, *Die geometrischen Kompositionen von Sophie Taeuber-Arp* (1889 – 1943), Lizentiatsarbeit Universität Bern (Prof. Dr. Oskar Bätschmann), 1996, S. 26. – Auf derselben Seite führt die Autorin unter Fussno-

works which were exhibited in the 1918 »Sturm« show in the Zurich Dada gallery reinforced Taeuber's own nonrepresentational art. When the artist visited the Bauhaus show in Weimar in 1923, Itten had just left his position there. It is possible that works by his students such as horizontal-vertical carpet designs by Ida Kerkovius (1879 – 1970) and comparable glass window designs by Peter Keler (1898 – 1982) conferred the spirit of their teacher.[30]

The transcendental reality that Sophie Taeuber-Arp expressed via the physical-visual impact of her work, all without any esoteric exaggeration, has been discussed by various authors. It is a fact that Sophie Taeuber and Jean Arp came in contact early on with spiritual thinking. In the case of the Theosophy couple Aor (actually René) and Ischa Schwaller, whom they visited in the Engadin in 1921, we know, however, that Sophie Taeuber in particular suffered more than she enjoyed the discussions on the spiritual and the Occult.[31] The artist's relationship to spirituality, especially to Buddhism, has been written about in particular by Gabriele Mahn. Referring to *Compositions dans un cercle,* she sees formal relationships between Tao symbolism and the apposition of yin and yang: »›She was basically a religious person …, when not a church going one‹, maintains Michel Seuphor speaking about a meditative, Buddhist side of her personality. When she met Arp, he was studying Zen Buddhism and the teachings of Lao-Tse and we can assume that she shared his interest.«[32] In Taeuber's late works as well, in the *Lignes* (1939 – 42) and the *Dernières constructions géométriques* (1942), a constant circling is evident. Whether we wish to interpret this circling around a center as meditative is finally dependent on each beholder's receptivity. In contrast, much has been proven and written about Taeuber's love for Nature and the »inevitability of Nature«[33], her inexhaustible energy for »a natural solution«.[34] Finally, we can also assume that Sophie Taeuber-Arp linked Nature and the Spirit in the sense of Pantheism. In Jean Arp's moving text on the wife he lost so early, he closes by saying in her »world up and down, light and darkness, eternity and ephemeralness are in perfect balance. And so the circle closed.«[35]

1 Hans Arp, »Tu étais claire et calme,« in *abstrakt/konkret, Bulletin der Galerie des Eaux-Vives,* no. 6 (Zurich, 1945). Cited in Margit Staber, *Sophie Taeuber-Arp* (Lausanne: Editions Rencontre, 1970), p. 22 – 23. The poem is printed in its entirety.

2 Staber, ibid., p. 66. Thomas Janzen undertakes a detailed formal comparison between Taeuber and Klee based on Paul Klee's Bauhaus lectures from 1921/22 and his definitions of »composition« and »structure«: »Struktur, Komposition, Figur. Zu einigen frühen Arbeiten von Sophie Taeuber-Arp,« in *Sophie Taeuber-Arp, 1889 – 1943,* exh. cat. (Stiftung Hans Arp und Sophie Taeuber-Arp e.V., Rolandseck; Kunsthalle Tübingen; Städtische Galerie im Lenbachhaus, Munich; Staatliches Museum Schwerin, 1993/94), p. 31 – 39.

te 97 aus: »Arp hatte Klee und seine Frau kurz zuvor in Zürich bei sich empfangen, um sich von ihm Zeichnungen auszuleihen. Vermutlich ging es dabei um die Auswahl einer Zeichnung Klees für deren Reproduktion in der Nummer 4/5 (1919) der Zeitschrift *Dada*. Dort ist Klees Aquarell *Ausblick aus einem Wald* abgebildet.« – Junods wissenschaftlicher Beitrag ist in vielerlei Hinsicht wertvoll. Bemerkenswert ist die Tatsache, dass die Autorin zum ersten Mal aus unveröffentlichten Briefen der Künstlerin, die sich heute in Privatbesitz befinden, zitieren durfte.

4 Junod, ebenda, S. 83, Fussnote 338: »Weitere Parallelen (zu Klees Auffassung von Struktur und Komposition) bestehen zwischen Klees *tunesischen Aquarellen* (1914), Taeubers Serie der *Taches quadrangulaires* (1920–21) und einem Stickerei-Entwurf (1920) in der Stiftung Arp-Hagenbach in Solduno.«

5 Vgl. *Die Tunisreise. Klee, Macke, Moilliet,* Ausst.kat. Westfälisches Landesmuseum für Kunst und Kulturgeschichte Münster, Stuttgart: Hatje, 1982, S. 13.

6 Carolyn Lanchner, »Sophie Taeuber-Arp: An introduction«, in: *Sophie Taeuber-Arp,* Ausst.kat. The Museum of Modern Art, New York, Museum of Contemporary Art, Chicago, Museum of Fine Arts, Houston, Musée d'Art Contemporain, Montréal, 1981/82, S. 21, Fussnote 23: »She may have seen his work as early as 1912 in Munich, and must certainly have seen Klee's 1917 exhibition at the Dada gallery in Zurich.«

7 Carolyn Lanchner, »Sophie Taeuber-Arp: Eine Einführung«, in: *Sophie Taeuber-Arp, 1889–1943,* Ausst.kat. Stiftung Hans Arp und Sophie Taeuber-Arp e.V., Rolandseck, 1993/94, S. 11.

8 Jan Winkelmann, »Die Geometrisierung der Wirklichkeit. Malerei und Plastik zwischen Mimesis und Abstraktion«, in: *die neue wirklichkeit. abstraktion und weltentwurf,* Ausst.kat. Wilhelm-Hack-Museum Ludwigshafen, 1995, S. 215.

9 Ebenda, S. 216.

10 Ebenda, S. 218f.

11 Greta Stroeh, »Sophie Taeuber-Arp, Leben und Werk«, in: *Sophie Taeuber-Arp. 1889–1943,* Ausst.kat. Aargauer Kunsthaus Aarau, Museo Cantonale d'Arte Lugano, Museum der Stadt Ulm, Museum Bochum, 1989, S. 53. – Ähnliche Feststellungen finden sich bei: Gabriele Mahn, »Sophie Taeuber – eine Figur im Raum«, ebenda, S.91.

12 Margit Staber 1970 (vgl. Fussnote 1), S. 73.

13 Max Bill, zit. bei Margit Staber, ebenda, S. 74. Der Originaltext von Max Bill ist erschienen in: *Werk* (Winterthur), Nr. 6, 1943.

14 Vgl. Fussnote 11.

15 Greta Stroeh 1989 (vgl. Fussnote 11), S. 56.

16 Carolyn Lanchner 1993 (vgl. Fussnote 7), S. 27.

17 Margit Staber 1970 (vgl. Fussnote 1), S. 61.

18 Martina Padberg, »Mandala und Wegweiser. Zum Werk von Sophie Taeuber-Arp«, in: *Farbe und Form. Sophie Taeuber-Arp im Dialog mit Hans Arp,* Ausst.kat. Kulturforum Altana im Städelschen Kunstinstitut Frankfurt am Main, Stiftung Schleswig-Holsteinische Landesmuseen Schloss Gottorf, Kloster Cismar, 2002, S. 27.

19 Sophie Taeuber-Arp, zit. bei Barbara Junod (vgl. Fussnote 3), S. 30, Fussnote 111.

20 Hugo Weber, »Commentaire du catalogue de l'œuvre de Sophie Taeuber-Arp«, in: Georg Schmidt, *Sophie Taeuber-Arp,* Basel: Holbein-Verlag, 1948, S. 119: »Sophie Taeuber les peignit pour tant durant une période d'incessante tristesse.«

3 Sophie Taeuber-Arp, cited by Barbara Junod, »Die geometrischen Kompositionen von Sophie Taeuber-Arp (1889–1943),« (Lizentiatsarbeit, Prof. Dr. Oskar Bätschmann, Bern University, 1996), p. 26. On the same page the author writes in footnote 97: »A short time earlier, Arp received Klee and his wife at his home in Zurich to borrow drawings from him. It probably was in order to select a drawing of Klee's for reproduction in the Number 4/5 (1919) edition of *Dada* magazine in which Klee's watercolor *Ausblick aus einem Wald* is reproduced. – Junod's research is valuable in many respects. Especially noteworthy is that the author was given first time permission to cite from Taeuber-Arp's unpublished letters, still in private hands.

4 Ibid., p. 83, footnote 338: »Further parallels (to Klee's interpretation of structure and composition) exist between Klee's *watercolors from Tunisia* (1914), Taeuber's series of *Taches quadrangulaires* (1920–21) and an embroidery design (1920) in the Foundation Arp-Hagenbach in Solduno.«

5 See also *Die Tunisreise. Klee, Macke, Moilliet,* exh. cat. (Westfälisches Landesmuseum für Kunst und Kulturgeschichte Münster, Stuttgart: Hatje, 1982), p.13.

6 Carolyn Lanchner, »Sophie Taeuber-Arp: An Introduction,« in *Sophie Taeuber-Arp,* exh. cat. (The Museum of Modern Art, New York; Museum of Contemporary Art, Chicago; Museum of Fine Arts, Houston; Musée d'Art Contemporain, Montréal, 1981/82), p. 21, footnote 23: »She may have seen his work as early as 1912 in Munich, and must certainly have seen Klee's 1917 exhibition at the Dada gallery in Zurich.«

7 Carolyn Lanchner, »Sophie Taeuber-Arp: Eine Einführung,« in *Sophie Taeuber-Arp, 1889–1943,* exh. cat. (Stiftung Hans Arp und Sophie Taeuber-Arp e.V., Rolandseck, 1993/94), p. 11.

8 Jan Winkelmann, »Die Geometrisierung der Wirklichkeit. Malerei und Plastik zwischen Mimesis und Abstraktion,« in *die neue Wirklichkeit. abstraktion und weltentwurf,* exh. cat. (Wilhelm-Hack-Museum Ludwigshafen, 1995), p. 215.

9 Ibid., p. 216.

10 Ibid., p. 218–219.

11 Greta Stroeh, »Sophie Taeuber-Arp, Leben und Werk,« in *Sophie Taeuber-Arp. 1889–1943,* exh. cat. (Aargauer Kunsthaus, Aarau; Museo Cantonale d'arte, Lugano; Museum der Stadt Ulm; Museum Bochum, 1989), p. 53. Similar conclusions can be found in Gabriele Mahn, »Sophie Taeuber – eine Figur im Raum,« ibid., p. 91.

12 Staber, *Sophie Taeuber-Arp,* p. 73.

13 Max Bill, cited by Staber, ibid., p. 74. Bill's original text was published in: *Werk,* no. 6 (Winterthur, 1943).

14 Stroeh, »Sophie Taeuber-Arp, Leben und Werk,« p. 53.

15 Ibid., p. 56.

16 Lanchner, »Sophie Taeuber-Arp: Eine Einführung,« p. 27.

17 Staber, *Sophie Taeuber-Arp,* p. 61.

18 Martina Padberg, »Mandala und Wegweiser. Zum Werk von Sophie Taeuber-Arp,« in *Farbe und Form. Sophie Taeuber-Arp im Dialog mit Hans Arp,* exh. cat. (Kulturforum Altana im Städelschen Kunstinstitut Frankfurt am Main; Stiftung Schleswig-Holsteinische Landesmuseen Schloss Gottorf; Kloster Cismar, 2002), p. 27.

19 Sophie Taeuber-Arp, cited by Junod, »Die geometrischen Kompositionen von Sophie Taeuber-Arp (1889–1943),« p. 30, footnote 111.

20 Hugo Weber, »Commentaire du catalogue de l'œuvre de Sophie Taeuber-Arp,«

21 Aus: Hans Arp, »Sophie Taeuber«, in: *Unsern täglichen Traum. Erinnerungen und Dichtungen aus den Jahren 1914–1954,* Zürich: Verlag der Arche, 1955. Hier zit. nach Margit Staber (vgl. Fussnote 1), S. 18.

22 Wilhelm Worringer, zit. bei Barbara Junod (vgl. Fussnote 3), S. 79.

23 Ebenda, S. 79–81.

24 Ebenda, S. 81f.

25 Jean Arp, zit. in: *Hans Arp und Sophie Taeuber-Arp: Zweiklang,* hg. von Ernst Scheidegger, Zürich: Verlag der Arche, 1960, S. 84.

26 Vgl. Angelika Affentranger-Kirchrath, *Jawlensky. Das andere Gesicht,* Bern: Benteli, 2001.

27 Juliane Willi-Cosandier, »Alexej von Jawlensky in der Schweiz (1914–1921)«, in: *Alexej von Jawlensky,* Ausst.kat. Musée d'art et d'histoire Genf, 1995, S. 131.

28 Brief von Alexej von Jawlensky an Wassily Kandinsky vom 17. August 1934, in: *Die Blaue Vier. Feininger, Jawlensky, Kandinsky, Klee in der Neuen Welt,* Ausst.kat. Kunstmuseum Bern, Kunstsammlung Nordrhein-Westfalen, Düsseldorf, 1998, S. 303.

29 Henriette Mentha, »Johannes Itten. Biographische Chronologie 1888–1919«, in: *Johannes Itten. Das Frühwerk 1907–1919,* Ausst.kat. Kunstmuseum Bern, 1992, S. 13.

30 Vgl. *Das frühe Bauhaus und Johannes Itten,* Ausst.kat. Kunstsammlungen zu Weimar, Bauhaus-Archiv, Museum für Gestaltung, Berlin, Kunstmuseum Bern, Stuttgart: Hatje, 1994/95.

31 Vgl. Roswitha Mair, *Von ihren Träumen sprach sie nie. Das Leben der Künstlerin Sophie Taeuber-Arp,* Freiburg, Basel, Wien: Herder, 1998, S. 102.

32 Gabriele Mahn (vgl. Fussnote 11), S. 93. Mahn zitiert aus einem Gespräch zwischen Michel Seuphor und Patrick Frey von 1983. – Bereits 1953 hat Seuphor an der Eröffnung einer Ausstellung mit Werken von Taeuber und Arp in Liège eine Rede gehalten mit dem bezeichnenden Titel *Mission spirituelle de l'art à propos de l'œuvre de Sophie Taeuber-Arp et de Jean Arp.*

33 Vgl. Fussnote 19.

34 Sophie Taeuber-Arp, zit. bei Margit Staber (vgl. Fussnote 1), S. 13. – Das Zitat stammt aus einer Konfirmationswidmung von Sophie Taeuber-Arp an ihre Nichte Regula Schlegel.

35 Jean Arp, »Die Welt der Erinnerung und des Traumes«, in: *arp – on my way. poetry and essays 1912–47,* New York: Wittenborn, Schulz Inc., 1948. Hier zit. nach Margit Staber (vgl. Fussnote 1), S. 20.

in Georg Schmidt, *Sophie Taeuber-Arp* (Basel: Holbein-Verlag, 1948), p. 119: »Sophie Taeuber les peignit pour tant durant une période d'incessante tristesse.«

21 From Hans Arp, »Sophie Taeuber,« in *Unsern täglichen Traum. Erinnerungen und Dichtungen aus den Jahren 1914–1954* (Zurich: Verlag der Arche, 1955). Here cited by Staber, *Sophie Taeuber-Arp,* p. 18.

22 Wilhelm Worringer, cited by Junod, »Die geometrischen Kompositionen von Sophie Taeuber-Arp (1889–1943),« p. 79.

23 Ibid., p. 79–81.

24 Ibid., p. 81–82.

25 Jean Arp, cited in *Hans Arp und Sophie Taeuber-Arp: Zweiklang,* ed. Ernst Scheidegger (Zurich: Verlag der Arche, 1960), p. 84.

26 See also Angelika Affentranger-Kirchrath, *Jawlensky. Das andere Gesicht* (Bern: Benteli, 2001).

27 Juliane Willi-Cosandier, »Alexej von Jawlensky in der Schweiz (1914–1921),« in *Alexej von Jawlensky,* exh. cat. (Musée d'art et d'histoire Geneva, 1995), p. 131.

28 Letter from Alexej von Jawlensky to Wassily Kandinsky on August 17, 1934, in *Die Blaue Vier. Feininger, Jawlensky, Kandinsky, Klee in der Neuen Welt,* exh. cat. (Kunstmuseum Bern; Kunstsammlung Nordrhein-Westfalen, Düsseldorf, 1998), p. 303.

29 Henriette Mentha, »Johannes Itten. Biographische Chronologie 1888–1919,« in *Johannes Itten. Das Frühwerk 1907–1919,* exh. cat. (Kunstmuseum Bern, 1992), p. 13.

30 See also *Das frühe Bauhaus und Johannes Itten,* exh. cat. (Kunstsammlungen zu Weimar, Bauhaus-Archiv; Museum für Gestaltung, Berlin; Kunstmuseum Bern, Stuttgart: Hatje, 1994/95).

31 See also Roswitha Mair, *Von ihren Träumen sprach sie nie. Das Leben der Künstlerin Sophie Taeuber-Arp* (Freiburg, Basel, Vienna: Herder, 1998), p. 102.

32 Gabriele Mahn, »Sophie Taeuber – eine Figur im Raum,« p. 93. Mahn quoted from a conversation between Michel Seuphor and Patrick Frey in 1983. – As early as 1953 Seuphor had delivered a speech at the opening of an exhibition of work by Taeuber and Arp in Liège titled significantly *Mission spirituelle de l'art a propos de l'œuvre de Sophie Taeuber-Arp et de Jean Arp.*

33 Junod, »Die geometrischen Kompositionen von Sophie Taeuber-Arp (1889–1943),« p. 30.

34 Sophie Taeuber-Arp, cited by Staber, *Sophie Taeuber-Arp,* p. 13. – The citation comes from a dedication from Sophie Taeuber to her niece Regula Schlegel on her confirmation.

35 Jean Arp, »Die Welt der Erinnerung und des Traumes,« in *arp – on my way. poetry and essays 1912–47* (New York: Wittenborn, Schulz Inc., 1948). Cited here by Staber, *Sophie Taeuber-Arp,* p. 20.

Sophie Taeuber-Arp
Biographie
Walburga Krupp

1889–1904

Sophie Henriette Gertrud Taeuber wird am 19. Januar 1889 als fünftes Kind der Eheleute Emil Taeuber, einem Apotheker aus Preussen, und Sophie Taeuber-Krüsi, einer Schweizerin, in Davos-Platz geboren. Nach dem Tod des Vaters 1891 gibt die Mutter die Apotheke auf und zieht 1894 nach Trogen, wo Sophie Taeuber die Grund- und Mädchenrealschule besucht.

1904–1914

1904 meldet die Mutter sie an der neu gegründeten Stauffacher-Schule St. Gallen an, einer freien Privatschule für Zeichner und Entwerfer. 1907 wechselt sie zur Zeichnungsschule des Industrie- und Gewerbemuseums in St. Gallen über. Nach dem Tod der Mutter 1908 vermieten die Geschwister das Haus in Trogen und Sophie zieht gemeinsam mit ihrer Schwester Erika nach St. Gallen. 1910 führt sie ihre Studien bei Wilhelm von Debschitz in München fort, der dort die Lehr- und Versuchsateliers für angewandte und freie Kunst mit den Schwerpunkten Innenarchitektur und Möbelentwurf leitet. Nach zwei Semestern an der Kunstgewerbeschule in Hamburg im Sommer und Winter 1912/13 schliesst sie ihr Studium bei Debschitz im Sommer 1914 ab. Sie zieht nach Zürich, wo bereits ihre Schwester Erika lebt. Um ihren Lebensunterhalt zu verdienen, malt sie Portraits, Stillleben und fertigt kunstgewerbliche Arbeiten.

Sophie Taeuber-Arp
Biography
Walburga Krupp

1889–1904

Sophie Henriette Gertrud Taeuber was born on January 19, 1889 in Davos-Platz as the fifth child of Emil Taeuber, a pharmacist from Prussia, and Sophie Taeuber-Krüsi, of Switzerland. After the death of Sophie's father in 1891, her mother gave up the pharmacy and, in 1894, moved to Trogen, where Sophie Taeuber attended primary school and a girls' junior high school.

1904–1914

In 1904, Sophie's mother enrolled her at the newly-founded Stauffacher School St. Gallen, an independent private drafting and design school. In 1907, Sophie transferred to the drawing school of the Industry and Trade Museum in St. Gallen. After her mother's death in 1908, the siblings rented out the house in Trogen, and Sophie and her sister Erika moved to St. Gallen. In 1910, she continued her studies with Wilhelm von Debschitz in Munich, who headed the Teaching and Experimental Studio for Applied and Fine Arts there with emphases in interior decorating and furniture design. After two semesters at the Applied Art School in Hamburg in Summer and Winter 1912–1913, she completed her studies with Debschitz in Summer 1914. She moved to Zurich, where her sister Erika already lived. To earn her living, she painted portraits and still lifes and did handicraft work.

1915–1918

1915 tritt sie dem »Schweizerischen Werkbund« bei. Im November besucht sie die Ausstellung »Moderne Wandteppiche, Stickereien, Malereien, Zeichnungen. Otto van Rees, Paris, Hans Arp, A. C. van Rees-Dutilh, Paris« in der Galerie Tanner. Sie lernt dort ihren späteren Ehemann Hans Arp kennen, der erste abstrakte Arbeiten, darunter auch Textilien, zeigt. Beide stimmen überein in ihrer Ablehnung konventioneller künstlerischer Techniken und traditioneller Lehrmethoden. Sophie Taeuber fühlt sich durch sein Kunstverständnis ermutigt und zeigt ihm eigene Arbeiten, Skizzen und auch Textilien, die vertikal-horizontal strukturiert sind. Es folgt eine erste Phase gemeinsamen künstlerischen Arbeitens, in der Collagen, textile Gestaltungen und Holzplastiken entstehen. 1916 belegt sie einen Kurs in künstlerischem Ausdruckstanz bei Rudolf von Laban. Sie lernt dort Mary Wigman, Susanne Perrottet, Berthe Trumpy und viele andere der Tänzerinnen

kennen, die wie sie bei den Soireen der Dadaisten auftreten werden. Am 5. Mai übernimmt sie die Leitung der Textilklasse an der Kunstgewerbeschule in Zürich. 1917 tanzt sie zur Eröffnung der Dada-Galerie in einem von Hans Arp entworfenen Kostüm. Um sich dem Druck der Schulleitung zu entziehen, die ihrer Lehrerin die Auftritte bei den Dada-Soireen untersagt, trägt sie Kostüme und Masken von Marcel Janco und benutzt ein Pseudonym. Die »Wiener Werkstätte« eröffnet eine Filiale in der Zürcher Bahnhofstrasse, für die Sophie Taeuber kunstgewerbliche Arbeiten fertigt. 1918 tritt sie der Künstlervereinigung »Das Neue Leben« bei, die eine Übereinstimmung zwischen Kunst und Leben anstrebt. Gemeinsam mit Hans Arp unterschreibt sie das Dadaistische Manifest. Für René Morax' Neufassung des Stücks »König Hirsch« von Carlo Gozzi entwirft sie die Bühnenbilder und Marionetten.

1919–1925

Im Winter 1919 erkrankt sie an einer Lungendrüsenentzündung und muss für mehrere Monate in ein Sanatorium nach Arosa. In dieser Zeit erarbeitet sie die Choreographie zu dem »Schwarzen Kakadu«, der im April im Saal der Kaufleute in Zürich aufgeführt wird. Sie lernt Francis Picabia und Gabrielle Buffet-Picabia kennen. Ostern 1921 reist sie mit Hans Arp nach Italien. Sie besuchen Florenz, Rom und Siena. Diese Stadt inspiriert sie zu einer Reihe von

Abb. 30 / III. 30 Jean Arp, Sophie Taeuber, Mary Wigman, Arosa, 1918 *Abb. 31 / III. 31* Jean Arp, Sophie Taeuber, Arosa, 1918

1915–1918

In 1915, she joined the »Schweizerischer Werkbund« (Swiss Works Association). In November, she visited the exhibition »Modern Wall-Hangings, Embroidery, Paintings, Drawings. Otto van Rees, Paris, Hans Arp, A.C. van Rees-Dutilh, Paris« in Galerie Tanner. There she got to know her later husband, Hans Arp, who was showing his first abstract works, including textiles. The two agreed in their rejection of conventional artistic techniques and traditional methods of construction. Sophie Taeuber felt encouraged by Arp's approach to art and showed him her own works, sketches, and textiles, which were structured in terms of verticals and horizontals. A first phase of collaborative artistic work followed in which they produced collages, textile designs, and wood sculptures. In 1916, Sophie enrolled in a course in artistic expressive dance with Rudolf von Laban. There she got to know Mary Wigman, Susanne Perrottet, Berthe Trumpy, and many other dancers, who, like her, would perform at the soirees of the Dadaists. On May 5, she became head of the textile class at the Applied Art School in Zurich. In 1917, she danced at the opening of the Dada Gallery in a costume designed by Hans Arp. To escape the pressure of the administration of the school, which forbade her to perform at the Dada soirees, she wore costumes and masks designed by Marcel Janco and used a pseudonym. The »Wiener Werkstätte« (Viennese Workshops) opened

a branch on Zurich's Bahnhofstrasse, and Sophie Taeuber executed handicrafts for it. In 1918, she joined the artists' association »Das Neue Leben« (The New Life), which strove for harmony between art and life. Together with Hans Arp, she signed the Dadaist Manifesto. She designed stage sets and marionettes for René Morax's new version of Carlo Gozzi's play »König Hirsch«.

1919–1925

In Winter 1919, she fell ill with an inflammation of the bronchial glands and had to spend several months in a sanatorium in Arosa. In this period, she worked out the choreography for the »Schwarzer Kakadu« (Black Cockatoo), which was performed

Gouachen mit dem Titel *Sienne architectures*. Im Sommer beantragt sie die Freistellung vom Schuldienst für ein Jahr. Sie legt dem Pariser Couturier Paul Poiret Modeentwürfe vor, die aber nicht realisiert werden. Über den Winter reist sie für sechs Wochen nach Wien zu Lajos und Jolan Kassak. Gemeinsam mit Arp besucht sie das Schweizer Theosophenpaar Aor und Ischa Schwaller, für die sie Möbel entwerfen. Die Sommerferien 1922 verbringen sie gemeinsam mit Max Ernst, Luise Straus-Ernst, Paul und Gala Eluard, Tristan Tzara, Maya Chrusecz und anderen im österreichischen Tarrenz bei Imst. Am 20. Oktober heiraten Hans Arp und Sophie Taeuber in Pura. Sie nimmt den Schulunterricht wieder auf und veröffentlicht zum Jahresende den Artikel »Bemerkungen über den Unterricht im ornamentalen Entwerfen«[1], der ihre Erfahrungen im Kompositionsunterricht der Textilklasse zusammenfasst. 1923 verbringen sie die Sommerferien mit der Familie von Kurt Schwitters und Hannah Höch auf Rügen. Hans Arp mietet im Frühjahr 1925 ein Atelier in Paris, das auch sie gelegentlich nutzt. Erneut reisen sie nach Florenz, Rom, Neapel, Pompeji und Vietri sul Mare, wo sie Hugo Ball und Emmy Hennings besuchen. Sie wird zum Jurymitglied der »Exposition Internationale des Arts Décoratifs et Industriels« berufen, die im Grand Palais in Paris gezeigt wird. Ihre Arbeiten werden prämiert und die Wandteppiche in der »International Exhibition of Modern Tapestries« in Toledo, USA, gezeigt.

Abb. 32 / III. 32 Sophie Taeuber-Arp, Ascona, 1925

Abb. 33 / III. 33 Sophie Taeuber mit Dada-Kopf / with Dada-Head, Zürich, 1920

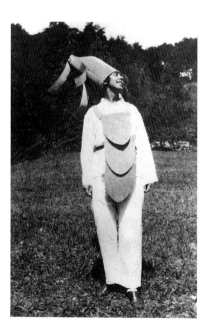

in April in the »Saal der Kaufleute« (Merchants' Hall) in Zurich. She got to know Francis Picabia and Gabrielle Buffet-Picabia. At Easter 1921, she and Hans Arp traveled to Italy and visited Florence, Rome, and Sienna. The latter city inspired her to create a series of gouaches titled *Sienne architectures*. In the summer, she applied for a sabbatical year from her work at the school. She submitted fashion designs to the Paris couturier Paul Poiret, but they were never realized. Over the winter, she traveled for six weeks to Lajos and Jolan Kassak in Vienna. With Arp, she visited the Swiss theosophist couple Aor and Ischa Schwaller, for whom she designed furniture. She and Arp spent their 1922 summer vacation with Max Ernst, Luise Straus-

Ernst, Paul and Gala Eluard, Tristan Tzara, Maya Chrusecz and others in Tarrenz, near Imst, Austria. On October 20, Hans Arp and Sophie Taeuber were wed in Pura. Sophie resumed teaching at school and, at the end of the year, published the article »Remarks on Instruction in Ornamental Design«[1], which summarizes her experience instructing composition in the textile class. In 1923, the couple spent their summer vacation with the family of Kurt Schwitters and Hannah Höch on the island of Rügen. In February 1925, Hans Arp rented a studio in Paris, which Sophie occasionally used. They traveled once more to Florence, Rome, Naples, Pompeii, and Vietri sul Mare, where they visited Hugo Ball and Emmy Hennings. Sophie was appointed a member of the jury of the »Exposition Internationale des Arts Décoratifs et Industriels«, which was being shown in the Grand Palais in Paris. Sophie's works won prizes, and her wall hangings were shown in the »International Exhibition of Modern Tapestries« in Toledo, USA.

1926–1929

In 1926, she and Hans Arp moved to Strasbourg, but she regularly commuted to Zurich, where she continued to teach. In the summer, both acquired French citizenship. Her acquaintanceship with the Horn brothers brought Sophie Taeuber interior decorating commissions in a number of buildings. She designed stained glass win-

1926–1929

1926 zieht sie mit Hans Arp nach Strassburg, pendelt aber regelmässig zwischen Strassburg und Zürich, wo sie weiterhin unterrichtet. Im Sommer erhalten sie dann die französische Staatsbürgerschaft. Durch die Bekanntschaft mit den Gebrüdern Horn erhält Sophie Taeuber Aufträge zur innenarchitektonischen Gestaltung verschiedener Häuser. Sie entwirft Glasfenster und Wandmalereien für das Privathaus von André Horn; im Hotel »Hannong« gestaltet sie die Wände und Fenster der Bar und des Tanzsaales. Ende 1926 bekommt sie den Auftrag zur Neugestaltung der »Aubette«, einem alten Stadtpalais im Zentrum von Strassburg. Die Innenräume sollen in einen Vergnügungskomplex mit Bar, Brasserie, Cabaret, Tanzsaal und Tea-Room umgewandelt werden. Sie bittet Hans Arp und Theo van Doesburg, den niederländischen Künstler und Mitbegründer von »De Stijl«, um ihre Mitarbeit bei diesem Grossprojekt. Zugleich übernimmt sie die Ausmalung des Treppenhauses in der Villa Heimendinger. Das »Aubette«-Projekt ermöglicht Sophie Taeuber und Hans Arp den Kauf eines Grundstückes in Clamart-Meudon bei Paris. Es entsteht ein Atelier- und Wohnhaus nach ihren eigenen Entwürfen und unter ihrer Aufsicht. Ihre »Anleitung zum Unterricht im Zeichnen für textile Berufe«[2] wird 1927 von der Zürcher Kunstgewerbeschule publiziert. Zusammen mit Marcel-Eugène Cahen erhält sie den Auftrag zum Umbau und zur

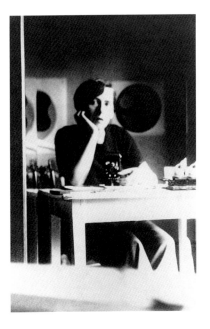

Neueinrichtung der Pariser Galerie Goemans. 1929 verbringen Sophie Taeuber und Hans Arp ihre Ferien mit den Delaunays, Vincente Huidobro und Tristan Tzara in der Bretagne. Sophie gibt ihre Lehrtätigkeit an der Kunstgewerbeschule in Zürich auf.

1930–1939

Durch Vermittlung von Theo van Doesburg und Michel Seuphor knüpft sie zur Künstlergruppe »Cercle et Carré« Kontakte, an deren Ausstellungen Taeuber auch teilnimmt. Als sich die Gruppe 1931 bereits wieder auflöst, tritt sie der Vereinigung »Abstraction-Création« bei. Sie beginnt ihre Reihe der dynamischen Kompositionen, die Bewegung in die bisher überwiegend statische Bildwelt ihrer vertikal-horizontalen Kompositionen bringen. Die

Abb. 34 / Ill. 34 Im Büro der »Aubette« / In the office of the »Aubette«, 1926/27

Abb. 35 / Ill. 35 Selbstportrait / Selfportrait, Strassburg, 1926

dows and murals for André Horn's private home, and she designed the walls and windows of the bar and dancehall in the hotel »Hannong«. At the end of 1926, she was commissioned to redesign the »Aubette«, an old city villa in the center of Strasbourg. The interior rooms were to be transformed into an entertainment complex with

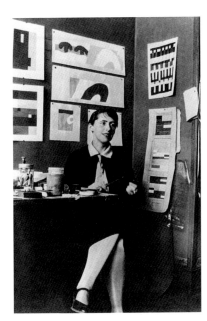

a bar, brasserie, cabaret, dancehall, and tearoom. She asked Hans Arp and Theo van Doesburg, the Dutch artist and co-founder of »De Stijl«, to help her with this large-scale project. At the same time, she undertook to execute the painting of the stairwell in the Villa Heimendinger. The »Aubette« project enabled Sophie Taeuber and Hans Arp to buy a plot of land in Clamart-Meudon, near Paris. Taeuber and Arp

designed and supervised the construction of their own studio and home. The Zurich Applied Art School published her »Introduction to Instruction in Drawing for Textile Professions«[2]. Together with Marcel-Eugène Cahen, she was commissioned to remodel and refurnish the Paris gallery Goemans. In 1929, the Arps spent their vacation with Robert and Sonia Delaunay, Tristan Tzara, and Vincente Huidobro in Brittany. Sophie gave up teaching at the Applied Art School in Zurich.

1930–1939

Mediated by Theo van Doesburg and Michel Seuphor, she established contact with the artists' group »Cercle et Carré« and took part in their group exhibitions. In 1931, when that group dissolved, she joined the »Abstraction-Création« group. She began a series of dynamic compositions that injected movement into her previously mostly static world of images. The art lovers Theodor and Woty Werner commissioned her to furnish their Paris apartment. In 1932, she resigned from the »Schweizerischer Werkbund«. Through the mediation of Jan Brzekowski, the Secretary of the »Association for Cultural Exchange Between Poland and France«, Sophie Taeuber visited the Muzeum Sztuki in Lodz. Creative exchange developed between the avant-garde group »a. r.« there and »Abstraction-Création« in Paris. Sophie took part in several group exhibitions, in-

Künstlerfreunde Theodor und Woty Werner beauftragen sie mit der Einrichtung ihrer Pariser Wohnung. 1932 tritt sie aus dem »Schweizerischen Werkbund« aus. Auf Vermittlung von Jan Brzekowski, dem Sekretär der »Vereinigung für kulturellen Austausch zwischen Polen und Frankreich« besucht Sophie Taeuber das Muzeum Sztuki in Lodz. Es kommt zu einem kreativen Austausch zwischen der Avantgardegruppe »a.r.« in Lodz und »Abstraction-Création« in Paris. Taeuber beteiligt sich zusammen mit Hans Arp, Kurt Seligmann, Hans Schiess und anderen an mehreren Gruppenausstellungen wie »Artistes Suisses« in der Galerie Vavin und in der Berner Kunsthalle. 1935 veröffentlicht Anatole Jakovski in seinem Buch über fünf Schweizer Maler, für das Sophie Taeuber-Arp das Layout gestaltet, einen wichtigen Artikel über sie.[3] Gemeinsam mit Hans Arp verlässt sie die Gruppe »Abstraction-Création«. 1935 vermitteln Theodor und Woty Werner ihr den Auftrag zur Inneneinrichtung der Berliner Wohnung von Ludwig Hilberseimer, der zuvor am Bauhaus eine Professur für Städtebau innehatte. Ihre Arbeiten werden in der Ausstellung »These, Antithese, Synthese« im Kunstmuseum Luzern gezeigt. 1936 sind ihre Arbeiten in der Pariser Galerie Pierre Loeb und im Kunsthaus Zürich in der Ausstellung »Zeitprobleme in der Schweizer Malerei und Plastik« zu sehen; im Jahr darauf nimmt sie an der »Konstruktivisten«-Ausstellung in der Kunsthalle Basel teil. Mit dem Künstlerkollegen César Domela, dem amerikanischen Künstler und Sammler A. E. Gallatin und L. K. Morris gründen Arp und sie 1937 die internationale Kunstzeitschrift »Plastique«. Sie arbeitet als Redakteurin und gestaltet das Layout. Sie tritt der schweizerischen Künstlergruppe »Allianz« bei. In gemeinschaftlicher Arbeit mit Hans Arp entstehen die beiden Holzskulpturen *Sculpture conjugale* und *Jalon*. 1938 ist sie sowohl in Paris bei der »Exposition internationale du Surréalisme« als auch bei der »Exposition of Contemporary Sculpture« in der Londoner Galerie Guggenheim Jeune vertreten. 1939 zeigt die Galerie Jeanne Bucher Arbeiten von Hans Arp und Sophie Taeuber. Sie illustriert den Gedichtband *Muscheln und Schirme*[4] von Hans Arp. In einer erneuten Phase künstlerischer Zusammenarbeit entstehen die *Duo-dessins*.

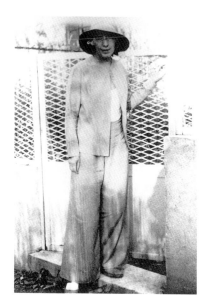

Abb. 36 / Ill. 36 *Sophie Taeuber-Arp, Clamart-Meudon, 1934*

Abb. 37 / Ill. 37 *Hans Arp, Sophie Taeuber-Arp, Cadaqués, 1932*

cluding »Artistes Suisses« in Galerie Vavin and in the Berner Kunsthalle (Bern Art Hall) with Hans Arp, Kurt Seligmann, Hans Schiess, and others. In 1935, Anatole Jakovski published his book on five Swiss artists, whose layout Sophie Taeuber-Arp designed. The book included an important article on her.[3] She and Hans Arp left the group »Abstraction-Création«. In 1935, Theodor and Woty Werner landed her an interior design commission for the Berlin apartment of Ludwig Hilberseimer, formerly a Professor of City Planning at the Bauhaus. Her works were shown in the exhibition »Thesis, Antithesis, Synthesis« at the Lucerne Art Museum. In 1936, her works could be viewed in the Paris gallery Pierre Loeb and at the Kunsthaus Zürich (Zurich Art House) at the exhibition »Current Problems in Swiss Painting and Sculpture«. The next year, she took part in the »Constructivists« exhibition at the Kunsthalle Basel. In 1937 she and Arp founded the international art magazine »Plastique« together with her artist colleague César Domela, the American artist and collector A. E. Gallatin, and L. K. Morris. She worked as one of the magazine's writers and designed its layout. She joined the Swiss artists' group »Allianz«. The two wooden sculptures *Sculpture conjugale* and *Jalon* were created in a new phase of collaborative work with Hans Arp. In 1938, she took part in the »Exposition internationale du Surréalisme« in Paris as well as in the »Exposition of Contemporary Sculpture« in the London

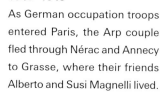

Guggenheim Jeune Gallery. In 1939, the Jeanne Bucher Gallery showed work by Hans Arp and Sophie Taeuber. She illustrated Hans Arp's poetry volume *Muscheln und Schirme* (Shells and Parasols)[4]. The *Duo-dessins* were created in another phase of artistic cooperation.

1940–1943

As German occupation troops entered Paris, the Arp couple fled through Nérac and Annecy to Grasse, where their friends Alberto and Susi Magnelli lived. Through their friends' mediation, the Arps moved in December 1940 into »Château folie«, which now became a frequent motif in Sophie Taeuber-Arp's drawings. In 1941, she illustrated Hans Arp's self-published *Poèmes sans prénoms*[5] with three drawings. Despite the undiminished danger, she traveled to Paris to check up on her house, taking the opportunity to put her works and those of Hans Arp into order. Back in Grasse, she collaborated on drawings

1940–1943

Auf der Flucht vor dem Einmarsch der deutschen Besatzungstruppen in Paris gelangt das Ehepaar Arp nach Stationen in Nérac und Annecy schliesslich nach Grasse zu den Freunden Alberto und Susi Magnelli. Durch deren Vermittlung können sie im Dezember 1940 das »Château folie« beziehen, das nun häufig zum Motiv der Zeichnungen von Sophie Taeuber-Arp wird. 1941 illustriert sie den im Selbstverlag herausgegebenen Gedichtband *Poèmes sans prénoms*[5] von Hans Arp mit drei Zeichnungen. Trotz der bestehenden Gefahr reist sie nach Paris, um nach ihrem Haus zu sehen. Sie nutzt diese Gelegenheit, um ihre eigenen Arbeiten und die von Hans Arp zu ordnen. Wieder zurück in Grasse entsteht in gemeinschaftlichem Zeichnen mit Hans Arp, Sonia Delaunay und Alberto Magnelli ein Konvolut von Blättern, das 1950 in einer Auswahl veröffentlicht wird. 1942 wird das »Château folie« konfisziert. Sophie Taeuber und Hans Arp ziehen in ein kleines Haus nahe Grasse. Als sich alle Hoffnungen auf Visa für Amerika zerschlagen, reisen sie im November nach Zürich. Sophie wohnt bei ihrer Schwester Erika, Hans Arp bei Max Bill. Sie stirbt in der Nacht vom 12. auf den 13. Januar 1943 an einer Kohlenmonoxidvergiftung.

1 Sophie Taeuber-Arp, »Bemerkungen über den Unterricht im ornamentalen Entwerfen«, in: *Korrespondenzblatt des Schweiz. Vereins der Gewerbe- und Hauswirt-*

schaftslehrerinnen, 14. Jg., Nr. 11/12, Zürich 1922.

2 S.H. Arp-Taeuber (sic) und Blanche Gauchat, *Anleitung zum Unterricht im Zeichnen für textile Berufe,* hg. von der Gewerbeschule der Stadt Zürich, Zürich 1927.

3 *Hans Erni, Hans Schiess, Kurt Seligmann, S. H. Taeuber-Arp, Gérard Vulliamy.* Texte par Anatole Jakovski, Paris 1934.

4 Hans Arp, *Muscheln und Schirme,* Zeichnungen von Sophie Taeuber-Arp, Meudon, Selbstverlag, 1939.

5 Hans Arp, *Poèmes sans prénoms,* Zeichnungen von Sophie Taeuber-Arp, Grasse, Selbstverlag, 1941.

Abb. 38 / Ill. 38 Arp, Doesburg, Taeuber, Delaunay, Château folie, 1941

Abb. 39 / Ill. 39 Doesburg, Delaunay, Taeuber, Arp, Grasse, 1941

with Hans Arp, Sonia Delaunay, and Alberto Magnelli, producing a body of work that would be published in selection in 1950. In 1942, »Château folie« was confiscated. Sophie Taeuber and Hans Arp moved into a small house near Grasse. When all hopes for visas to

the United States were dashed, they departed in November for Zurich. Sophie lived with her sister Erika, Hans Arp with Max Bill. Sophie died of carbon monoxide poisoning in the night from January 12 to 13, 1943.

1 Sophie Taeuber-Arp, »Bemerkungen über den Unterricht im ornamentalen Entwerfen,« in *Korrespondenzblatt des Schweiz. Vereins der Gewerbe- und Hauswirtschaftslehrerinnen,* Vol. 14, no. 11/12, (Zurich, 1922).

2 S.H. Arp-Taeuber (sic) and Blanche Gauchat, *Anleitung zum Unterricht im Zeichnen für textile Berufe,* ed. by the Applied Art School of the city of Zurich, (Zurich, 1927).

3 *Hans Erni, Hans Schiess, Kurt Seligmann, S. H. Taeuber-Arp, Gérard Vulliamy.* Texte par Anatole Jakovski (Paris, 1934).

4 Hans Arp, *Muscheln und Schirme,* drawings by Sophie Taeuber-Arp (Meudon: self-published, 1939).

5 Hans Arp, *Poèmes sans prénoms,* drawings by Sophie Taeuber-Arp (Grasse: self-published, 1941).

Tafeln / Plates

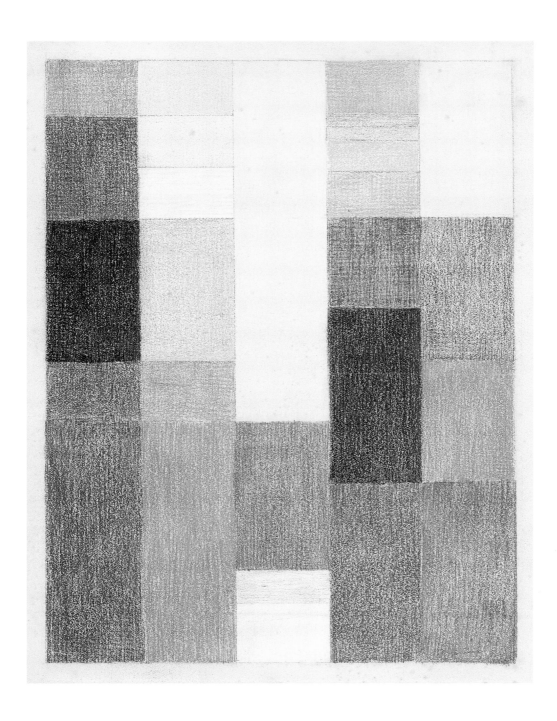

Tafel 1 / Plate 1

Composition verticale-horizontale, 1916

Farbstift / Pencil, 23,6 x 19,3 cm

Stiftung Hans Arp und Sophie Taeuber-Arp e.V., Rolandseck

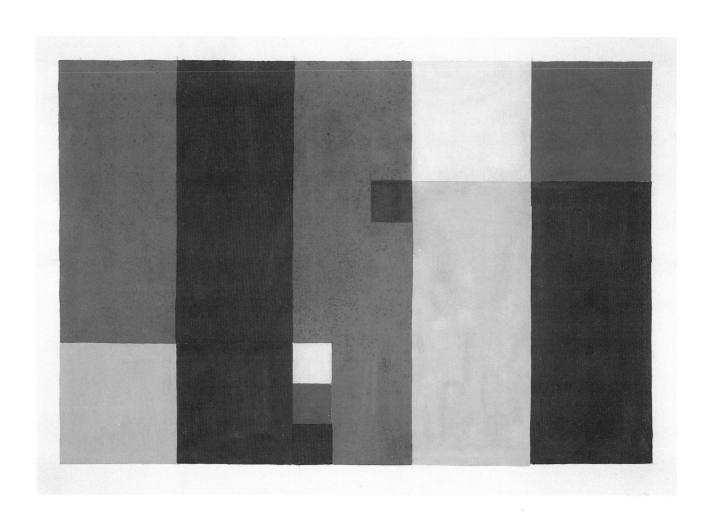

Tafel 2 / Plate 2

Sans titre, 1916

Gouache, 27,5 x 37,5 cm

Kunstmuseum Bern

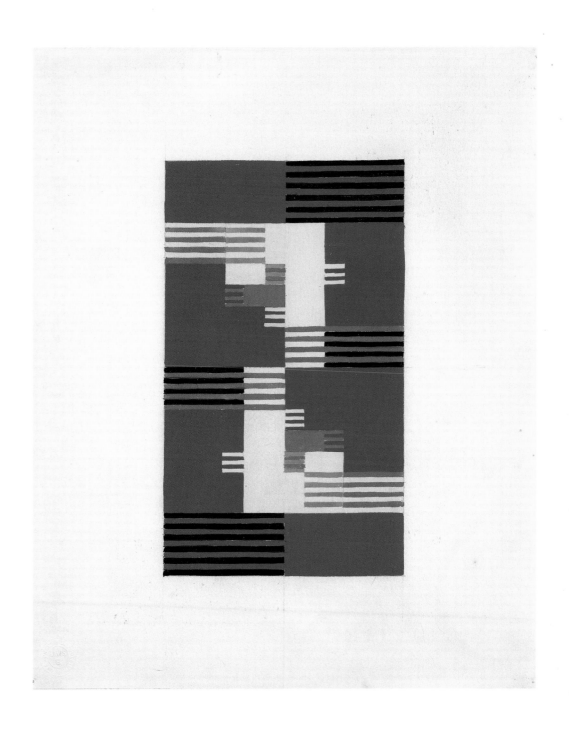

Tafel 3 / Plate 3

Composition, ca. 1918

Bleistift und Deckfarben /

Graphite and body colors, 31 x 25,6 cm

Kunstmuseum Winterthur

51

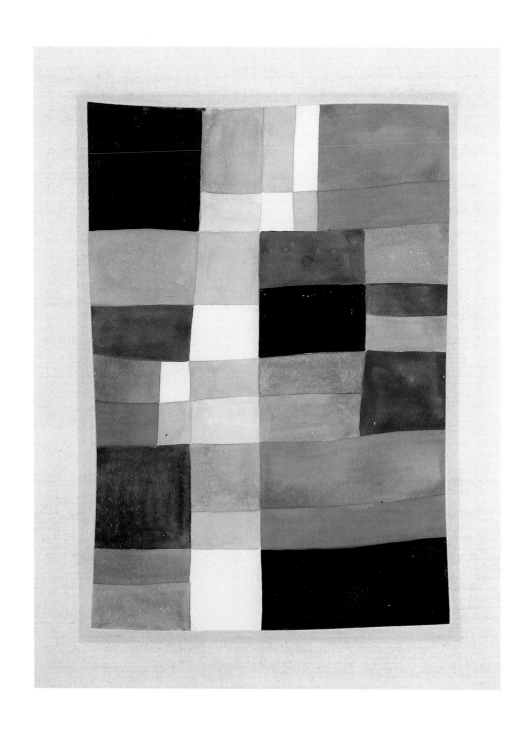

Tafel 4 / Plate 4

Rythmes verticaux-horizontaux libres, 1919

Tempera, 30,8 x 23,2 cm

Dr. Angela Thomas Schmid

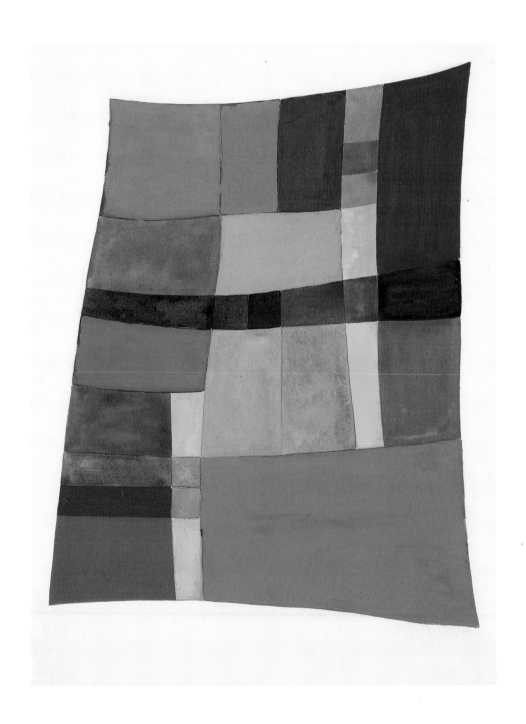

Tafel 5 / Plate 5

Rythmes libres, 1919

Gouache und Aquarell / Gouache and

watercolor, 37,6 x 27,5 cm

Kunsthaus Zürich, Graphische Sammlung

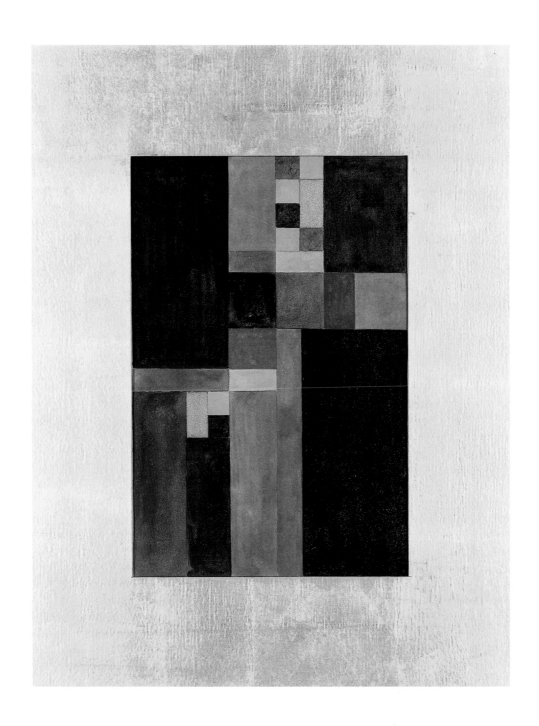

Tafel 6 / Plate 6

Vertical, horizontal, carré, rectangulaire, 1917

Gouache, 23 x 15,5 cm

Privatbesitz / Private collection

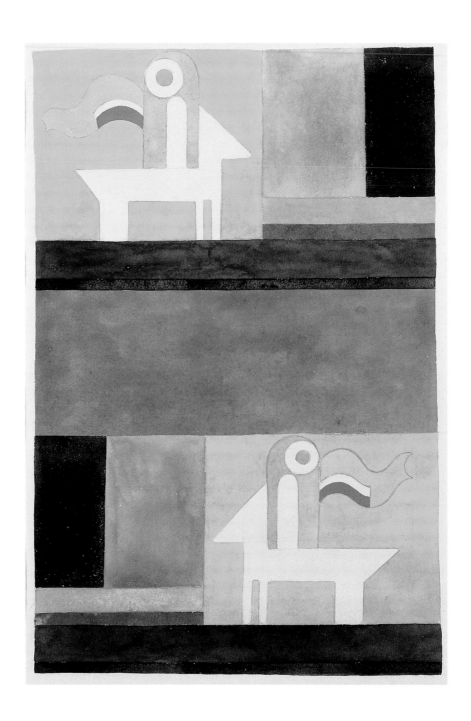

Tafel 7 / Plate 7

Motif abstrait (chevaliers), 1917

Gouache, 34 x 24 cm

Stiftung Hans Arp und

Sophie Taeuber-Arp e.V., Rolandseck

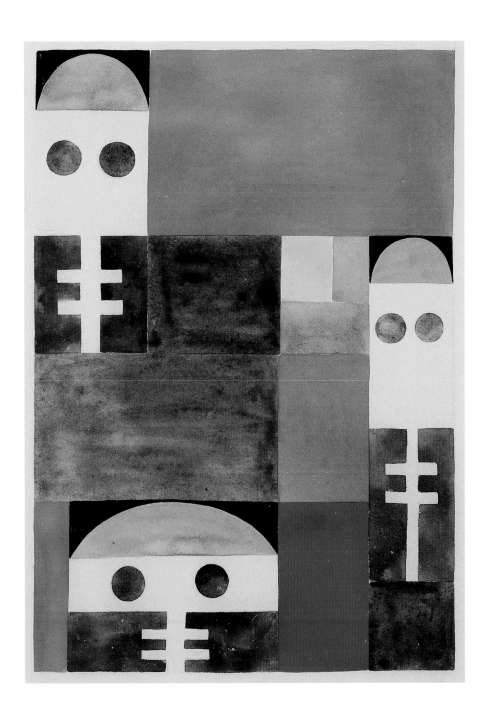

Tafel 8 / Plate 8

Motif abstrait (masques), 1917

Gouache, 34 x 24 cm

Stiftung Hans Arp und

Sophie Taeuber-Arp e.V., Rolandseck

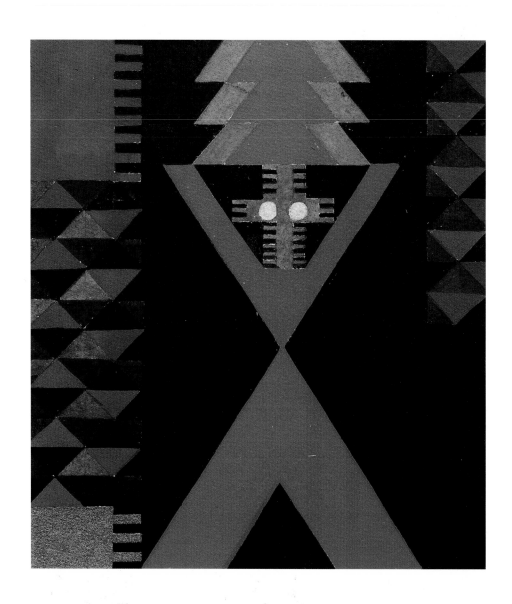

Tafel 9 / Plate 9

Porteuse de vase, 1916

Gouache über Bleistift / Gouache

over graphite, 18 x 16 cm

Erker-Galerie AG, St. Gallen

 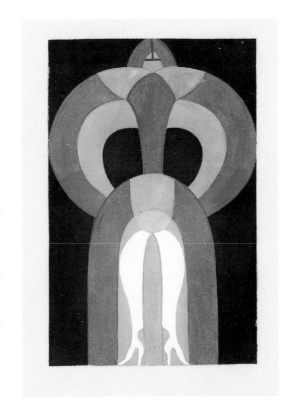

Tafel 10 / Plate 10 Tafel 11 / Plate 11

Figurine, 1916 Danseuse, 1917

Gouache, 8 x 3,2 cm Gouache, 12 x 8 cm

Fondazione Marguerite Arp, Locarno Stiftung Hans Arp und Sophie Taeuber-Arp e.V., Rolandseck

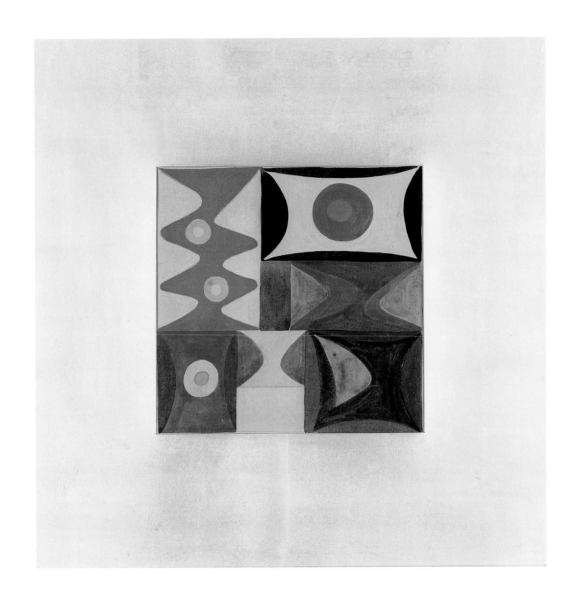

Tafel 12 / Plate 12

Formes élémentaires,

composition verticale-horizontale, 1917

Gouache, 15,9 x 16,5 cm

Privatsammlung / Private collection Winterthur

61

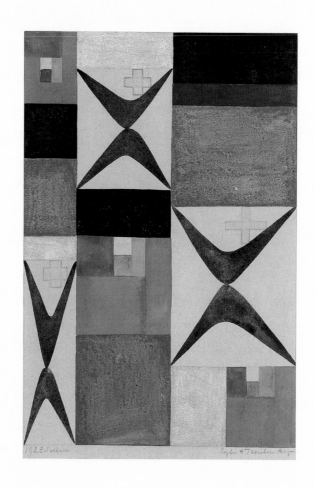

Tafel 13 / Plate 13

Eléments de tension en composition

verticale-horizontale, 1923

Gouache, 33 x 24 cm

Privatsammlung / Private collection Winterthur

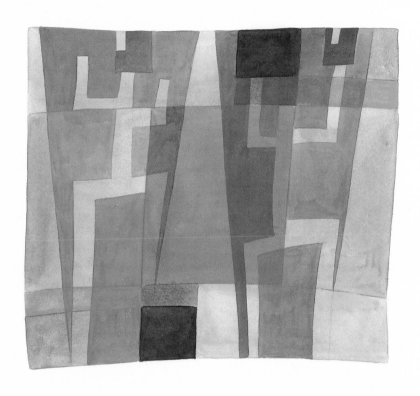

Tafel 14 / Plate 14

Composition à danseurs, 1927

Aquarell / Watercolor, 19 x 22 cm

Privatbesitz / Private collection Bern

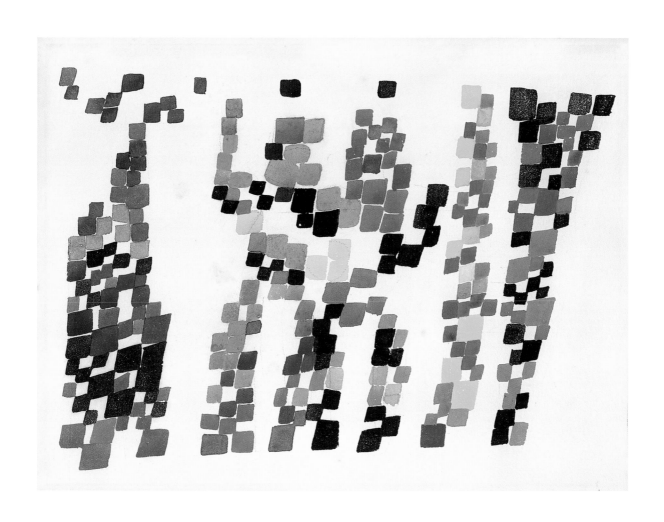

Tafel 15 / Plate 15

Taches quadrangulaires évoquant
un groupe de personnages, 1920
Gouache, 26,5 x 35 cm
Privatsammlung / Private collection
Courtesy Galerie Art Focus, Zürich

65

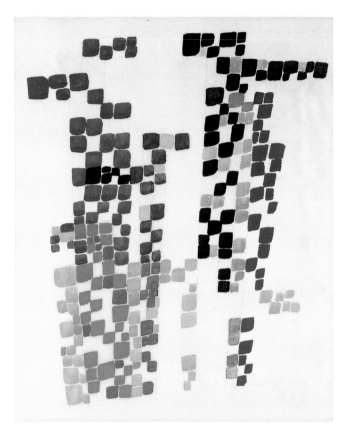

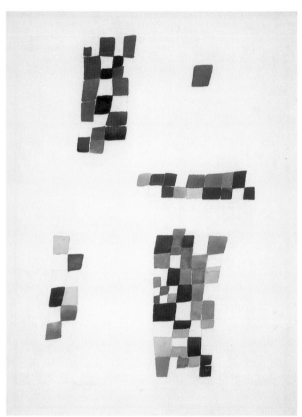

Tafel 16 / Plate 16

Taches quadrangulaires évoquant un
groupe de personnages, 1920
Gouache, 40 x 29 cm
Aargauer Kunsthaus Aarau
Depositum aus Privatbesitz / Loan out of a private collection

Tafel 17 / Plate 17

Taches quadrangulaires dispersées, 1920
Aquarell und Gouache mit
Bleistiftspuren / Watercolor and gouache
with traces of graphite, 32,5 x 24 cm
Kunstmuseum Bern

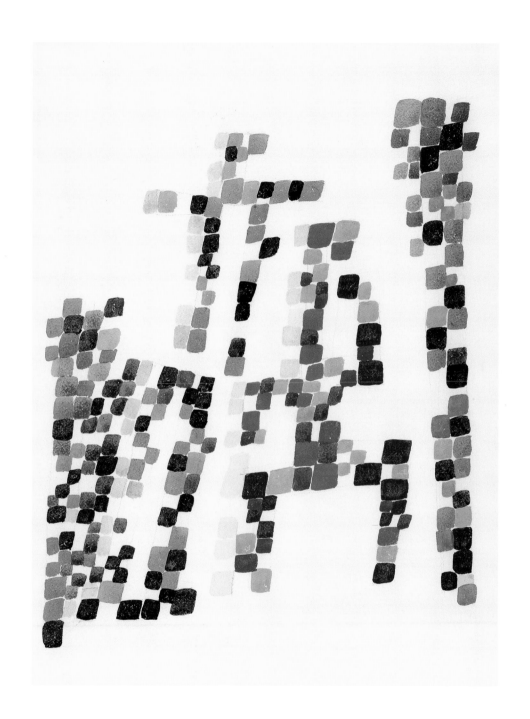

Tafel 18 / Plate 18

Taches quadrangulaires évoquant un

groupe de personnages, 1920

Aquarell und Gouache / Watercolor

and gouache, 38,5 x 29 cm

Kunsthaus Zürich, Graphische Sammlung

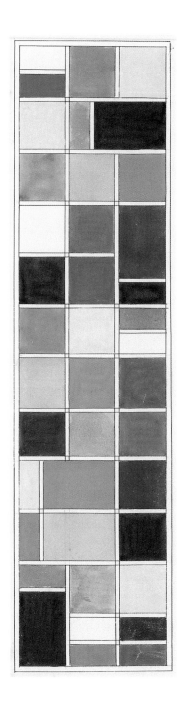

Tafel 19 / Plate 19

Composition horizontale-verticale

à lignes blanches, um 1926/27

Gouache, 54,1 x 13,7 cm

Musée d'art moderne et

contemporain de Strasbourg

68

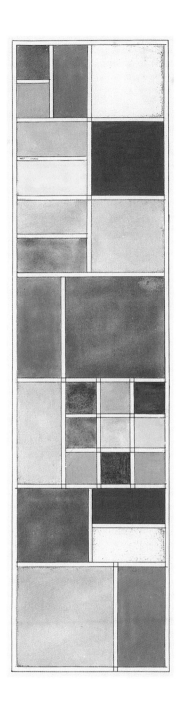

Tafel 20 / Plate 20

Composition horizontale-verticale

à lignes blanches, um 1926/27

Gouache, 54 x 13,7 cm

Musée d'art moderne et

contemporain de Strasbourg

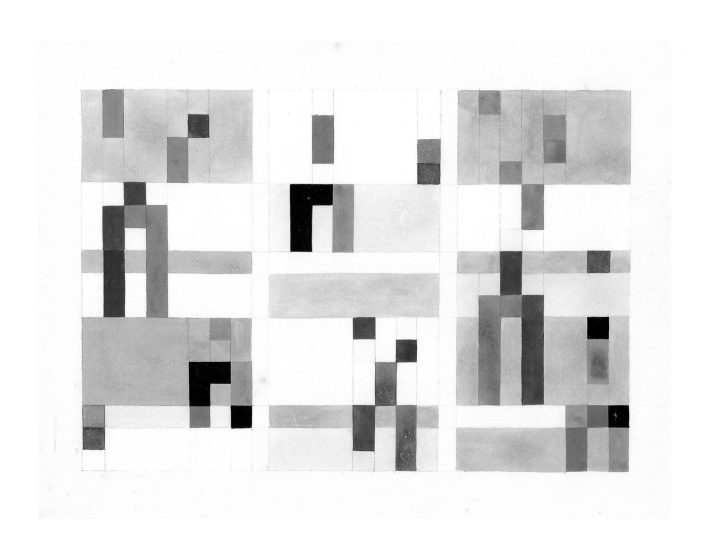

Tafel 21 / Plate 21

Composition verticale-horizontale, 1928

Aquarell / Watercolor, 27,5 x 37 cm

Öffentliche Kunstsammlung Basel, Kupferstichkabinett

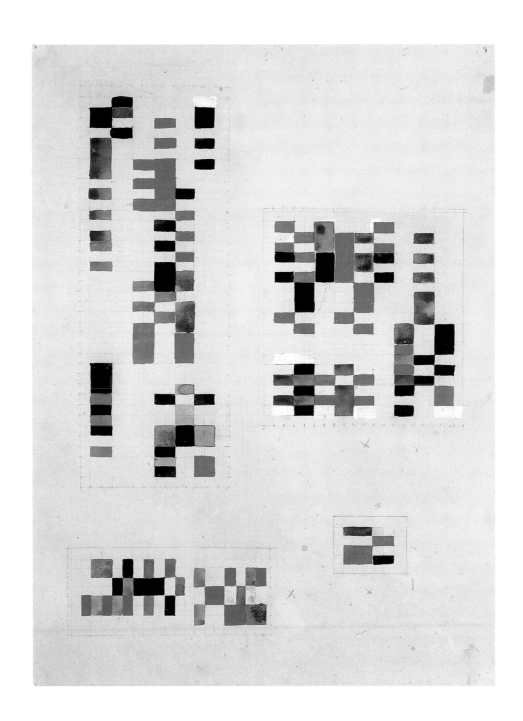

Tafel 22 / Plate 22

Esquisse pour une composition »Aubette«, 1927

Gouache, 35 x 26 cm

Sammlung / Collection Erica Kessler

71

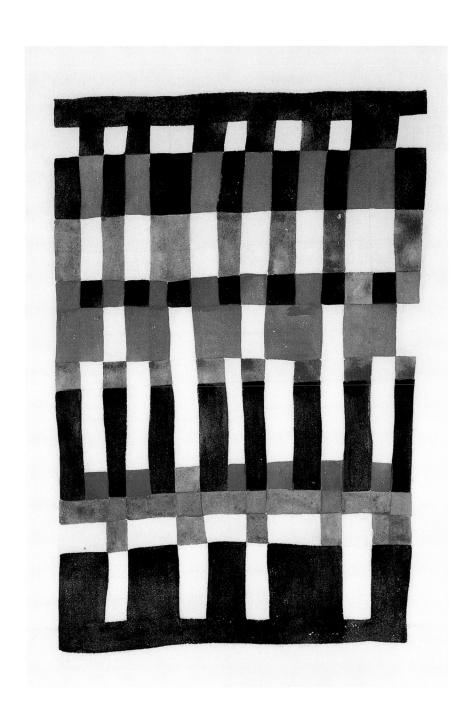

Tafel 23 / Plate 23

Composition verticale-horizontale,

1926/27

Gouache, 43,2 x 29,2 cm

Stiftung Hans Arp und

Sophie Taeuber-Arp e.V., Rolandseck

Tafel 24 / Plate 24

Grande vue sur Cadaqués, 1932

Bleistift / Graphite, 27,6 x 36,9 cm

Fondazione Marguerite Arp, Locarno

Tafel 25 / Plate 25

Cadaqués, 1932

Bleistift auf Karton / Graphite on

cardboard, 42,9 x 29 cm

Stiftung Hans Arp und

Sophie Taeuber-Arp e.V., Rolandseck

Tafel 26 / Plate 26

Cadaqués, 1932

Aquarell über Bleistift / Watercolor

over graphite, 34 x 25 cm

Fondazione Marguerite Arp, Locarno

77

Tafel 27 / Plate 27

Quatre espaces à cercles rouges roulants, 1932

Gouache, 27,5 x 27,5 cm

Sammlung / Collection Sonanini, Schweiz

Tafel 28 / Plate 28

Six espaces avec croix, 1932

Gouache, 28,5 x 42,6 cm

Fondazione Marguerite Arp, Locarno

Tafel 29 / Plate 29

Triangle, cercle, segments de
cercles et lignes, 1932
Bleistift und Deckfarben / Graphite
and body colors, 25,9 x 35 cm
Kunstmuseum Winterthur

Tafel 31 / Plate 31

Composition à 22 rectangles et 21 cercles, 1931

Gouache auf Karton / Gouache

on cardboard, 26,5 x 34,5 cm

Privatsammlung / Private collection Basel

Tafel 33 / Plate 33

Cercles mouvementés, 1934

Gouache, 26 x 35 cm

Fondazione Marguerite Arp, Locarno

Tafel 34 / Plate 34

Composition à rectangles,

carrés et carré formé de cercles, 1933

Gouache, 32 x 32 cm

Sammlung / Collection Sonanini, Schweiz

Tafel 36 / Plate 36

Composition schématique à

cercles et rectangles multiples, 1933

Gouache, 30 x 46 cm

Kunstmuseum Bern

Tafel 37 / Plate 37

Composition schématique, 1933

Gouache, 30 x 48 cm

Kunstmuseum Solothurn

Tafel 38 / Plate 38

Composition schématique, 1933

Gouache, 28 x 42 cm

Fondazione Marguerite Arp, Locarno

Tafel 39 / Plate 39

Composition schématique, 1933

Tempera schwarz, weiss / Tempera black

and white, 33,9 x 46 cm

Kunstmuseum St. Gallen

Tafel 40 / Plate 40

Composition schématique, 1933

Gouache, 36 x 48 cm

Privatbesitz / Private collection Bern

Tafel 41 / Plate 41

Echelonnement, ca. 1934

Bleistift / Graphite, 26,9 x 20,8 cm

Stiftung Hans Arp und

Sophie Taeuber-Arp e.V., Rolandseck

Tafel 42 / Plate 42

Echelonnement, ca. 1934

Bleistift / Graphite, 26,9 x 20,8 cm

Stiftung Hans Arp und

Sophie Taeuber-Arp e.V., Rolandseck

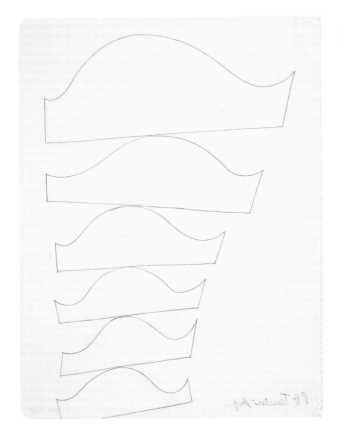
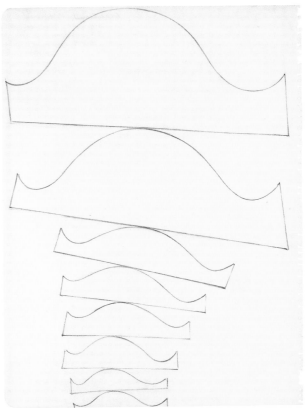

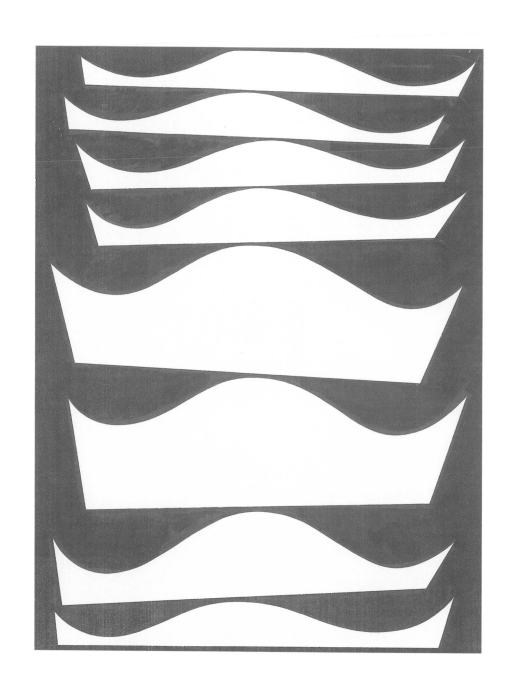

Tafel 45 / Plate 45

Echelonnement, 1934

Gouache, 35,2 x 27 cm

Stiftung Hans Arp und

Sophie Taeuber-Arp e.V., Rolandseck

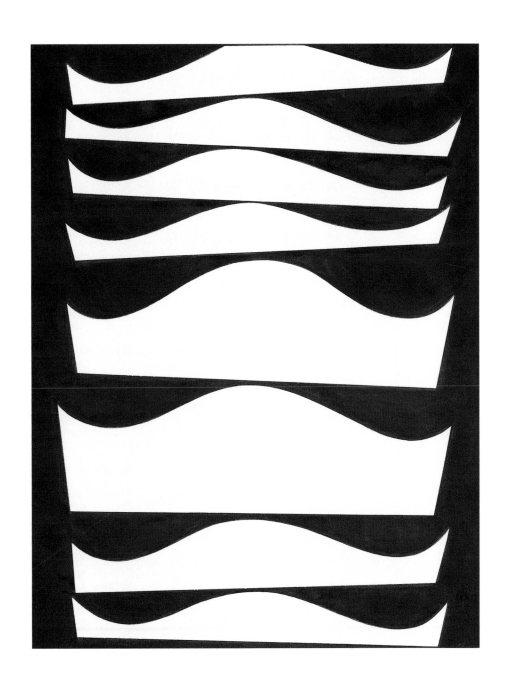

Tafel 46 / Plate 46

Echelonnement, 1934

Gouache, 27,1 x 20,7 cm

Stiftung Hans Arp und

Sophie Taeuber-Arp e.V., Rolandseck

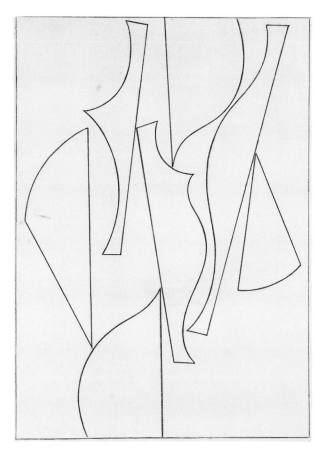

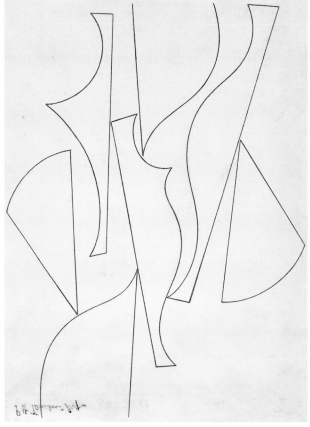

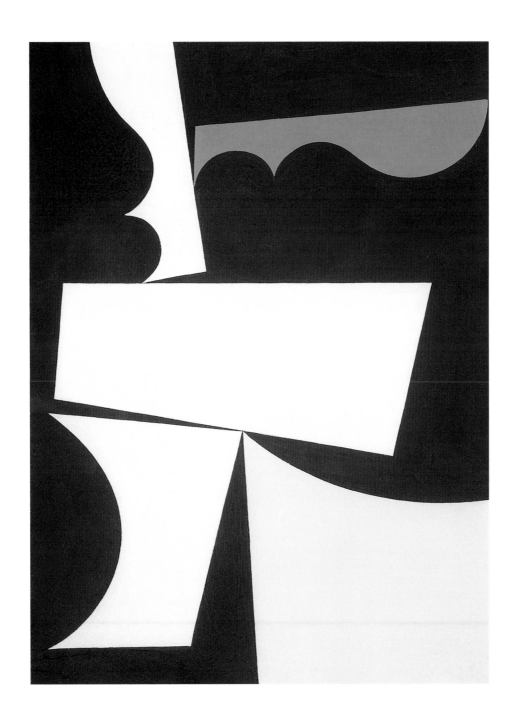

Tafel 49 / Plate 49

Plans profilés en courbes et plans, 1935

Gouache, 35 x 25,9 cm

Kunstmuseum Bern

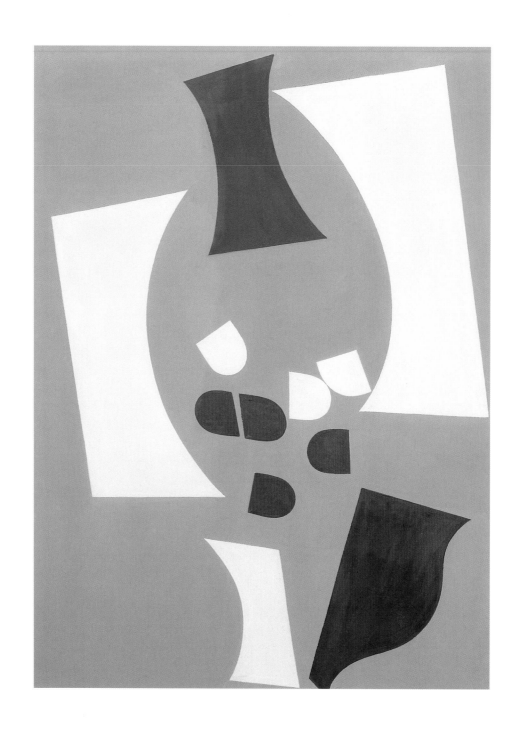

Tafel 50 / Plate 50

Composition à grandes et petites formes, 1934

Tempera, 35 x 25,9 cm

Privatsammlung / Private collection Winterthur

Tafel 51 / Plate 51

Plans profilés en courbes et plans, 1935

Gouache, 34,8 x 25,8 cm

Kunstmuseum St. Gallen

Tafel 52 / Plate 52

Forme bleue, 1935

Gouache, 31,9 x 25,8 cm

Stiftung Hans Arp und Sophie

Taeuber-Arp e.V., Rolandseck

Tafel 53 / Plate 53

Dessin, 1934

Schwarzer Farbstift / Black pencil, 32,2 x 22,6 cm

Stiftung Hans Arp und

Sophie Taeuber-Arp e.V., Rolandseck

<table>
<tr><td>

Tafel 54 / Plate 54

Dessin, 1937

Schwarzer Farbstift / Black pencil, 32,3 x 24,1 cm

Stiftung Hans Arp und

Sophie Taeuber-Arp e.V., Rolandseck

</td><td>

Tafel 55 / Plate 55

Coquilles, 1936–38

Bleistift / Graphite, 34,4 x 26,4 cm

Stiftung Hans Arp und

Sophie Taeuber-Arp e.V., Rolandseck

</td></tr>
</table>

<table>
<tr><td>

Tafel 56 / Plate 56

Coquilles, ca. 1937

Bleistift / Graphite, 30,7 x 23,3 cm

Stiftung Hans Arp und

Sophie Taeuber-Arp e.V., Rolandseck

</td><td>

Tafel 57 / Plate 57

Dessin, 1937

Schwarzer Farbstift / Black pencil, 32 x 23,4 cm

Stiftung Hans Arp und

Sophie Taeuber-Arp e.V., Rolandseck

</td></tr>
</table>

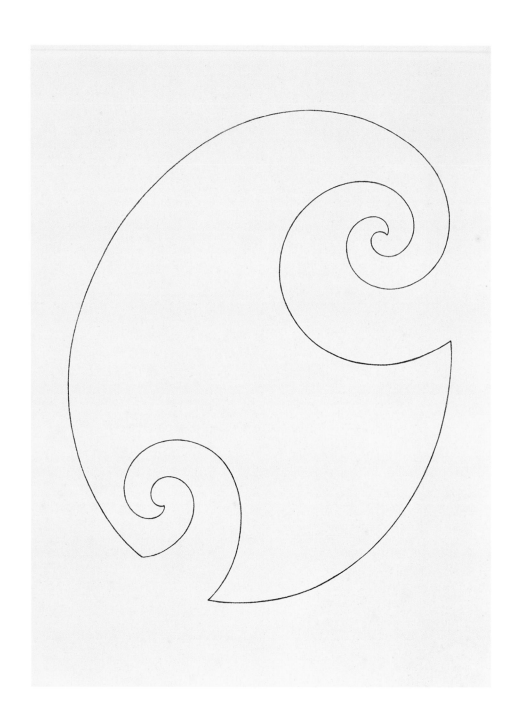

Tafel 58 / Plate 58

Coquille, ca. 1937

Schwarzer Farbstift / Black pencil, 32,3 x 24,1 cm

Stiftung Hans Arp und

Sophie Taeuber-Arp e.V., Rolandseck

104

Tafel 59 / Plate 59

Composition dans un cercle (à volutes), 1938

Gouache, 34,8 x 25,8 cm

Stiftung Hans Arp und

Sophie Taeuber-Arp e.V., Rolandseck

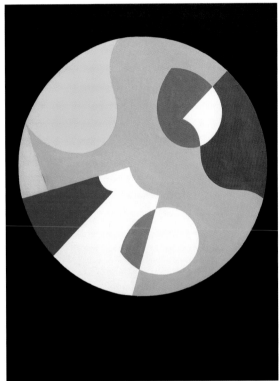

Tafel 62 / Plate 62 Tafel 63 / Plate 63

Composition dans un Composition dans un

cercle (courbes et droites), 1938 cercle, 1938

Gouache, 35 x 27 cm Gouache, 35 x 26 cm

Kunstmuseum Bern Fondazione Marguerite Arp, Locarno

107

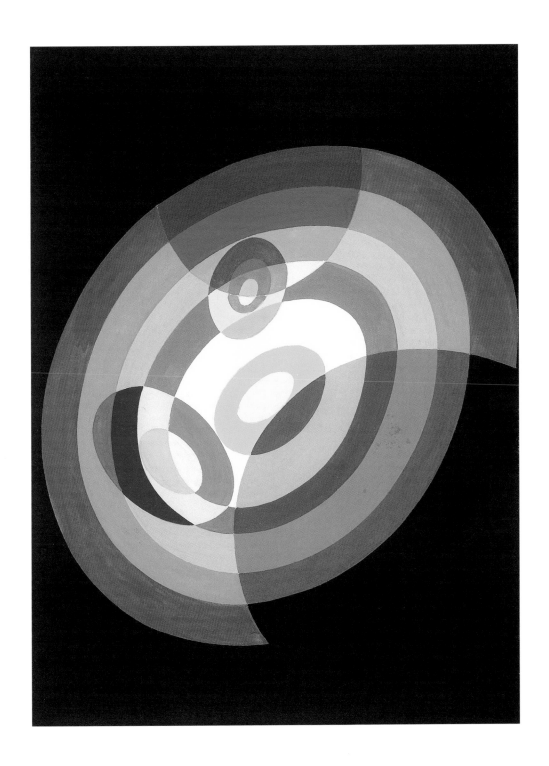

Tafel 64 / Plate 64

Ombres pénétrant spectre

de couleurs vives, 1939

Gouache, 34,8 x 25,9 cm

Kunstmuseum Bern

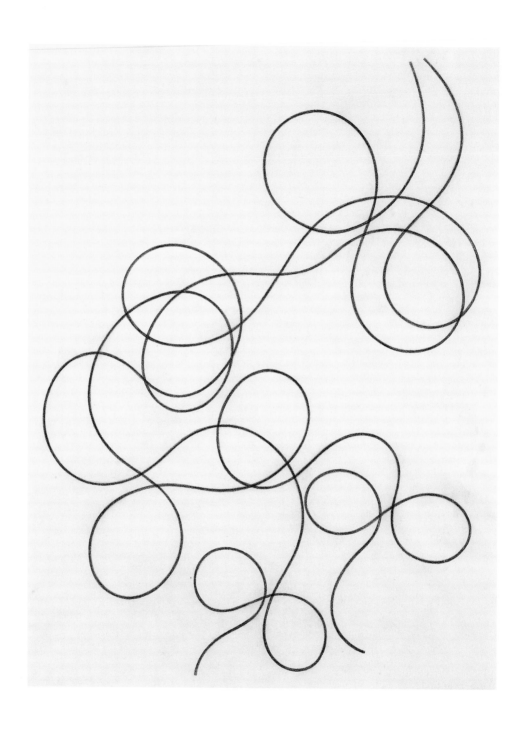

Tafel 65 / Plate 65

Mouvement de lignes, 1939

Bleistift / Graphite, 34,4 x 26,2 cm

Kunsthaus Zürich,

Graphische Sammlung

110

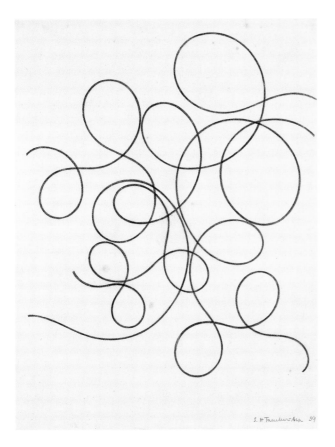

Tafel 66 / Plate 66

Mouvement de lignes, 1939

Schwarzer Farbstift / Black pencil, 34,4 x 26,2 cm

Stiftung Hans Arp und

Sophie Taeuber-Arp e.V., Rolandseck

Tafel 67 / Plate 67

Mouvement de lignes, 1939

Bleistift / Graphite, 34,4 x 26,2 cm

Kunsthaus Zürich,

Graphische Sammlung

111

Tafel 68 / Plate 68

Mouvement de lignes, 1939–40

Farbstift / Pencil, 34,6 x 26,3 cm

Stiftung Hans Arp und

Sophie Taeuber-Arp e.V., Rolandseck

Tafel 69 / Plate 69

Mouvement de lignes en couleurs, 1940

Farbstift auf Karton / Pencil on cardboard,

35,9 x 28 cm

Stiftung Hans Arp und

Sophie Taeuber-Arp e.V., Rolandseck

Tafel 70 / Plate 70

Mouvement de lignes sur fond chaotique, 1940

Aquarell und Farbkreiden / Watercolor

and colored chalks, 26,9 x 21,5 cm

Kunstmuseum Bern

Tafel 71 / Plate 71

Lignes géométriques et

ondoyantes, 1941

Farbstift / Pencil, 21,5 x 13,4 cm

Fondazione Marguerite Arp, Locarno

116

Tafel 72 / Plate 72

Géométrique et ondoyant,

plans et lignes, 1941

Farbstift / Pencil, 35,8 x 49,4 cm

Kunstmuseum St. Gallen

Tafel 73 / Plate 73

Lignes géométriques et ondoyantes, 1941

Farbstift / Pencil, 32,1 x 30,5 cm

Stiftung Hans Arp und Sophie Taeuber-Arp e.V., Rolandseck

Tafel 74 / Plate 74

Sans titre, 1941

Farbstift / Pencil, 27 x 21 cm

Stiftung Hans Arp und Sophie Taeuber-Arp e.V., Rolandseck

119

Tafel 75 / Plate 75

Grasse – Château folie, 1942

Bleistift / Graphite, 20,9 x 27 cm

Stiftung Hans Arp und

Sophie Taeuber-Arp e.V., Rolandseck

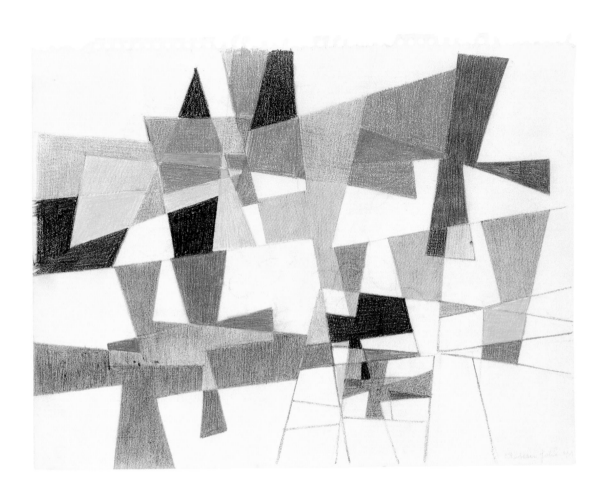

Tafel 76 / Plate 76

Château folie, 1941

Farbstift / Pencil, 21 x 27 cm

Stiftung Hans Arp und

Sophie Taeuber-Arp e.V., Rolandseck

121

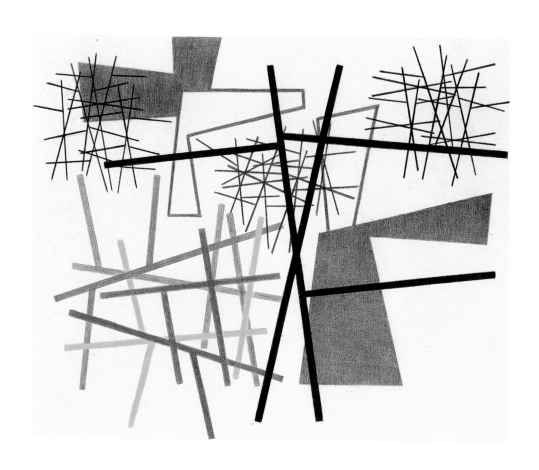

Tafel 77 / Plate 77

Croisement de lignes, barres et plans-figures, 1941

Farbstift / Pencil, 24 x 29 cm

Öffentliche Kunstsammlung Basel,

Kupferstichkabinett

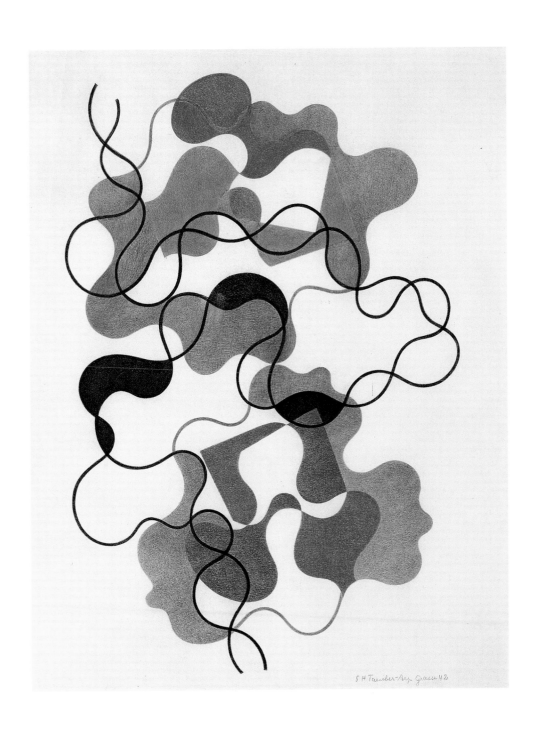

Tafel 78 / Plate 78

Lignes d'été, 1942

Farbstift / Pencil, 48,6 x 37,5 cm

Öffentliche Kunstsammlung Basel

Emanuel Hoffmann-Stiftung

Tafel 79 / Plate 79

Construction géométrique, 1942

Bleistift, Tusche und Spuren von Deckweiss / Graphite,

ink and traces of white paint, 24 x 20,9 cm

Stiftung Hans Arp und

Sophie Taeuber-Arp e.V., Rolandseck

Tafel 80 / Plate 80

Construction géométrique, 1942

Bleistift und Tusche /

Graphite and ink, 21,2 x 20,7 cm

Stiftung Hans Arp und

Sophie Taeuber-Arp e.V., Rolandseck

Tafel 81 / Plate 81

Construction géométrique, 1942

Tusche / Ink, 21 x 21 cm

Stiftung Hans Arp und

Sophie Taeuber-Arp e.V., Rolandseck

Tafel 82 / Plate 82

Construction géométrique, 1942

Bleistift und Tusche / Graphite and ink, 17,7 x 17,7 cm

Stiftung Hans Arp und

Sophie Taeuber-Arp e.V., Rolandseck

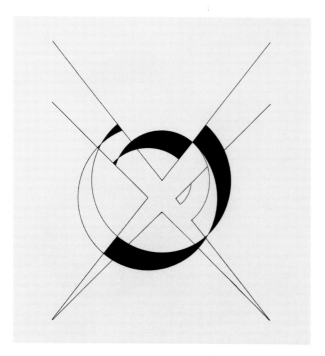
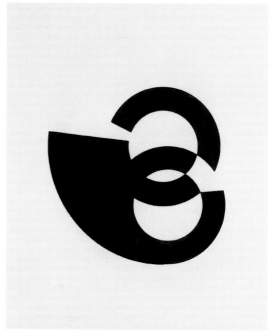

Tafel 83 / Plate 83

Construction, éléments de cercles et diagonales, 1942

Tusche / Ink, 32 x 30,5 cm

Stiftung Hans Arp und

Sophie Taeuber-Arp e.V., Rolandseck

Tafel 84 / Plate 84

Construction géométrique, 1942

Tusche / Ink, 25,2 x 21 cm

Stiftung Hans Arp und

Sophie Taeuber-Arp e.V., Rolandseck

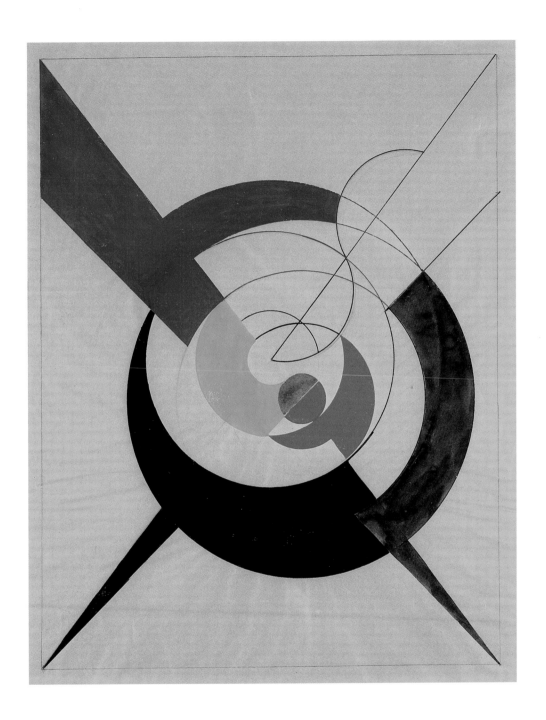

Tafel 85 / Plate 85

Construction dynamique, 1942

Gouache, Bleistift / Gouache, graphite, 42 x 32 cm

Eigentum der Schweiz. Eidgenossenschaft,

Bundesamt für Kultur, Bern. Deponiert als Dauerleihgabe

im Aargauer Kunsthaus, Aarau / Property of the Swiss

Confederation, Dept. of Cultural Affairs, Bern.

On permanent loan to the Aargauer Kunsthaus, Aarau

Anhang / Appendix

9

Motif abstrait (chevaliers), 1917

Gouache, 34 x 24 cm

Stiftung Hans Arp und Sophie Taeuber-Arp e.V., Rolandseck

Tafel 7 / Plate 7

10

Motif abstrait (masques), 1917

Gouache, 34 x 24 cm

Stiftung Hans Arp und Sophie Taeuber-Arp e.V.,
Rolandseck

Tafel 8 / Plate 8

11

Motif abstrait (bateau-et-drapeau), 1917

Gouache, 34 x 24,3 cm

Stiftung Hans Arp und Sophie Taeuber-Arp e.V., Rolandseck

12

Danseuse, 1917

Gouache, 12 x 8 cm

Stiftung Hans Arp und Sophie Taeuber-Arp e.V., Rolandseck

Tafel 11 / Plate 11

13

**Formes élémentaires,
composition verticale-horizontale**, 1917

Gouache, 15,9 x 16,5 cm

Privatsammlung / Private collection Winterthur

Tafel 12 / Plate 12

14

Eléments divers en composition verticale-horizontale, 1917

Deckfarben und Aquarell / Body colors and
watercolor, 33,8 x 24 cm

Sammlung / Collection Sonanini, Schweiz

15

Vertical, horizontal, carré, rectangulaire, 1917

Gouache, 23 x 15,5 cm

Privatbesitz / Private collection

Tafel 6 / Plate 6

16

**Motif abstrait (chevaux). Rythmes
verticaux-horizontaux désaxés**, 1918

Tusche, auf Karton aufgezogen / Ink, mounted on
cardboard, 20,7 x 19,2 cm

Stiftung Hans Arp und Sophie Taeuber-Arp e.V., Rolandseck

17

**Motif abstrait (cheval).
Rythmes verticaux-horizontaux désaxés**, 1918

Tusche, auf Karton aufgezogen /
Ink, mounted on cardboard,
19,8 x 20,6 cm

Stiftung Hans Arp und Sophie Taeuber-Arp e.V.,
Rolandseck

18

Sans titre, ca. 1918

Gouache, 34 x 22 cm

Stiftung Hans Arp und Sophie Taeuber-Arp e.V.,
Rolandseck

19

Composition, ca. 1918

Bleistift und Deckfarben / Graphite and body colors,
31 x 25,6 cm

Kunstmuseum Winterthur

Geschenk / Donation Marguerite Arp-Hagenbach 1977

Tafel 3 / Plate 3

20

Tête, ca. 1918

Deckfarben / Body colors, 40 x 25,8 cm

Kunstmuseum Winterthur

Geschenk / Donation Marguerite Arp-Hagenbach 1977

21

(Figure: Danseuse), 1918/19

Bleistift auf Transparentpapier, auf Karton aufgezogen /
Graphite on tracing paper, mounted on cardboard,
26,2 x 22,1 cm

Stiftung Hans Arp und Sophie Taeuber-Arp e.V.,
Rolandseck

22

Rythmes verticaux-horizontaux libres, 1919

Tempera, 30,8 x 23,2 cm

Dr. Angela Thomas Schmid

Tafel 4 / Plate 4

23

Rythmes libres, 1919

Gouache und Aquarell / Gouache and watercolor,
37,6 x 27,5 cm

Kunsthaus Zürich, Graphische Sammlung

Tafel 5 / Plate 5

24

Taches quadrangulaires évoquant un groupe de personnages, 1920
Gouache, 26,5 x 35 cm
Privatsammlung / Private collection
Courtesy Galerie Art Focus, Zürich
Tafel 15 / Plate 15

25

Taches quadrangulaires évoquant un groupe de personnages, 1920
Gouache, 40 x 29 cm
Aargauer Kunsthaus Aarau
Depositum aus Privatbesitz / Loan out of a private collection
Tafel 16 / Plate 16

26

Taches quadrangulaires dispersées, 1920
Aquarell und Gouache mit Bleistiftspuren / Watercolor and gouache with traces of graphite, 32,5 x 24 cm
Kunstmuseum Bern
Schenkung / Donation Madame Marguerite Arp-Hagenbach, Meudon 1970
Tafel 17 / Plate 17

27

Taches quadrangulaires évoquant un groupe de personnages, 1920
Aquarell und Gouache / Watercolor and gouache, 38,5 x 29 cm
Kunsthaus Zürich, Graphische Sammlung
Tafel 18 / Plate 18

28

Eléments de tension en composition verticale-horizontale, 1923
Gouache, 33 x 24 cm
Privatsammlung / Private collection Winterthur
Tafel 13 / Plate 13

29

Composition horizontale-verticale à lignes blanches, um 1926/27
Gouache, 54,1 x 13,7 cm
Musée d'art moderne et contemporain de Strasbourg
Tafel 19 / Plate 19

30

Composition horizontale-verticale à lignes blanches, um 1926/27
Gouache, 54 x 13,7 cm
Musée d'art moderne et contemporain de Strasbourg
Tafel 20 / Plate 20

31

Composition verticale-horizontale, 1926/27
Gouache, 43,2 x 29,2 cm
Stiftung Hans Arp und Sophie Taeuber-Arp e.V., Rolandseck
Tafel 23 / Plate 23

32

Composition »Aubette«, 1927
Gouache auf Karton / Gouache on cardboard, 22,6 x 19,6 cm
Stiftung Hans Arp und Sophie Taeuber-Arp e.V., Rolandseck
Abb. 5 / Ill. 5

33

Esquisse pour une composition »Aubette«, 1927
Gouache, 35 x 26 cm
Sammlung / Collection Erica Kessler
Tafel 22 / Plate 22

34

Composition à danseurs, 1927
Aquarell / Watercolor, 19 x 22 cm
Privatbesitz / Private collection Bern
Tafel 14 / Plate 14

35

Composition verticale-horizontale, 1927
Gouache, 31,5 x 17 cm
Stiftung Hans Arp und Sophie Taeuber-Arp e.V., Rolandseck

36

Rythmes verticaux-horizontaux libres, 1927
Gouache, 27 x 35,8 cm
Stiftung Hans Arp und Sophie Taeuber-Arp e.V., Rolandseck

37

Esquisse pour »Aubette«, ca. 1927
Aquarell über Bleistift, auf Karton aufgezogen / Watercolor over graphite, mounted on cardboard, 24,3 x 31,8 cm
Stiftung Hans Arp und Sophie Taeuber-Arp e.V., Rolandseck
Abb. 4 / Ill. 4

38

Composition à motifs d'oiseaux, 1927
Aquarell / Watercolor, 38 x 26,5 cm
Sammlung / Collection Sonanini, Schweiz
Abb. 8 / Ill. 8

39

Composition à motifs d'oiseaux, 1927

Gouache, 36,5 x 22 cm

Stiftung Hans Arp und Sophie Taeuber-Arp e.V.,

Rolandseck

Abb. 9 / Ill. 9

40

Composition à motifs d'oiseaux, 1927

Gouache, 26,5 x 33 cm

Stiftung Hans Arp und Sophie Taeuber-Arp e.V.,

Rolandseck

Abb. 10 / Ill. 10

41

Composition à motifs d'oiseaux, 1928

Gouache, 24,5 x 31 cm

Privatsammlung / Private collection Winterthur

Abb. 11 / Ill. 11

42

Composition avec porteur de vase, 1928

Gouache, 27,7 x 21,4 cm

Stiftung Hans Arp und Sophie Taeuber-Arp e.V.,

Rolandseck

43

Composition verticale-horizontale, 1928

Aquarell / Watercolor, 27,5 x 37 cm

Öffentliche Kunstsammlung Basel, Kupferstichkabinett

Tafel 21 / Plate 21

44

Composition à 22 rectangles et 21 cercles, 1931

Gouache auf Karton / Gouache on cardboard, 26,5 x 34,5 cm

Privatsammlung / Private collection Basel

Tafel 31 / Plate 31

45

Grande vue sur Cadaqués, 1932

Bleistift / Graphite, 27,6 x 36,9 cm

Fondazione Marguerite Arp, Locarno

Tafel 24 / Plate 24

46

Cadaqués, 1932

Aquarell über Bleistift / Watercolor over graphite, 34 x 25 cm

Fondazione Marguerite Arp, Locarno

Tafel 26 / Plate 26

47

Cadaqués, 1932

Bleistift auf Karton / Graphite on cardboard,

42,9 x 29 cm

Stiftung Hans Arp und Sophie Taeuber-Arp e.V.,

Rolandseck

Tafel 25 / Plate 25

48

Quatre espaces à cercles rouges roulants, 1932

Gouache, 27,5 x 27,5 cm

Sammlung / Collection Sonanini, Schweiz

Tafel 27 / Plate 27

49

Sans titre, 1930 – 33

Bleistift auf kariertem Papier / Graphite on

graph paper, 15,6 x 9,8 cm

Stiftung Hans Arp und Sophie Taeuber-Arp e.V.,

Rolandseck

Abb. 13 / Ill. 13

50

(Composition schématique à cercles et rectangles

multiples), 1930 – 33

Bleistift auf kariertem Papier / Graphite on

graph paper, 15,6 x 9,8 cm

Stiftung Hans Arp und Sophie Taeuber-Arp e.V.,

Rolandseck

Abb. 14 / Ill. 14

51

Six espaces avec croix, 1932

Gouache, 28,5 x 42,6 cm

Fondazione Marguerite Arp, Locarno

Tafel 28 / Plate 28

52

Triangle, cercle, segments de cercles et lignes, 1932

Bleistift und Deckfarben / Graphite and body colors,

25,9 x 35 cm

Kunstmuseum Winterthur

Tafel 29 / Plate 29

53

Croix brisée entre diagonales, 1932

Gouache, 29,5 x 25,5 cm

Privatsammlung / Private collection Basel

Tafel 30 / Plate 30

54

Composition à cercles et rectangles, 1932

Aquarell / Watercolor, 24 x 33 cm

Kunstmuseum Solothurn

Schenkung / Donation Marguerite Arp-Hagenbach, Basel

Tafel 32 / Plate 32

55

Composition à rectangles,

carrés et carré formé de cercles, 1933

Gouache, 32 x 32 cm

Sammlung / Collection Sonanini, Schweiz

Tafel 34 / Plate 34

56

Composition à cercles et rectangles multiples, 1933

Gouache, 32 x 49,1 cm

Kunstmuseum Bern

Schenkung / Donation Madame Jean Arp, Meudon 1970

Tafel 35 / Plate 35

57

Composition schématique à

cercles et rectangles multiples, 1933

Gouache, 30 x 46 cm

Kunstmuseum Bern

Annemarie und Victor Loeb-Stiftung

Tafel 36 / Plate 36

58

Composition schématique, 1933

Gouache, 30 x 48 cm

Kunstmuseum Solothurn

Jubiläumsspende / Donation Solothurner Handelsbank

Tafel 37 / Plate 37

59

Composition schématique, 1933

Gouache, 28 x 42 cm

Fondazione Marguerite Arp, Locarno

Tafel 38 / Plate 38

60

Composition schématique, 1933

Tempera schwarz, weiss / Tempera black and white, 33,9 x 46 cm

Kunstmuseum St. Gallen

Schenkung / Donation Marguerite Arp-Hagenbach im

Andenken an / in memory of Hans Arp e.V., 1984

Tafel 39 und Abb. 22 / Plate 39 and Ill. 22

61

Composition schématique, 1933

Gouache, 36 x 48 cm

Privatbesitz / Private collection Bern

Tafel 40 / Plate 40

62

Sans titre, ca. 1933

Bleistift auf kariertem Papier / Graphite on

graph paper, 13,5 x 19,6 cm

Stiftung Hans Arp und Sophie Taeuber-Arp e.V., Rolandseck

Abb. 12 / Ill. 12

63

Sans titre, ca. 1933

Bleistift auf kariertem Papier / Graphite on

graph paper, 13,4 x 19,6 cm

Stiftung Hans Arp und Sophie Taeuber-Arp e.V., Rolandseck

Abb. 15 / Ill. 15

64

Cercles mouvementés, 1934

Gouache, 26 x 35 cm

Fondazione Marguerite Arp, Locarno

Tafel 33 / Plate 33

65

Composition à grandes et petites formes, 1934

Tempera, 35 x 25,9 cm

Privatsammlung / Private collection Winterthur

Tafel 50 / Plate 50

66

Echelonnement, ca. 1934

Bleistift / Graphite, 26,9 x 20,8 cm

Stiftung Hans Arp und Sophie Taeuber-Arp e.V., Rolandseck

Tafel 41 / Plate 41

67

Echelonnement, ca. 1934

Bleistift / Graphite, 26,9 x 20,8 cm

Stiftung Hans Arp und Sophie Taeuber-Arp e.V., Rolandseck

Tafel 42 / Plate 42

68

Echelonnement, ca. 1934

Bleistift / Graphite, 26,9 x 20,9 cm

Stiftung Hans Arp und Sophie Taeuber-Arp e.V., Rolandseck

Tafel 43 / Plate 43

69

Echelonnement, 1934

Bleistift / Graphite, 26,9 x 20,9 cm

Stiftung Hans Arp und Sophie Taeuber-Arp e.V., Rolandseck

Tafel 44 / Plate 44

70

Echelonnement, 1934

Gouache, 35,2 x 27 cm

Stiftung Hans Arp und

Sophie Taeuber-Arp e.V., Rolandseck

Tafel 45 / Plate 45

71

Echelonnement, 1934

Gouache, 27,1 x 20,7 cm

Stiftung Hans Arp und

Sophie Taeuber-Arp e.V., Rolandseck

Tafel 46 / Plate 46

72

Dessin, 1934

Schwarzer Farbstift / Black pencil, 32,2 x 22,6 cm

Stiftung Hans Arp und

Sophie Taeuber-Arp e.V., Rolandseck

Tafel 53 / Plate 53

73

Plans profilés en courbes et plans, 1935

Gouache, 35 x 25,9 cm

Kunstmuseum Bern

Schenkung / Donation Frau M. Arp-Hagenbach,

Meudon 1970

Tafel 49 / Plate 49

74

Plans profilés en courbes et plans, 1935

Gouache, 34,8 x 25,8 cm

Kunstmuseum St. Gallen

Schenkung / Donation Marguerite Arp-Hagenbach im

Andenken an / in memory of Hans Arp e.V. 1966

Tafel 51 / Plate 51

75

Forme bleue, 1935

Gouache, 31,9 x 25,8 cm

Stiftung Hans Arp und

Sophie Taeuber-Arp e.V., Rolandseck

Tafel 52 / Plate 52

76

Coquilles, 1936 – 38

Bleistift / Graphite, 34,4 x 26,4 cm

Stiftung Hans Arp und

Sophie Taeuber-Arp e.V., Rolandseck

Tafel 55 / Plate 55

77

Composition dans un cercle blanc sur fond bleu, 1936

Gouache, 27 x 35 cm

Fondazione Marguerite Arp, Locarno

Tafel 60 / Plate 60

78

Composition polychrome dans

un cercle gris sur fond noir, 1936

Gouache, 25 x 34 cm

Privatsammlung / Private collection Zollikon

Tafel 61 / Plate 61

79

Dessin (»parasols«), 1937

Schwarzer Farbstift / Black pencil, 32,2 x 23,5 cm

Stiftung Hans Arp und

Sophie Taeuber-Arp e.V., Rolandseck

Tafel 47 / Plate 47

80

Parasols, 1937

Bleistift / Graphite, 32 x 24 cm

Fondazione Marguerite Arp, Locarno

Tafel 48 / Plate 48

81

Dessin, 1937

Schwarzer Farbstift / Black pencil, 32,3 x 24,1 cm

Stiftung Hans Arp und Sophie Taeuber-Arp e.V., Rolandseck

Tafel 54 / Plate 54

82

Dessin, 1937

Schwarzer Farbstift / Black pencil, 32 x 23,4 cm

Stiftung Hans Arp und Sophie Taeuber-Arp e.V., Rolandseck

Tafel 57 / Plate 57

83

Vue d'Avignon, Château des Papes, 1937

Bleistift / Graphite, 17 x 22 cm

Stiftung Hans Arp und Sophie Taeuber-Arp e.V., Rolandseck

101

Nérac, 1940

Bleistift / Graphite, 27 x 34,6 cm

Stiftung Hans Arp und Sophie Taeuber-Arp e.V., Rolandseck

Abb. 26 / Ill. 26

102

Mouvement de lignes en couleurs, 1940

Farbstift auf Karton / Pencil on cardboard,

35,9 x 28 cm

Stiftung Hans Arp und Sophie Taeuber-Arp e.V., Rolandseck

Tafel 69 / Plate 69

103

Lignes géométriques et ondoyantes, 1940

Farbstift / Pencil, 21 x 27 cm

Stiftung Hans Arp und Sophie Taeuber-Arp e.V., Rolandseck

104

Mouvement de lignes sur fond chaotique, 1940

Aquarell und Farbkreiden / Watercolor and colored chalks,

26,9 x 21,5 cm

Kunstmuseum Bern

Schenkung / Donation Madame Marguerite Arp-Hagenbach,

Meudon 1970

Tafel 70 / Plate 70

105

Lignes ondoyantes, 1940

Farbstift / Pencil, 34,6 x 26,3 cm

Stiftung Hans Arp und Sophie Taeuber-Arp e.V., Rolandseck

106

Mouvement de lignes et points, 1940

Schwarzer Farbstift / Black pencil, 34,6 x 26,3 cm

Stiftung Hans Arp und Sophie Taeuber-Arp e.V.,

Rolandseck

107

Lignes géométriques et ondoyantes, 1941

Farbstift / Pencil, 21,5 x 13,4 cm

Fondazione Marguerite Arp, Locarno

Tafel 71 / Plate 71

108

Lignes géométriques et ondoyantes, 1941

Farbstift / Pencil, 22,2 x 19,9 cm

Stiftung Hans Arp und

Sophie Taeuber-Arp e.V., Rolandseck

109

Lignes géométriques et ondoyantes, 1941

Farbstift / Pencil, 21,4 x 26,3 cm

Stiftung Hans Arp und

Sophie Taeuber-Arp e.V., Rolandseck

110

Lignes géométriques et ondoyantes, 1941

Farbstift / Pencil, 21,5 x 13,4 cm

Stiftung Hans Arp und

Sophie Taeuber-Arp e.V., Rolandseck

111

Géométrique et ondoyant, plans et lignes, 1941

Farbstift / Pencil, 35,8 x 49,4 cm

Kunstmuseum St. Gallen

Schenkung / Donation Marguerite Arp-Hagenbach

im Andenken an / in memory of Hans Arp e.V., 1966

Tafel 72 / Plate 72

112

Géométrique et ondoyant, plans et lignes, 1941

Farbstift / Pencil, 47,9 x 54,5 cm

Stiftung Hans Arp und

Sophie Taeuber-Arp e.V., Rolandseck

113

Lignes ondoyantes, 1941

Farbstift / Pencil, 32,1 x 30,5 cm

Stiftung Hans Arp und Sophie Taeuber-Arp e.V., Rolandseck

114

Lignes géométriques et ondoyantes, 1941

Farbstift / Pencil, 32,2 x 30,5 cm

Stiftung Hans Arp und

Sophie Taeuber-Arp e.V., Rolandseck

115

Lignes géométriques et ondoyantes, 1941

Farbstift / Pencil, 32,1 x 30,5 cm

Stiftung Hans Arp und Sophie Taeuber-Arp e.V.,

Rolandseck

Tafel 73 / Plate 73

116

Croisement de lignes, barres et plans-figures, 1941

Farbstift / Pencil, 24 x 29 cm

Öffentliche Kunstsammlung Basel, Kupferstichkabinett

Tafel 77 / Plate 77

117

Sans titre, 1941

Farbstift / Pencil, 27 x 21 cm

Stiftung Hans Arp und Sophie Taeuber-Arp e.V.,
Rolandseck

Tafel 74 / Plate 74

118

Château folie, 1941

Farbstift / Pencil, 21 x 27 cm

Stiftung Hans Arp und Sophie Taeuber-Arp e.V.,
Rolandseck

Tafel 76 / Plate 76

119

Sans titre, ca. 1941

Bleistift und Farbstift / Graphite and pencil, 30,8 x 14,2 cm

Stiftung Hans Arp und Sophie Taeuber-Arp e.V.,
Rolandseck

120

Grasse, Château folie, 1942

Bleistift / Graphite, 25,8 x 33,7 cm

Stiftung Hans Arp und Sophie Taeuber-Arp e.V., Rolandseck

121

Château folie, 1942

Bleistift / Graphite, 26,5 x 38,5 cm

Stiftung Hans Arp und Sophie Taeuber-Arp e.V., Rolandseck

122

Grasse – Château folie, 1942

Bleistift / Graphite, 20,9 x 27 cm

Stiftung Hans Arp und Sophie Taeuber-Arp e.V., Rolandseck

Tafel 75 / Plate 75

123

Lignes d'été, 1942

Farbstift / Pencil, 48,6 x 37,5 cm

Öffentliche Kunstsammlung Basel

Emanuel Hoffmann-Stiftung

Tafel 78 / Plate 78

124

Construction géométrique, 1942

Bleistift, Tusche und Spuren von Deckweiss / Graphite,
ink and traces of white paint, 24 x 20,9 cm

Stiftung Hans Arp und Sophie Taeuber-Arp e.V., Rolandseck

Tafel 79 / Plate 79

125

Construction géométrique, 1942

Bleistift und Tusche / Graphite and ink, 21,2 x 20,7 cm

Stiftung Hans Arp und Sophie Taeuber-Arp e.V., Rolandseck

Tafel 80 / Plate 80

126

Construction géométrique, 1942

Tusche / Ink, 21 x 21 cm

Stiftung Hans Arp und Sophie Taeuber-Arp e.V., Rolandseck

Tafel 81 / Plate 81

127

Construction géométrique, 1942

Bleistift und Tusche / Graphite and ink, 17,7 x 17,7 cm

Stiftung Hans Arp und Sophie Taeuber-Arp e.V., Rolandseck

Tafel 82 / Plate 82

128

Construction, éléments de cercles et diagonales, 1942

Tusche / Ink, 32 x 30,5 cm

Stiftung Hans Arp und Sophie Taeuber-Arp e.V., Rolandseck

Tafel 83 / Plate 83

129

Construction géométrique, 1942

Tusche / Ink, 25,2 x 21 cm

Stiftung Hans Arp und Sophie Taeuber-Arp e.V., Rolandseck

Tafel 84 / Plate 84

130

Construction géométrique, 1942

Tusche und Bleistift / Ink and Graphite, 34,5 x 33 cm

Stiftung Hans Arp und Sophie Taeuber-Arp e.V., Rolandseck

131

Construction géométrique, 1942

Tusche / Ink, 23,8 x 20,2 cm

Stiftung Hans Arp und Sophie Taeuber-Arp e.V., Rolandseck

132

Construction dynamique, 1942

Gouache, Bleistift / Gouache, graphite, 42 x 32 cm

Eigentum der Schweiz. Eidgenossenschaft,
Bundesamt für Kultur, Bern. Deponiert als Dauerleihgabe
im Aargauer Kunsthaus, Aarau / Property of the Swiss
Confederation, Dept. of Cultural Affairs, Bern.
On permanent loan to the Aargauer Kunsthaus, Aarau

Tafel 85 / Plate 85

Abb. 12 / Ill. 12

(siehe Liste der ausgestellten Werke, Nr. 62 /
see list of exhibited works, no. 62)

Abb. 13 / Ill. 13

(siehe Liste der ausgestellten Werke, Nr. 49 /
see list of exhibited works, no. 49)

Abb. 14 / Ill. 14

(siehe Liste der ausgestellten Werke, Nr. 50 /
see list of exhibited works, no. 50)

Abb. 15 / Ill. 15

(siehe Liste der ausgestellten Werke, Nr. 63 /
see list of exhibited works, no. 63)

Abb. 16 / Ill. 16

Compositions à 22 rectangles et 22 cercles, 1931
Gouache, 26 x 37 cm
Privatbesitz / Private possession

Abb. 17 / Ill. 17

Construction de nœud, 1939
Schwarzer Farbstift / Black pencil,
26,3 x 34,5 cm
Stiftung Hans Arp und Sophie Taeuber-Arp e.V.,
Rolandseck

Abb. 18 / Ill. 18

Paul Klee
Motiv aus Hammamet, 1914
Aquarell auf Papier auf Karton aufgezogen /
Watercolor on paper, mounted on cardboard,
20,2 x 15,7 cm
Öffentliche Kunstsammlung Basel

Abb. 19 / Ill. 19

Paul Klee
Fuge in Rot, 1921
Aquarell auf Papier auf Karton aufgezogen /
Watercolor on paper, mounted on cardboard,
24,3 x 37,2 cm
Privatsammlung / Private collection Schweiz

Abb. 20 / Ill. 20

Café, 1928
Öl auf Leinwand / Oil on canvas, 54 x 73 cm
Stiftung Hans Arp und
Sophie Taeuber-Arp e.V., Rolandseck

Abb. 21 / Ill. 21

*Composition avec cercles-à-bras angulaires
en lignes et plans, 1930*
Öl auf Leinwand / Oil on canvas, 45,2 x 50,2 cm
Stiftung Hans Arp und Sophie Taeuber-Arp e.V., Rolandseck

Abb. 22 / Ill. 22

(siehe Liste der ausgestellten Werke, Nr. 60 /
see list of exhibited works, no. 60)

Abb. 23 / Ill. 23

Sienne architectures, 1921
Aquarell / Watercolor, 27,2 x 21,3 cm
Stiftung Hans Arp und Sophie Taeuber-Arp e.V., Rolandseck

Abb. 24 / Ill. 24

Vue de Nérac, 1940
Bleistift auf Papier / Graphite on paper, 27 x 34,6 cm
Stiftung Hans Arp und Sophie Taeuber-Arp e.V., Rolandseck

Abb. 25 / Ill. 25

Vue de Nérac, 1940
Bleistift auf Papier / Graphite on paper, 27 x 34,6 cm
Stiftung Hans Arp und Sophie Taeuber-Arp e.V., Rolandseck

Abb. 26 / Ill. 26

(siehe Liste der ausgestellten Werke, Nr. 101 /
see list of exhibited works, no. 101)

Abb. 27 / Ill. 27

Vue de Nérac, 1940
Bleistift auf Papier / Graphite on paper, 26,3 x 34,6 cm
Stiftung Hans Arp und Sophie Taeuber-Arp e.V., Rolandseck

Abb. 28 / Ill. 28

Alexej von Jawlensky
Variation: Von Frühling, Glück und Sonne, 1917
Öl auf Papier auf Karton aufgezogen / Oil on paper,
mounted on cardboard, 32,5 x 25 cm
Museum Wiesbaden

Abb. 29 / Ill. 29

Johannes Itten
Horizontal-Vertikal, 1915
Öl auf Leinwand / Oil on canvas, 73,7 x 55 cm
Kunstmuseum Bern
Anne-Marie und Victor Loeb-Stiftung

**Bibliographische Anmerkungen
zu Sophie Taeuber-Arp**

**Bibliographical remarks
on Sophie Taeuber-Arp**

**Ausführliche bibliographische Angaben finden sich in
folgenden Katalogen / Extensive bibliographical information can
be found in the following catalogues:**

Sophie Taeuber, Ausstellungskatalog Musée d'Art Moderne
de la Ville de Paris, Musée Cantonal des Beaux-Arts de Lausanne,
1989/90

Sophie Taeuber-Arp, Hans Arp. Besonderheiten eines Zweiklangs,
Ausstellungskatalog Staatliche Kunstsammlungen, Albertinum,
Dresden, 1991

**Alle folgenden Angaben bauen darauf auf / All the following
information is based on these catalogues:**

Affentranger-Kirchrath, Angelika:
Zürich, das Agitationszentrum des Dadaismus, in: Jawlensky in
der Schweiz 1914–1921. Begegnungen mit Arp, Hodler, Janco,
Klee, Lehmbruck, Richter, Taeuber-Arp, Ausstellungskatalog
Kunsthaus Zürich, Fondation de l'Hermitage, Lausanne, Wilhelm
Lehmbruck Museum, Duisburg, 2000/01

Biec Morello, Odile:
Sophie Taeuber – Jean Arp, in: La Côte d'Azur et la Modernité
1918 – 1958, Ausstellungskatalog Musée National Fernand
Léger, Biot, Espace de l'Art Concret, Mouans-Sartoux, 1997

Bois, Yve-Alain:
Sophie Taeuber-Arp Against Greatness, in: Inside the Visible,
Ausstellungskatalog Institute of Contemporary Art, Boston,
National Museum of Women in the Arts, Washington,
Whitechapel Art Gallery, London, Art Gallery of Western
Australia, Perth, 1996/97

Fell, Jill:
Sophie Taeuber: The Masked Dada Dancer, in: Forum for Modern
Language Studies. Women and the Performing Arts, hg. von
Nichola Anne Haxell, Vol. XXXV, No. 3 July, 1999 (University of
St Andrews by Oxford University Press)

Fricker, H. R.:
Sophie Taeubers Kindheit und Jugend in Trogen, in: Sophie
Taeuber-Arp. Kindheit und Jugend in Trogen, Ausstellungskatalog
Appenzell A. Rh. Kantonsbibliothek, Trogen, 1995

Gohr, Siegfried:
Sophie Taeuber-Arp heute, in: Sophie Taeuber-Arp 1889 – 1943,
Ausstellungskatalog Stiftung Hans Arp und Sophie Taeuber-Arp

e.V., Rolandseck, Kunsthalle Tübingen, Städtische Galerie im Lenbachhaus, München, Staatliches Museum Schwerin, 1993/94

Grasse, Marie-Christine:
Sophie Taeuber-Arp, in: L'art retrouvé. Grasse terre d'accueil, 1918–1958, Ausstellungskatalog Musée d'Art et d'Histoire de Provence, Grasse, 1997

Grossmann, Elisabeth:
Ein Raum aus Farben und Quadraten. Sophie Taeuber-Arp und die »Aubette«, in: Swiss Made. Die Schweiz im Austausch mit der Welt, Ausstellungskatalog Musée d'Art et d'Histoire, Genf, Museum Strauhof, Zürich, Museum Helmhaus Zürich, Naxos-Halle, Frankfurt am Main, Museo Vela, Ligornetto, 1998

Hildebrandt, Irma:
Die Frauenzimmer kommen. 15 Zürcher Portraits, München: Diederichs Verlag, 1994

Janzen, Thomas:
Struktur, Komposition, Figur. Zu einigen frühen Arbeiten von Sophie Taeuber-Arp, in: Sophie Taeuber-Arp 1889–1943, Ausstellungskatalog Stiftung Hans Arp und Sophie Taeuber-Arp e.V., Rolandseck, Kunsthalle Tübingen, Städtische Galerie im Lenbachhaus, München, Staatliches Museum Schwerin, 1993/94

Junod, Barbara:
Die geometrischen Kompositionen von Sophie Taeuber-Arp (1889–1943), Lizentiatsarbeit Universität Bern (Prof. Dr. Oskar Bätschmann), 1996

Kurzmeyer, Roman:
Sophie Taeuber-Arp, in: Visionäre Schweiz, Ausstellungskatalog Kunsthaus Zürich, Städtische Kunsthalle und Kunstverein für die Rheinlande und Westfalen, Düsseldorf, 1991/92

Lulinska, Agnieszka:
Sophie Taeuber-Arp, in: Rendevous-Vous Paris. Sonia Delaunay, Sophie Taeuber, Franciska Clausen, Ausstellungskatalog Randers Kunstmuseum, Randers, 1992

dies.: Sophie Taeuber-Arp: »… und die Reise geht weiter …«, in: Hans Arp, Sophie Taeuber-Arp, Ausstellungskatalog Staatliches Museum Hermitage, St. Petersburg, Altes Archäologisches Museum, Thessaloniki, Palazzo Te, Manuta, Toyota Municipal Museum of Art, Toyota, Galeria Bunkier Sztuki, Krakau, Hannemade Stuers Fundatie, Heino, 1997/2000

Mahn, Gabriele:
Kunst in der Kleidung: Beiträge von Sophie Taeuber, Johannes Itten und der verwandten Avantgarde, in: Künstler ziehen an. Avantgarde-Mode in Europa 1910 bis 1939, Ausstellungskatalog Museum für Kunst und Kulturgeschichte der Stadt Dortmund, 1998

dies.: Sophie Taeuber-Arp 1889–1943, in: Karo-Dame. Konstruktive, Konkrete und Radikale Kunst von Frauen von 1914 bis heute, Ausstellungskatalog Aargauer Kunsthaus, Aarau, 1995

Mair, Roswitha:
Von ihren Träumen sprach sie nie. Das Leben der Künstlerin Sophie Taeuber-Arp. Romanbiographie, Freiburg/Basel/Wien: Verlag Herder, 1998

Minges, Klaus:
Staatsbildende Insekten. Sophie Taeubers Marionetten zu »König Hirsch«, in: Weltkunst. Aktuelle Zeitschrift für Kunst und Antiquitäten, 66. Jg., Nr. 22, München, 1996

d'Orgeval, Martin:
Ellsworth Kelly à face Jean Arp et Sophie Taeuber 1949–1963, in: Les Cahiers du Musée National d'Art Moderne 79, Paris, Printemps 2002

Padberg, Martina:
Mandala und Wegweiser. Zum Werk von Sophie Taeuber-Arp, in: Farbe und Form. Sophie Taeuber-Arp im Dialog mit Hans Arp, Ausstellungskatalog Kulturforum Altana im Städelschen Kunstinstitut Frankfurt am Main, Stiftung Schleswig-Holsteinische Landesmuseen Schloss Gottorf, Kloster Cismar, 2002

Riese Hubert, Renée:
Collaboration as Utopia: Sophie Taeuber and Hans Arp, in: Riese Hubert, Renée: Magnifying Mirrors. Women, Surrealism, & Partnership, Lincoln & London: University of Nebraska Press, 1994

dies.: Zurich Dada and its Artist Couples, in: Women in Dada. Essays on Sex, Gender and Identity, hg. von Naomi Sawelson-Gorse, Cambridge, Massachusetts: The MIT Press, 1998

Rotzler, Willy:
Sophie Taeuber-Arp. Die Einheit der Künste, in: Willy Rotzler, Aus dem Tag in die Zeit. Texte zur Modernen Kunst, Zürich: Offizin Verlags-AG, 1994